故宮

博物院藏文物珍品全集

故宮博物院藏文物珍品全集

名碑善本

主編：施安昌
商務印書館

名碑善本
Rare Book of Famous Stone Inscriptions

故宮博物院藏文物珍品全集
The Complete Collection of Treasures
of the Palace Museum

主　　編：施安昌
副主編：許國平
編　　委：尹一梅　王　褘
攝　　影：劉明傑　馬曉旋　孫志遠

設　　計：張婉儀
責任編輯：徐昕宇
出版顧問：吳　空
出版人：陳萬雄

出　　版：商務印書館(香港)有限公司
　　　　香港筲箕灣耀興道 3 號東滙廣場 8 樓
　　　　http://www.commercialpress.com.hk

製　　版：深圳中華商務聯合印刷有限公司
　　　　深圳市龍崗區平湖鎮春湖工業區中華商務印刷大廈

印　　刷：深圳中華商務聯合印刷有限公司
　　　　深圳市龍崗區平湖鎮春湖工業區中華商務印刷大廈

版　　次：2008 年 8 月第 1 版第 1 次印刷
　　　　© 2008 商務印書館(香港)有限公司
　　　　ISBN 978 962 07 5339 8

總序

楊　新

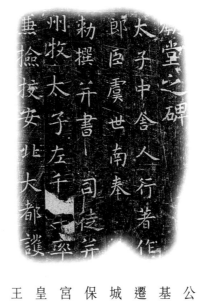

故宮博物院是在明、清兩代皇宮的基礎上建立起來的國家博物館，位於北京市中心，佔地七十二萬平方米，收藏文物近百萬件。

公元一四○六年，明代永樂皇帝朱棣下詔將北平升為北京，翌年即在元代舊宮的基址上，開始大規模營造新的宮殿。公元一四二○年宮殿落成，稱紫禁城，正式遷都北京。公元一六四四年，清王朝取代明帝國統治，仍建都北京，居住在紫禁城內。按古老的禮制，紫禁城內分前朝、後寢兩大部分。前朝包括太和、中和、保和三大殿，輔以文華、武英兩殿。後寢包括乾清、交泰、坤寧三宮及東、西六宮等，總稱內廷。明、清兩代，從永樂皇帝朱棣至末代皇帝溥儀，共有二十四位皇帝及其后妃都居住在這裏。一九一一年孫中山領導的「辛亥革命」，推翻了清王朝統治，結束了兩千餘年的封建帝制。一九一四年，北洋政府將瀋陽故宮和承德避暑山莊的部分文物移來，在紫禁城內前朝部分成立古物陳列所。一九二四年，溥儀被逐出內廷，紫禁城後半部分於一九二五年建成故宮博物院。

歷代以來，皇帝們都自稱為「天子」。「普天之下，莫非王土；率土之濱，莫非王臣」（《詩經·小雅·北山》），他們把全國的土地和人民視作自己的財產。因此在宮廷內，不但匯集了從全國各地進貢來的各種歷史文化藝術精品和奇珍異寶，而且也集中了全國最優秀的藝術家和匠師，創造新的文化藝術品。中間雖屢經改朝換代，宮廷中的收藏損失無法估計，但是，由於中國的國土遼闊，歷史悠久，人民富於創造，文物散而復聚。清代繼承明代宮廷遺產，到乾隆時期，宮廷中收藏之富，超過了以往任何時代。到清代末年，英法聯軍、八國聯軍兩度侵入北京，橫燒劫掠，文物損失散佚始不少。溥儀居內廷時，以賞賜、送禮等名義將文物盜出宮外，手下人亦效其尤，至一九二三年中正殿大火，清宮文物再次遭到嚴重損失。儘管如此，清宮的收藏仍然可觀。在故宮博物院籌備建立時，由「辦理清室善後委員會」對其所藏進行了清點，事竣後整理刊印出《故宮物品點查報告》共六編二十八冊，計有文物一百一十七萬餘件（套）。一九四七年底，古物陳列所併入故宮博物院，其文物同時亦歸故宮博物院收藏管理。

二次大戰期間，為了保護故宮文物不至遭到日本侵略者的掠奪和戰火的毀滅，故宮博物院從大量的藏品中檢選出器物、書畫、圖書、檔案共計一萬三千四百二十七箱又六十四包，分五批運至上海和南京，後又輾轉流散到川、黔各地。抗日戰爭勝利以後，文物復又運回南京。隨着國內政治形勢的變化，在南京的文物又有二千九百七十二箱於一九四八年底至一九四九年被運往台灣，五〇年代南京文物大部分運返北京，尚有二千二百一十一箱至今仍存放在故宮博物院於南京建造的庫房中。

中華人民共和國成立以後，故宮博物院的體制有所變化，根據當時上級的有關指令，原宮廷中收藏圖書中的一部分，被調撥到北京圖書館，而檔案文獻，則另成立了「中國第一歷史檔案館」負責收藏保管。

五〇至六〇年代，故宮博物院對北京本院的文物重新進行了清理核對，按新的觀念，把過去劃分「器物」和書畫類的才被編入文物的範疇，凡屬於清宮舊藏的，均給予「故」字編號，計有七十一萬二千三百三十八件，其中從過去未被登記的「物品」堆中發現一千二百餘件。作為國家最大博物館，故宮博物院肩負有蒐藏保護流散在社會上珍貴文物的責任。一九四九年以後，通過收購、調撥、交換和接受捐贈等渠道以豐富館藏。凡屬新入藏的，均給予「新」字編號，截至一九九四年底，計有二十二萬二千九百二十件。

這近百萬件文物，蘊藏着中華民族文化藝術極其豐富的史料。其遠自原始社會、商、周、秦、漢、經魏、晉、南北朝、隋、唐，歷五代兩宋、元、明，而至於清代和近世。歷朝歷代，均有佳品，從未有間斷。其文物品類，一應俱有，有青銅、玉器、陶瓷、碑刻造像、法書名畫、印璽、漆器、琺瑯、絲織刺繡、竹木牙骨雕刻、金銀器皿、文房珍玩、鐘錶、珠翠首飾、家具以及其他歷史文物等等。每一品種，又自成歷史系列。可以說這是一座巨大的東方文化藝術寶庫，不但集中反映了中華民族數千年文化藝術的歷史發展，凝聚着中國人民巨大的精神力量，同時它也是人類文明進步不可缺少的組成元素。

開發這座寶庫，弘揚民族文化傳統，為社會提供了解和研究這一傳統的可信史料，是故宮博物院的重要任務之一。過去我院曾經通過編輯出版各種圖書、畫冊、刊物，為提供這方面資料作了不少工作，在社會上產生了廣泛的影響，對於推動各

科學術的深入研究起到了良好的作用。但是，一種全面而系統地介紹故宮文物以一窺全豹的出版物，由於種種原因，尚未來得及進行。今天，隨着社會的物質生活的提高，和中外文化交流的頻繁往來，無論是中國還是西方，人們越來越多地注意到故宮。學者專家們，無論是專門研究中國的文化歷史，還是從事於東、西方文化的對比研究，也都希望從故宮的藏品中發掘資料，以探索人類文明發展的奧秘。因此，我們決定與香港商務印書館共同努力，合作出版一套全面系統地反映故宮文物收藏的大型圖冊。

要想無一遺漏將近百萬件文物全都出版，我想在近數十年內是不可能的。因此我們在考慮到社會需要的同時，不能不採取精選的辦法，百裏挑一，將那些最具典型和代表性的文物集中起來，約有一萬二千餘件，分成六十卷出版，故名《故宮博物院藏文物珍品全集》。這需要八至十年時間才能完成，可以說是一項跨世紀的工程。六十卷的體例，我們採取按文物分類的方法進行編排，但是不囿於這一方法。例如其中一些與宮廷歷史、典章制度及日常生活有直接關係的文物，則採用特定主題的編輯方法。這部分是最具有宮廷特色的文物，以往常被人們所忽視，而在學術研究深入發展的今天，卻越來越顯示出其重要歷史價值。另外，對某一類數量較多的文物，例如繪畫和陶瓷，則採用每一卷或幾卷具有相對獨立和完整的編排方法，以便於讀者的需要和選購。

如此浩大的工程，其任務是艱巨的。為此我們動員了全院的文物研究者一道工作。由院內老一輩專家和聘請院外若干著名學者為顧問作指導，使這套大型圖冊的科學性、資料性和觀賞性相結合得盡可能地完善完美。但是，由於我們的力量有限，主要任務由中、青年人承擔，其中的錯誤和不足在所難免，因此當我們剛剛開始進行這一工作時，誠懇地希望得到各方面的批評指正和建設性意見，使以後的各卷，能達到更理想之目的。

感謝香港商務印書館的忠誠合作！感謝所有支持和鼓勵我們進行這一事業的人們！

一九九五年八月三十日於燈下

8

目錄

文物目錄

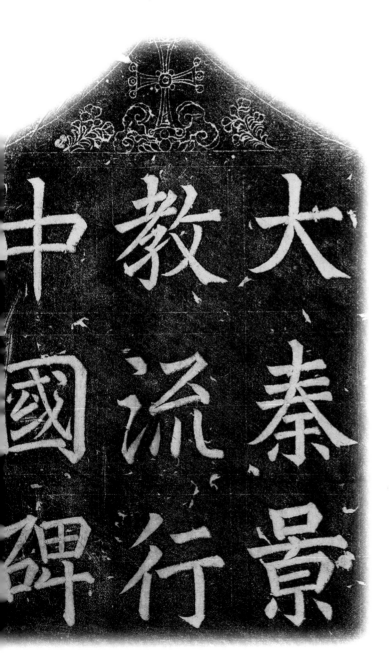

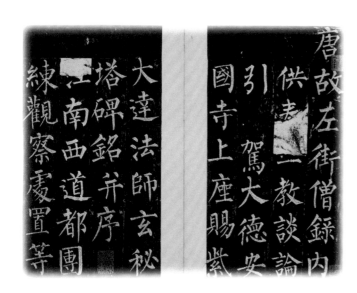

導言

施安昌

一、碑的釋義與分類

碑的本意是指方形或長方形豎石，許慎《說文解字》云：「碑，豎石也。」碑的起源，最早見於周代。初始的碑，並無文字，主要用作拴性畜、測日影計時和墓葬下棺時架轆轤，與後世的刻辭碑有明顯不同。《禮記‧祭儀》云：「祭之日，君牽牲，穆答君，卿大夫序從。既入廟門，麗於碑。」鄭玄註：「麗，猶繫也。」此為繫牲畜而設。《釋名‧釋典藝》云：「上當碑南陳。」鄭玄註：「宮必有碑，所以識日影、引陰陽也。」此為測日影計時間而設。蔡邕《郭有道碑》：「於是樹碑表墓，昭銘也，墓葬時所設，施轆轤以繩被其上，引以下棺也。」此為葬棺架轆轤而設。《儀禮‧聘禮》云：「碑，被

刻石真正流行，是從秦漢之世開始的，至東漢後期大興，「碑碣林立，遍佈全國」。以至於宋人歐陽修在《集古錄》中說道：「自後漢以後始有碑文，欲求前漢時碑文卒不可得。是則冢墓碑，自後漢以後始有也。」及至魏晉南北朝，雖政府屢申刻碑禁令，然墓誌、摩崖、造像記等形式之刻石仍有發展。隋唐承北朝餘風，事無巨細，多刻石以紀。於是，自隋唐以降，刻石又復大盛。近在京畿，遠及邊陲，石刻文字，幾遍中國。其內容博大，品類繁複，傳拓廣遠，承續不絕。究其因緣，文字綿延一貫與講求書法是兩大要素。於是，石刻文字繁衍滋蔓，不僅為後人保留了永久的歷史文獻，而且為人類貢獻了永恆的書法藝術。

中國古代先民在石頭上鐫刻文字的歷史頗長，「蓋欲以文辭托之不朽之物質，以永其壽命」，也就是想利用石材堅固、不易損壞的特性，使文字所記載的事情得以長久保存。刻石具體興起於何時，已不可考，目前所見時代最早的刻石遺存有二，一是一九三○年代，在河北平山縣東周城址和墓葬區發現的《公乘德守丘刻石》，其上篆書銘文十九字：監罟尤（囿）臣工公乘德，守丘兀（其）血牖曼，敢謁後卡賢者。」大意是說：監督管理園囿的名叫公乘德的官和看守陵墓的一個叫曼的武將，共同敬告後世的賢人。二是戰國時秦國的石碣，因其狀如鼓而稱石鼓，存世共十個，其文是十首詩，稱《石鼓文》，多描寫秦國貴族遊獵之事，內容較前者更為豐富。

景行。」此指漢時刻辭墓碑，記死者生平功德，作為紀念物。本卷所介紹涵蓋了刻辭碑、墓誌、石闕銘、摩崖、石經、造像記、題名及詩文題詠等等。下文對其逐一介紹。

刻辭碑按其內容和作用可分為：墓碑、功德碑、宮室廟宇碑。墓碑是用來記載死者生前事跡生平，病卒和安葬的時間以及家世，並表哀悼之情。如東漢《泰山都尉孔宙碑》（圖12）、《豫州從事尹宙碑》（圖20）、唐《皇甫誕碑》（圖38）、《道因法師碑》（圖48）。功德碑範圍很廣，上至帝王下至良吏、名人建功立德，或者某件重要的事受到頌揚而立石均在其內，如東漢《敦煌太守裴岑紀功碑》、唐《大秦景教流行中國碑》（圖82）、《皇帝巡幸左神策軍紀功碑》。宮室廟宇碑立於宮廟院內外，記載該建築建設的緣由、規模、興衰歷史，所發生重要事件的情況，如東漢《魯相韓敕造孔廟禮器碑》（圖10）、《西嶽華山廟碑》（圖13）、唐《九成宮醴泉銘》（圖35）、《晉祠銘碑》（圖39）等等。

墓誌是埋在地下墓中，其內容與碑文大同小異。墓誌濫觴於東漢而流行於魏晉之後，其流行與當時的官府屢申禁止立大碑有關。當時禁令之嚴，迫使一部分人改大碑為小碑，並藏於墓穴，由此逐步形成風氣。墓誌形式初期是小碑形制，如晉《尚書征虜將軍幽州刺史城陽簡侯石尠墓誌》。北魏時變為上下兩塊方石合成的盒狀，上面誌蓋篆題，下面刻誌文，並為後世沿襲。唐《王之渙墓誌》屬此類。

石闕是在祠堂或墳墓前的石製建築，左右各一，中間留空作為通道。闕上刻銘文與浮雕紋飾。它是從古建築中的闕樓轉化而來的，興盛於漢代。如東漢的《嵩山三石闕》（圖6）、《高頤闕》等。

將文字刻在山崖石壁上或為紀念，或為觀賞，稱摩崖。摩崖興起於漢，北朝多刻佛經，唐以後鐫刻山水題詠成為風氣，且至今不衰。位於漢中的《鄐君開通褒斜道摩崖》（圖5）、《司隸校尉楊孟文頌》（圖8），位於湖南祁陽的顏真卿書《中興頌摩崖》（圖75）等，皆屬此類。

造像題記興起於南北朝，是指在石上雕造佛龕佛像，附刻供養人姓名和發願文。佛像和造像題記或刻於崖壁之上，如泰山

東北麓白虎山《千佛崖造像》；或存於石窟之中，如著名的《龍門二十品造像記》；或在石碑之上，如洛陽的北魏《劉根造像及題記》、《曹望憘造像及題記》圖像與題記都十分精彩。

將古代經典論著刻在石上藉以流傳即為石經。儒、釋、道三家皆有石經，其中儒家、釋家刻經數量龐大，而道家刻經甚少。石經中最著名者，如東漢靈帝熹平四年（一七五年）在洛陽太學刊刻儒家石經，有《周易》、《尚書》、《魯詩》、《儀禮》、《春秋左氏傳》、《公羊傳》、《論語》七經，稱為「熹平石經」（圖19）。又如三國魏正始年間（二四〇—二四九年）刊刻的《尚書》、《春秋》，用古文、篆書和隸書三體寫出，稱為「三體石經」或「正始石經」。以及唐文宗開成年間（八三六—八四〇年），刊刻儒家十二部經典，稱為「開成石經」。

三體石經

另有官吏任職題名和科舉題名，唐長安《御史台精舍碑》、《雁塔題名》則為重要者。

湖山佳處，林深廟宇，遊覽所及，率有留題姓名、官職、年、月、事由者，稱為題名。其文字雖簡，卻於考證頗有益。如顏真卿至華嶽廟在北周《華嶽頌碑》右側題刻，即《謁金天王祠題記》（圖73）。

詩文留於山石，是為詩文題詠，這類銘刻與摩崖，碑記類似，然其重在文字意境。如唐薛曜書《夏日遊石淙詩並序》、《秋日宴石淙詩序》在嵩山崖壁；瞿令問篆書《峿台銘》則在湖南祁陽浯溪，都是文辭優美的佳作。

上述之外的其他石刻文字，如有文字的石堂、井欄、橋柱、神位等，往往被泛稱為「刻石」。尤其當所指石刻文字並無特定形制時，習慣稱作「刻石」而不稱「碑」。如前文所述之《石鼓文》（圖1），秦始皇巡遊各地紀功石刻如《嶧山刻石》（圖2）、《泰山刻石》（圖3）等，都屬此列。但它們作為「碑」之初始，在碑刻發展史上起到了重要作用，故本卷也加以介紹。

二、碑刻的價值

古代碑刻有着多方面的學術價值和藝術價值，它為歷史學、文學、文字學和書法史、美術史都提供了寶貴資料。碑刻之文，多為當時人記當世之事，其中有些內容，是史籍資料所匱乏的，可以用來證史、補史。清末葉昌熾在《語石》一書中所言：「吾輩搜訪著錄，究以書為主，文為賓。」此外，詩文題詠、墓誌碑記等石刻，多為名家撰文，文辭優美，可以作為文學作品來欣賞。更為重要的是，碑刻在書法史上有着特殊的地位，其文往往是歷代書法家之大手筆，而他們中許多人已無傳世墨跡，碑刻遂成為後世觀賞、研習其書法的珍貴資料，故有「書以碑傳」之說。在此僅以唐代為例，略述碑刻在書法史上的重要性。

唐代有十二位大書法家，隨着時光的流逝，他們的親筆墨跡早已消失殆盡。其書法風格面貌如何，後人主要是靠傳下來的古代摹本和碑刻看到的。下面所列表—一，將各位書家的作品，包括碑刻和墨書真跡、摹本分別列出來作個比較，即可發現碑刻於書法之重要。

晉、唐書法，乃中國書法史上兩座瑰麗耀眼的高峯。從此表中唐代書家作品的流傳情形看，絕大部分書跡都保存於碑刻之上。正是依靠碑刻，書家方能影響後世，書藝才得以長久繼承。

表一　唐代書法家存世墨跡與碑刻對照表

書法家	碑刻	墨書摹本
虞世南	《孔子廟堂碑》	
歐陽詢	《九成宮醴泉銘》、《化度寺邕禪師塔銘》、《宗聖觀記》、《房彥謙碑》、《虞恭公溫彥博碑》、《皇甫誕碑》	《仲尼夢奠帖》、《卜商帖》、《張翰帖》
褚遂良	《伊闕佛龕碑》、《房玄齡碑》、《孟法師碑》、《雁塔聖教序》	《倪寬贊》
薛稷	《信行禪師碑》	
孫過庭	《書譜》（宋元祐年間薛紹彭刻石本）	《書譜》
李邕	《任令則碑》、《李秀碑》、《李思訓碑》、《端州石室記》、《盧正道碑》、《麓山寺碑》、《靈岩寺碑》	
顏真卿	《八關齋會報德記》、《多寶塔感應碑》、《元結墓表》、《李玄靜碑》、《東方朔畫贊》、《金天王廟題名》、《宋璟碑》、《殷府君夫人碑》、《郭家廟碑》、《離堆記》、《麻姑仙壇記》、《臧懷恪碑》、《顏氏家廟碑》、《馬璘碑》、《郭虛己墓誌》、《干祿字書》、《大唐中興頌》、《顏勤禮碑》	《竹山堂聯句》、《自書告身》、《祭侄文稿》、《劉中使帖》
徐浩	《大證禪師碑》、《不空和尚碑》、《嵩陽觀聖德感應記》、《張庭珪墓誌》	《朱巨川告身》
張旭	《郎官石柱記》	
懷素	《聖母帖》、《藏真帖》	《自序帖》、《苦筍帖》、《食魚帖》、《論書帖》
李陽冰	《三墳記》、《棲先塋記》、《城隍廟碑》、《滑台新驛記》、《李晟碑》、《苻璘碑》、《庾賁德政碑》、《高元裕碑》	
柳公權	《玄秘塔碑》、《馮宿碑》、《皇帝巡幸左神策軍紀功碑》、《魏公先廟碑》、《劉沔碑》、《金剛經》、《廻元觀鐘銘》	《蒙詔帖》

將碑石上鐫刻的文字、圖案捶拓下來，稱為拓本，也可稱「碑帖」。有了拓本，觀看、臨摹、研究都很方便，有利於碑刻文字的廣泛流轉和長久保存。特別是當許多碑刻因年代久遠屢遭風蝕、火災、戰爭等災禍之毀壞，或文字湮滅，或碑石殘損，甚至毀佚，拓本的存世，就愈發珍貴，更具特殊的意義。如《石鼓文》（圖）為戰國刻石，舊散棄於荒野，湮沒無聞，唐初在陝西天興縣（今陝西鳳翔）被發現，此後千餘年間，存放地點屢次更迭，石鼓已受較重的創傷。北宋歐陽修所錄已僅存四百六十五字，元人潘迪在《石鼓文音訓》文中稱「迪自為兒生，往來鼓旁，每撫玩弗忍去，距今才三十餘年，昔之所存，今已磨滅數字」。於是，今世所存宋代石鼓拓本，就成了研究其文的最重要資料。誠如馬衡所言：「石鼓拓本，向皆奉天一閣藏宋拓為不祧之祖。摹刻雖存數本而原本久佚，不可蹤跡矣。清末發現明安國所藏宋拓十本，於是吾人眼福突過前人。」拓本於碑刻之重要，由此或可見一斑。

對於石刻的研究風氣，開端於宋。作為宋代兩部集錄和考訂金石文字的專著——歐陽修的《集古錄》和趙明誠的《金石錄》都是在蒐集、研究了大量刻石拓本之後撰寫出的。《集古錄》十卷，收入石刻題跋四百餘篇。《金石錄》三十卷，收銘刻兩千種，跋尾五百餘篇。前十卷為目錄，按時代順序編排，每一條下註年月和撰書人姓名；後二十卷為跋尾，辨證文字內容。從這些著作也反映出，當時人主要是依據拓本進行研究的。中國的金石學由此而開創，相承發展了近千年，至清乾嘉以後尤熾。

捶拓碑刻始於何時？或可有不同說法，然目前公認的最早拓本是清末在敦煌石窟中發現的唐太宗書《溫泉銘》。此拓本末尾有唐人題字一行：「永徽四年八月圍谷府果毅見（殘）。」永徽是唐高宗年號，題字是唐初人親筆所書，故拓本必在此以前。同時發現的拓本還有唐歐陽詢的《化度寺邕禪師舍利塔銘》（圖34）和柳公權的《金剛經》，其紙墨相近，估計傳拓時代相近。這幾種唐代拓本，拓工頗佳，說明捶拓技術在唐代以前已經產生。這一點，從《隋書·經籍志》中「漢魏石經」條還可得到印證：「後漢鐫刻七經，著於石碑，皆蔡邕書。魏正始中，又立三字石經，相承以為『七經正字』。後魏之末，齊神武執政，自洛陽徙於鄴都，行至河陽，值岸崩，遂沒於水。其

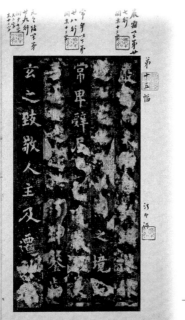

得至鄴者，不盈太半。至隋開皇六年，又自鄴京載入長安，至於秘書內省，議欲補緝，立於國學。尋屬隋亂，事遂寢廢。營造之司因用為柱礎。貞觀初，秘書監臣魏徵始收聚之，十不存一。其相承傳拓之本，猶在秘府。」

這裏的「相承傳拓之本」，是指石經拓本，那自然是在漢魏之時所拓。其實傳拓金石與鈐印在技術上是相似的，在歷史上兩種技術很可能是同時或稍有先後地被人利用。不能因為今天我們所知文獻和所見實物的限制而將傳拓的出現看得過晚。對這一問題爭議的意義不僅在於傳拓史，而且還在於拓本的斷代。因為按照明清金石家習慣，最舊的拓本就是宋拓善本，唐拓則靠不住。直到敦煌唐拓被發現，才突破了這一傳統定論。

特別值得一提的是，捶拓（或稱傳拓）技術的出現，不但使石刻的文字和藝術得以流傳和發展，而且是印刷術發明的前奏。既然可以將石刻上的文字拓印下來，那麼採用更易於雕刻的材質鐫刻文字，就可以省去以往手抄書籍之累了。隋唐時期，工匠們根據拓碑的原理，將書籍抄錄在薄紙上，反貼於木板之上，用刀雕刻成文字凸起、其餘部分凹下去的陽文，然後採用捶拓的方法把文字複印出來，這就成為最初的印刷術。由於文字是雕刻在木板上的，所以叫雕版印刷。一本書的字數自然是相當多的，所雕的版也不止一塊，每一塊都照這種方法刷印成文。全部印刷工作完畢，一頁一頁地裝訂起來，就成了一本書。有了雕版印刷，就免除了筆札之勞，而且一塊雕版可以用許多次，要印多少，就可得到多少，這就大大方便了書籍的生產。

四、拓本的考據與鑒賞

如前文所述，拓本對碑刻而言，意義非比尋常，但一碑往往有多個拓本。捶拓有早晚，拓工有精粗，拓片自石上揭下，便具有獨立的文物價值。而且，拓本時間的不同，對研究碑刻而言，價值也不同。捶拓越早，拓工越精，其文物價值越高。

那麼，該如何判斷碑刻拓本的時間呢？這需要通過校碑的方法。校碑時將同一碑的幾個不同時間的拓本並幾對觀，其風格筆體、字句多少、筆畫完缺、石花形狀（指碑面磨損表現在拓本上的白色痕跡）等等，都要仔細比較其異同。此法要點有三：一、同一拓本碑的早拓本保存字多，晚拓本保存字少。二、某些字在早拓本中尚且完好而晚拓本已經損泐。三、晚拓本與早拓本比較，往往出現了石花和裂紋，時間越晚越嚴重，有的損及文字，有的在字裏行間。

早拓本比晚拓本多存的字或完好的字，晚拓本比早拓本多出現的或者後來逐漸擴大的石花和裂紋，是兩個用來鑒定拓本時

代早晚的重要依據，通常被稱作「考據」。這個「考據」的含意即是：藉以考察拓本時代的根據。對於不少碑拓，人們在鑒別其時代早晚時，根據前人記載和實踐經驗，已經發現了一系列的考據，分別可以作為不同時代拓本的標誌。這些考據構成了一個考據序列，記下了碑石面貌的歷史變化，就像考古發掘中層位的疊壓順序可以反映出遺址的歷史變遷一樣。將考據和文字書法面貌、墨色、紙質、題跋、印鑒、裝裱等項結合研究，使得碑帖版本的鑒定趨於細緻，條理和科學。

由上文可知，校碑的方法與考據的確定是以佔有同一種碑的多件不同時期的拓本為基礎的。拓本多，觀察細，分析合理，方能發現考據，建立起考據的序列，此其一。宋、元、明拓的鑒別，有賴於相應時代的考據之掌握，早期的考據只有從早期拓本上才能發現。因此，搜集明以前的古拓本對於將考據序列向上推進來說就非常重要，此其二。碑帖的面貌與歷史變化藉拓本得以再現和保存下來，而與捶拓技術高低關係密切。拓工精良（包括紙、墨適合）者，能夠準確、清晰、完全地表現碑帖真實面目；拓工粗劣（模糊、走形、失拓）者，則不能。故欲認真釋讀、研究碑帖者必依靠精拓本。這一點，人們往往忽視，此其三。

上述三點是碑帖鑒藏者須注意的校碑原則，茲舉二例說明。

（一）《司隸校尉魯峻碑》，《校碑隨筆》指出舊拓最早的考據是：「第十二行『宣尼』二字，第十六行『遷邇』二字，皆未損」，「若『遷邇』之『邇』字末筆完好則第十五行『允文允武』『武』字可見。」（清方若《校碑隨筆》，西泠印社聚珍本，一九一四年）故宮博物院藏此碑早拓兩種，一是明拓『武』字不損本，另一本是丁彥臣同治庚午（一八七〇年）所得並跋本。後者不但『宣尼』、『遷邇』等字完好，而且較宋代洪適《隸釋》還多第十一行「汝南幹商」之「商」字，第十六行「當遷絚職」之「遷」字尚存，故可確認為宋拓。

（二）《衛景武公李靖碑》（圖44），《校碑隨筆》分析：十二行「斷鰲」二字未損，十一行「黿鼉」二字未損，是明拓早期考據。昔朱翼盦先生獲一明拓，江西劉梣盦舊物。十年後尋得另一本：「此本為程穆倩舊藏，紙墨氈臘俱極精古。碑後半『追蹤昭伯騰映前猷』之『猷』字，起首一點，予所見明拓本無不損者，此獨完好，為此碑打本在前之證。」

（一九三三年跋），「碑中『王』字已鑿損，是金海陵以後所拓，猶在宋末元初。」（一九

三〇年跋）。元拓「猷」字本是朱翼庵首先發現的。六十年以後，馬子雲先生進而指出：朱翼庵舊藏元明間拓本之冠，較中晚期明拓「斷鰲」未損本尚多六十餘字。（馬子雲、施安昌《碑帖鑒定》二百六十五頁，廣西師範大學出版社，一九九三年）

需要說明的是，拓本的早晚，捶拓的精粗是兩個方面的事情。例如一個拓得很早的拓本，但拓工粗糙，那麼不僅書法的神采打了折扣，而且遇到考據之處也會顯示不出來，也就失去了其應有的文物價值。所以，在一件碑的眾多拓本中，只有捶拓早且拓工精者，方可謂「善本」。

五、碑帖收藏與研究的奠基人

故宮博物院於一九五五年建立專項庫房，碑帖庫設在延禧宮，庫內儲藏宏富，品類全面，總計有碑帖文物二萬六千餘件。現今存世可見的宋、明拓本大部分聚集於此。在這些藏品中，清朝內府舊藏的古代碑帖（內府鑴刻者不在內）很少，大約95%的碑帖文物是在一九二五年故宮博物院成立後陸續徵集入藏的。其中碑刻、墓誌、造像碑和造像題記、刻經、清代宮廷刻石等不僅數量多，而且包含了各個時期的重要的、有代表性的作品，均可自成系統。這對於故宮博物院形成自己的藏品特色十分重要，對於陳列展覽和科學研究來說也是不可或缺的。除此之外，畫像石、金石集拓等文物，故宮也有豐富的收藏。歷經幾十年，故宮博物院逐漸建立起了一座古代刻石拓本的寶庫，著名考古學家和金石學家馬衡先生便是寶庫的奠基之人。

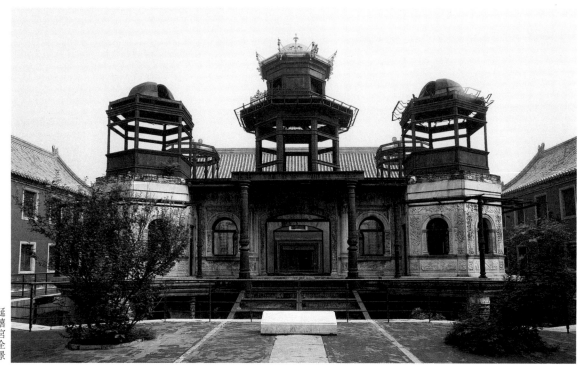

延禧宮全景

馬衡（一八八一——一九五五）字叔平，浙江鄞縣人，肆業於南洋公學。一九二二年擔任北京大學研究室主任兼導師，並在歷史系講授中國金石學。一九二五年故宮博物院成立，任古物館副館長，一九三三年改任院長，一九五二年辭去該職，專任北京文物整理委員會主任委員。馬衡先生畢生致力於金石學的研究，在方法上繼承了清代乾嘉學派訓詁考據的傳統，又注意進行出土文物的現場考察。在中國考古學由金石考證到田野發掘的過渡中有推進之功，因而被譽為「中國近代考古學的前驅」。他在學術上的主要成就是：擴大了金石學的研究範圍，並對宋元以來的金石研究成果進行了比較系統的總結與提升。從文字的演變和有關銘刻的對比，論定石鼓文是東周時期秦國的刻石。根據新莽嘉量的實際測量，推定王莽時期以至漢唐間的度量衡。率隊調查洛陽太學遺址，對漢魏石經資料作了收集、整理和全面研究。著作有《漢石經集存》（一九五七）、《凡將齋金石叢稿》（一九七七）等。

馬先生畢生蒐集石刻拓本九千餘件（含少量銅器拓本），其中以清代與民國年間出土和發現的墓誌、碑版、造像、石經為主。一九五五年先生去世之後，家人遵囑將其悉數捐獻故宮博物院。

除馬衡先生外，著名的鑒藏家朱文鈞、吳兆璜、蒯若木、張伯英、張彥生等，亦曾將珍護多年的碑帖善本轉贈故宮博物院。朱文鈞（一八八二——一九三七年），字幼平，號翼庵，浙江蕭山人。幼年從師讀經史詩文，曾入同文館學俄文、英文。一九○二年赴英國牛津大學留學。一九○八年畢業歸國在度支部任職。辛亥革命後在民國財政部任事。一九二九年受故宮博物院聘請為專門委員，鑒定書畫碑帖。朱氏博學精鑒，有力收羅，所藏碑帖多為珍秘之本，如宋拓《九成宮醴泉銘》、《皇甫誕碑》、《李思訓碑》、《孫過庭書譜敍帖》等，明拓《張遷碑》、《孔宙碑》、《崔敦禮碑》、《李靖碑》等等。並著《歐齋石墨題跋》一書，證史鑒碑，淹通博貫。他生前即與馬衡院長有約，將所藏全部碑帖歸諸國家博物院中以免流散。一九五三年朱家後人舉碑帖七百餘種捐獻故宮，以期先人一生心血所寄不泯失矣。

慧眼巨識，澤被後人。當人們觀賞這些文物珍品時是不會忘記他們的。

馬衡像

六、本卷之體例及碑帖五卷簡介

本卷是《故宮博物院藏珍品全集》五卷碑帖之一，介紹歷代著名碑拓之善本。因篇幅所限，加之部分刻石文物已收入全集《銘刻與雕塑》卷，故本卷只選錄先秦、秦漢、隋唐碑刻八十九種，著錄這些碑刻的拓本一百零六件（套）主要是宋拓、明拓本和其他早期精拓本。如前文「表一」所列各碑中，除了張旭《郎官石柱記》、柳公權《皇帝巡幸左神策軍紀功碑》、《金剛經》之外，故宮博物院都有善本保存，本卷亦選入了大部分。

在文字介紹部分，重點對每件作品説明立石年代、拓本時間、撰文者、書者、書體及書法特點，拓本考據、題跋、印章、並配書影，多選出現考據的部分，兼採鑒藏家題跋。基本吸取了著名金石家馬子雲先生一九七六年至一九八〇年間對院藏刻石拓本排比鑒定的研究成果。

《故宮博物院藏珍品全集》（六十卷）中的碑帖共分五卷，除本卷外，其他四卷名稱及主要內容分別是：《名帖善本》著錄二百餘種宋刻、明刻和重要的清刻法帖善本，著錄帖年代及拓本時代，卷數、刻帖者、題跋、印章等情況，附有書影。

《名碑十品》遴選十種珍貴碑刻拓本分別影印全本刊出。這十種是：明拓《石鼓文》、元拓《詛楚文》、明拓《泰山刻石》、明拓《禮器碑》、明拓《張猛龍碑》、宋拓《瘞鶴銘》、宋拓歐陽詢書《九成宮醴泉銘》、宋拓虞恭公碑》、宋拓李邕書《李思訓碑》、宋拓張從申書《李玄靜碑》。

《（懋勤殿本）淳化閣帖》（上、下卷）淳化閣帖為法帖之祖，有多種版本存世。這裏將久存清宮內府，外人不易見到的懋勤殿舊藏宋拓本十卷全部影印出來。

23

此五卷如今已全部出版，不但可供書法愛好者欣賞、臨習，而且對碑帖、書法的學術研究，亦不無裨益。

先秦及秦漢

**Pre-Qin Days,
Qin and Han
Dynasties**

石鼓文刻石

戰國·秦

篆書

Shi Gu Wen Keshi (Inscriptions on Drum-shaped Stone Blocks)

State of Qin, Warring States Period

石鼓藏北京故宮博物院，存世共十個，其文是十首詩，描寫秦國貴族遊獵之事。銘文佈局講究，字距疏勻而無鬆散之弊，筆體圓融渾勁，整肅端莊，石與形、詩與字渾然一體，極具古樸典雅之美。

（一）明初拓，二冊（附石鼓音訓），白紙鑲邊剪裱蝴蝶裝。第二鼓「黃帛」二字未損。有翁方綱和吳雲等題跋十六段，並鈐「雪居十」、「映雪齋」、「漢陽太守章」、「翁方綱賞觀」、「潭溪」、「蘇齋墨緣」、「張公玉」、「吳雲平齋曾讀過」、「平齋考定金石文字之印」、「陳眉公」「水香閣主人」、「乾坤一腐儒」、「咸豐丙辰黃氏所藏」、「黃荷汀秘篋印」等鑑藏印一百三十餘方。

（二）明拓，一冊，整幅經摺裝，每鼓一開。有陶北溟題簽，嘉慶庚辰趙魏跋：「此寒山藏物，的係明初佳拓，前有寒山篆書題首，尤為寶墨增重。」民國三十七年馬衡跋：「石鼓拓本，向皆奉天一閣藏宋拓為不桃之祖。摹刻雖存數本而原本久佚，不可踪跡矣。清末發見明安國所藏宋拓十本，於是吾人眼福突過前人。其中七本與天一閣相伯仲，其餘三本號為『先鋒』、『中權』、『後勁』並宋初拓，存字獨多，今皆有影印本行世。此本雖為明拓，而第二鼓五行「黃帛」二字、第四鼓五行『其』字皆完整無缺，八行有『以』字，九行『柳』字未泐，八行『虎』字尚完。是明拓之最早者。北溟先生寶藏之。卅七年二月，鄞，馬衡獲觀並記。」另有道光辛卯海昌六舟跋、戊子四月陶北溟跋，道光己丑瞿中溶等觀款。鈐「趙魏私印」、「叔平審定金石文字」、「陶氏金石」等鑑藏印。

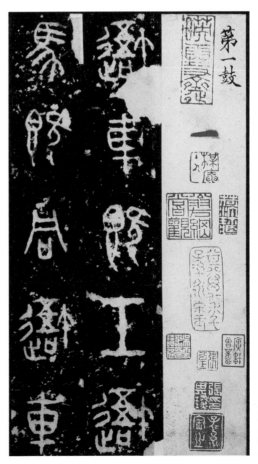

（一）明初拓

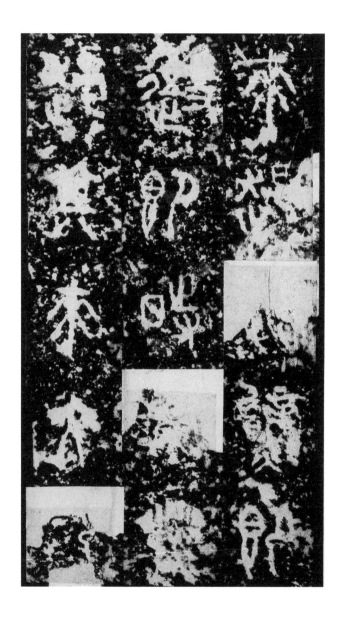

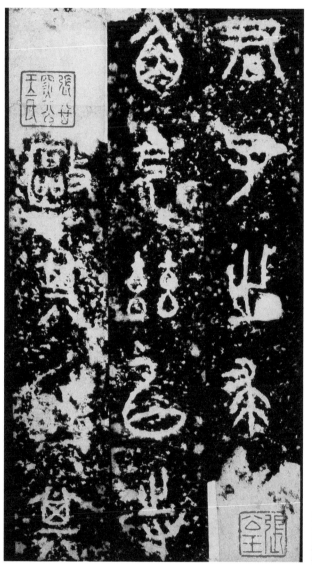

（一）明初拓

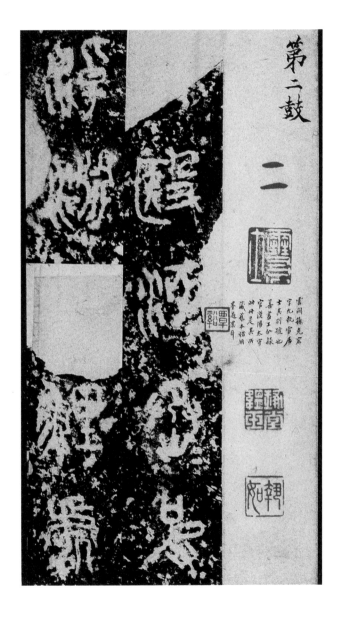

第二鼓

二

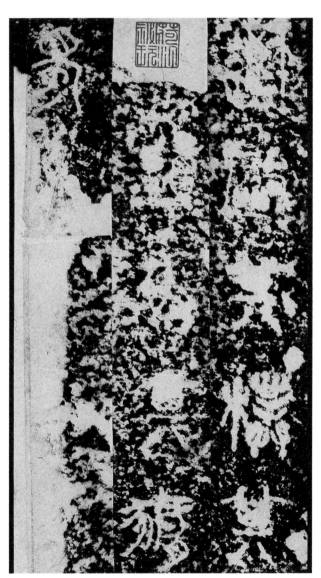

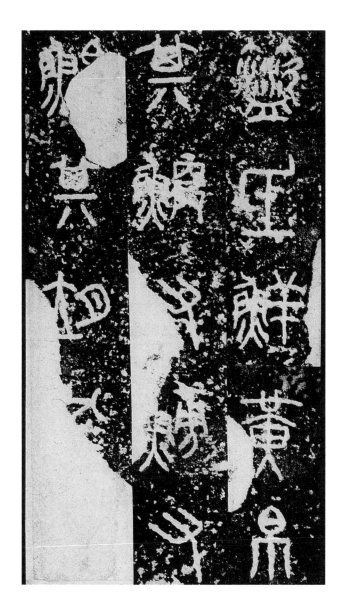
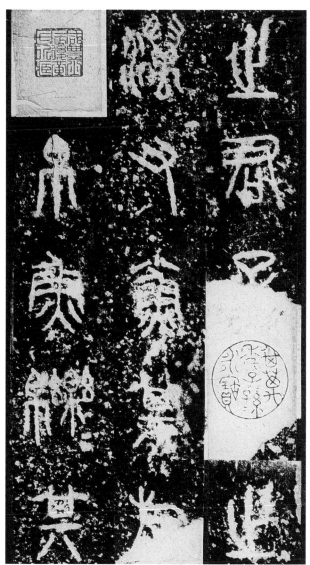

（一）明初拓

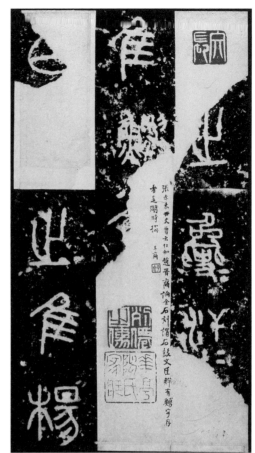

第三鼓

三

此鼓第九行第二字當
據此拓本以校之也正辰
閣間通得院芸臺張藝聖
晴哥善本來田識此墨

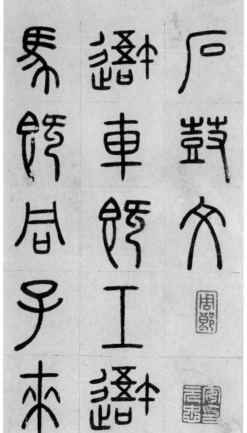

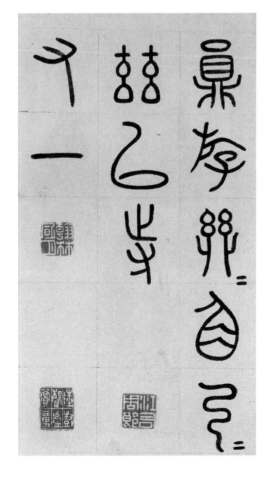

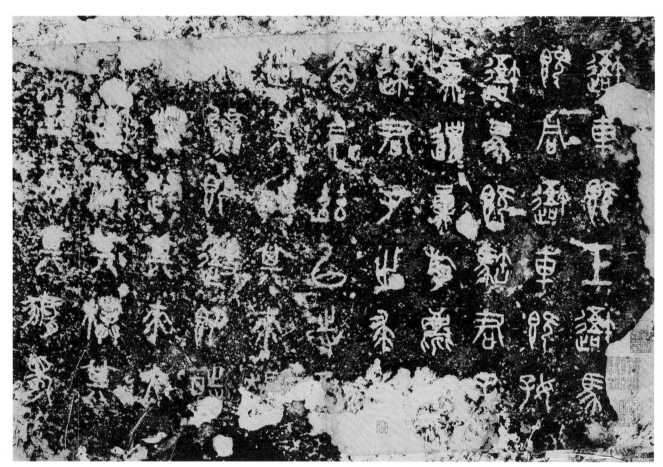

（二）明拓

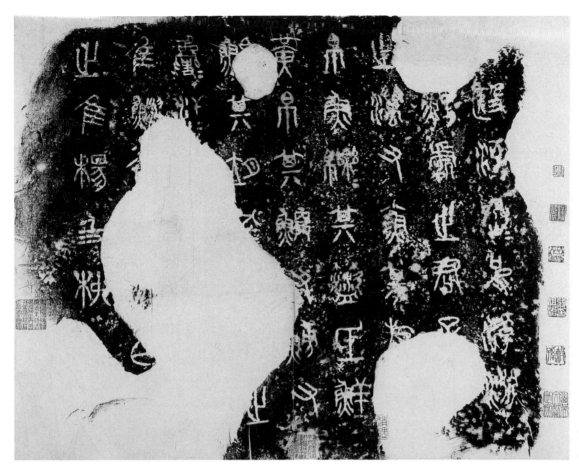
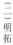

石鼓舊拓近益不可多覯此寒山藏物的系
明初佳搨前有寒山篆書題首尤令寶墨
增重嘉慶庚辰十二月八日趙魏橫又五

徽狄己丑冬十月五日嘉定瞿中溶獲觀於
張鈃元之清儀閣同觀者堉陳瑑于樹辰封鐺

生三百餘季首舊拓本鼓出時新拓本兔
鼗十字洵可寶也至光辛卯四月十一日亟
清儀閣所藏石鼓後九入萬花山莊之
廳搨而晦　張廷濟叔未文記

石鼓拓皆本向皆奉天一閣藏宋拓為未桃之祖摹刻雖存數本而原本久佚不
可蹤跡吳清末發見明安國兩藏宋拓十本於是吾人眼福突過前人其中七本與
天一閣相伯仲其餘五本彌為先鋒中權後勁並宋初拓墨存字獨多今皆有
影印本行世此本雖為明拓而第二鼓五行黃帛二字六行其字皆完整典缺八
行有以字九行柳字朱泐第四鼓五行竊字朱泐八行虎字尚完是明拓之最早者
北溟先生其寶藏之　卅七年二月馬衡謹觀并記

石鼓為傳世石刻冣古者碻置國學乘千季搨
本淳傳舊寥絕少宗居系四十季而見僅兩本一為傳
蒍子盦由仁和邵氏歸滿遊德化民一系冀盦藏鉙
亦剪褾視傳本美觉吳荒凳絕此本冀盦後出整卷未
裁資江頮儀外嶠寶素盟誃矛子謂非後来居上
初此搨君自真三見也此世桂坡本即楊升庵搨底作石
鼓文多釋拀院之遠以旹不多信锡山作邸陋僻壞
安民泠歷專世家異吴宗搨於行孔志諸老不官
無所潯見今密本惠歸東海僅魏邱本與秦山
刻石泐紋皆不甚自炗未覩原搨逾乃兔懷報
審慶患餘生光方緣人宮月皆耳

嶧山刻石
秦始皇二十八年（公元前二一九年）
小篆

Yishan Keshi (Inscribed Stone on Mount Yi)
The 28th Year of Qinshihuang (219 B.C.)

原石早佚。宋淳化四年（九九三）鄭文寶據
南唐徐鉉摹本重刻於長安，存西安碑林。秦
始皇二十八年，出巡至山東嶧山（今山東鄒
縣東南）時，刻石於嶧山，其內容為頌秦
德、議封禪，望祭山川之事。楊守敬云：
「筆畫圓勁，古意畢臻，以《泰山》二十九
字及《琅邪台碑》校之，形神俱肖，所謂下
真跡一等。故陳思孝論為翻本第一，良不誣
也。」

（一）明拓，一冊，白紙挖鑲剪裱經摺裝，濃
墨精拓。其中「國維」之「維」字、「暴
強」之「暴」字、「泰成」之「泰」等字未
損。吳盡忱題簽、乾隆五十九年周震甲等題
跋、另書釋文。有「語谿吳氏華澄閣金石」
等鑒藏印。

（二）明拓，白紙挖鑲剪裱蝴蝶裝。考據與
（一）同。王文治和竹盧題簽，陳奐、馮桂
分題跋，並鈐「振玉印信」、「潘秋谷所得
書畫」、「李國松藏」、「木公辛亥以後所
得」、「梥齋珍祕」等鑒藏印。

（一）明拓

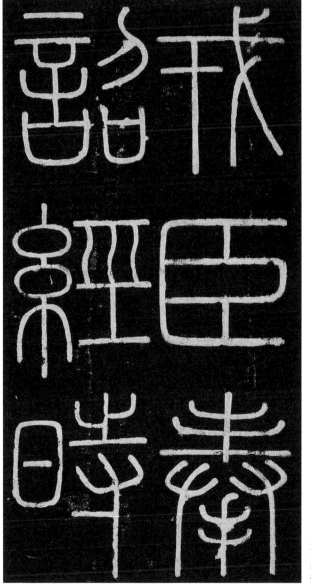

（一）明拓

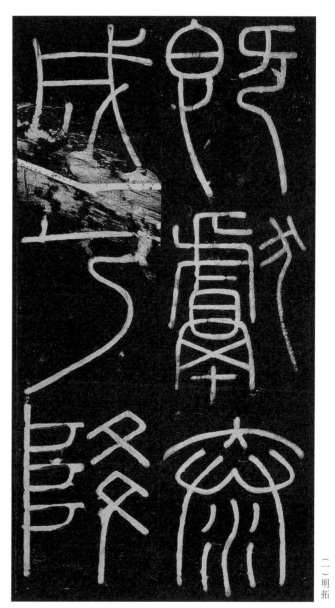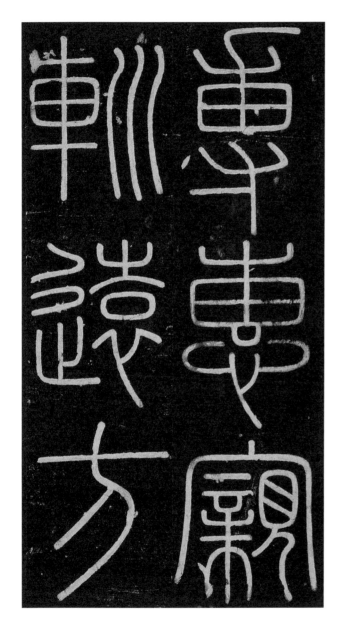

泰山刻石

秦 一世元年（公元前二〇九年）

篆書

Tai shan Keshi (Inscribed Stone on Mount Tai)

The 1st year of the Second Emperor of Qin Dynasty (209 B.C.)

石藏山東泰安，傳為李斯撰並書，其殘文為：「臣斯臣去疾御史大臣昧死言臣請具刻詔書金石刻因明白矣臣昧死請。」書法圓潤宛酒，嚴謹工整，是標準的小篆書體。

明拓二十九字本，一冊，白紙挖鑲剪裱蝴蝶裝。有清李文田題簽及篆書簽，前附頁有馮氏篆書抄錄《泰山刻石》全文，孫星衍嘉慶乙丑觀款。後附頁有樊彬、溫忠善、馮志沂等觀款。鈐「臣星衍印」、「孫式曾印」、「少沂」、「松坪書翰」、「如僅私印」、「臣李文田」等。

馮氏篆書

馮氏石索集補泰山亭殘全文

古石西面六行凡六十三字

古石北面三行三十六字

古石東南六行凡六十七字

馮氏篆書

古石南面七行凡五十六字 罟其三百二十三字

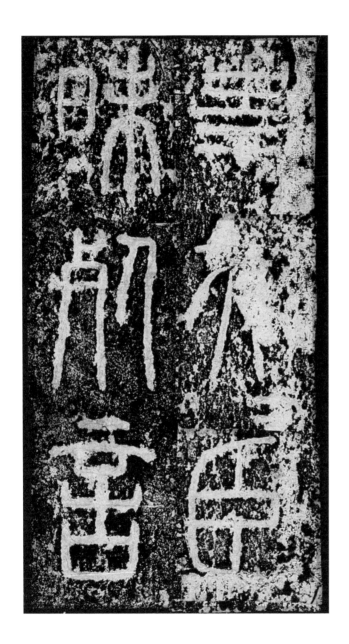

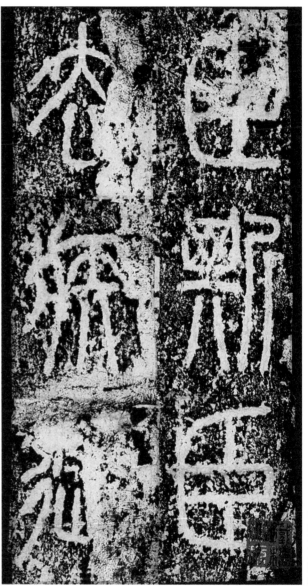

明拓二十九字本

15

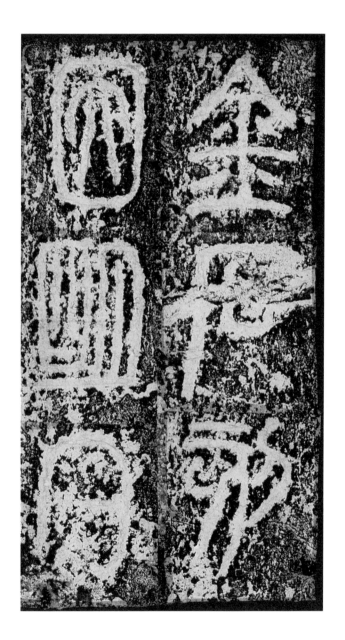
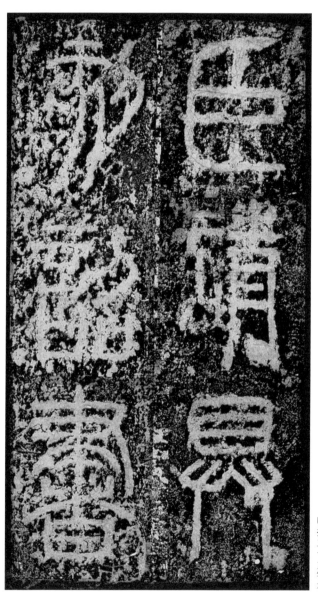

明拓二十九字本

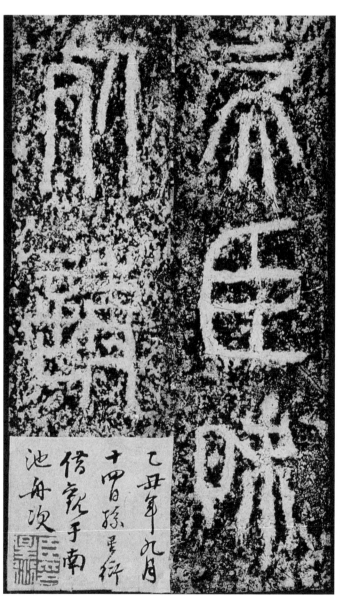

明拓二十九字本

魯孝王刻石
西漢五鳳二年（公元前五六年）
隸書

Luxiaowang Keshi (Inscribed Stone of the King Luxiaowang)
The 2nd year of Wufeng, Western Han Dynasty (56 B.C.)

石藏山東曲阜孔廟，共十三字，為「五鳳二年魯卅四年六月四日成」。石側有金代高德裔刻跋。魯卅四年為西漢宗室藩國魯王的紀年。金明昌二年（一一九一）重修曲阜孔廟時，石在魯靈光殿基西南三十步太子釣魚池發現，其書兼篆隸。翁方綱《兩漢金石記》謂其：「渾淪樸古，隸法之未雕鑿者也。」

明拓一冊，白紙挖鑲剪裱經摺裝。其十三字清晰完好，刻跋中「年」、「六月」均未損。有秦文錦題簽、朱翼盦等題跋，鈐「張燾藏觀」、「宣城張氏收藏」、「秦文錦」、「古觀」、「銘鼓山房之印」等鑒藏印。

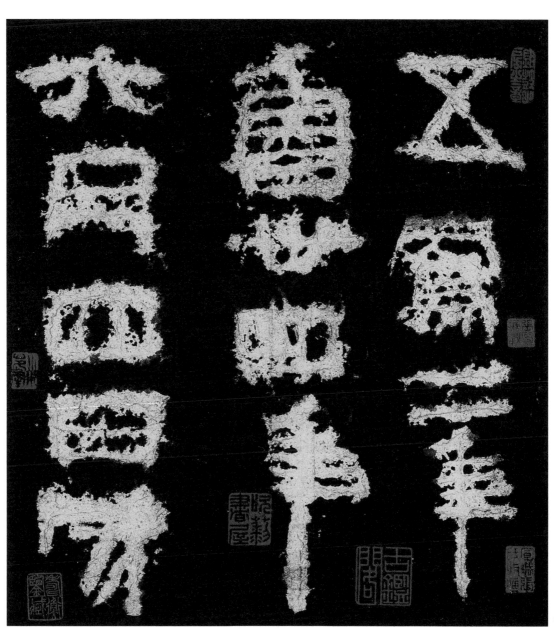

明拓

19

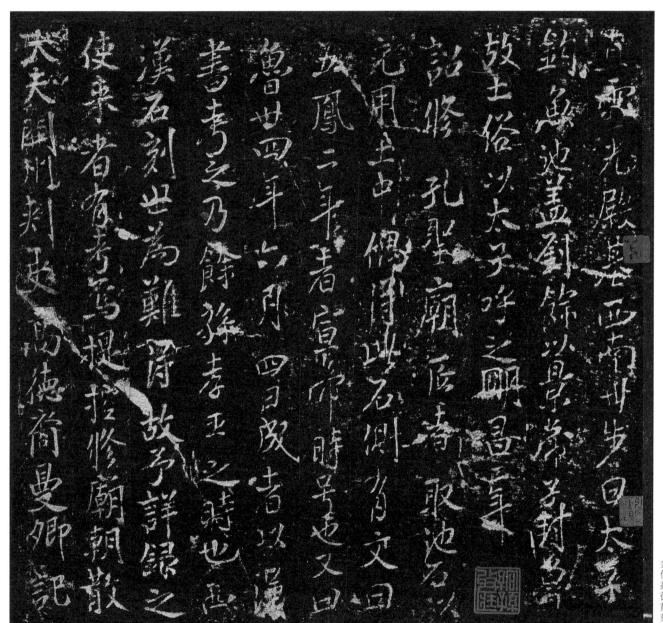

古⋯光殿基正南卅发旦太蔡
劉氐池鑒劉缘以泉源乃封為
敬土俗以太子呼之凼昌臺
詔修　孔聖廟匠壽取池名以
元用土地偶得此石側有文曰
五鳳二年者宣帝時号也文曰
曾卅四年六月四日戊吉以濡
耆考之乃餘孫孝王之時也盖
漢石刻世為難肯故予詳銀之
使某省家考為提校修廟朝散
大夫同州刺及勋德衍曼卿記

鄐君開通褒斜道摩崖

東漢永平六年（公元六三年）

隸書

Chujun Kaitong Baoxiedao Moya (Cliffside Inscriptions
Recording Chujun's Constructing Baoxie Road)
The 6th year of Yongping, Eastern Han Dynasty (A.D. 63)

石藏漢中博物館，原在陝西褒城縣，東漢永
平六年，漢中太守鉅鹿鄐君奉詔指揮刑徒二
千六百九十人修建棧道，歷時三年開通，刻
此石為紀。南宋紹熙五年（一一九四）為南
鄭令晏袤發現，刻釋文於旁。翁方綱《兩漢
金石記》謂：「其字畫古勁，因石之勢縱橫
而長斜，純以天機行之，此實未加波法漢隸
也。」

明拓，一冊，白紙挖鑲剪裱蝴蝶裝。第六行
「太守」下「鉅鹿」、第七行「部掾」下「冶」
三字未損。有一無款題簽。

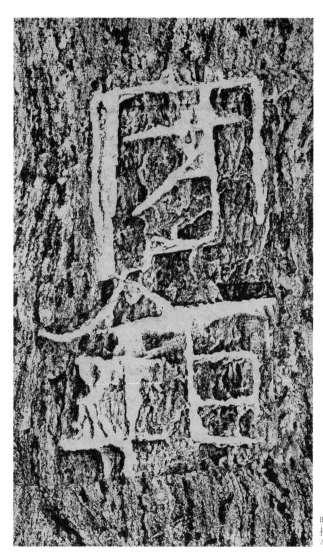

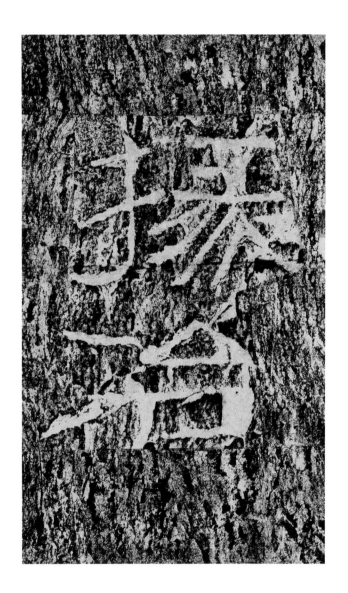
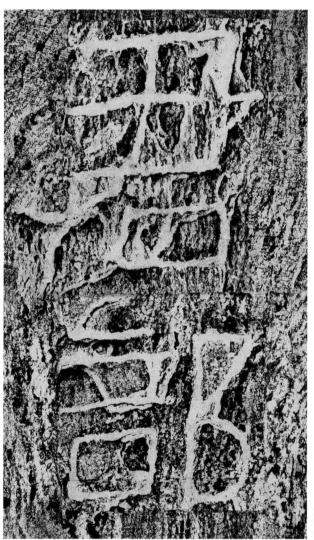

明拓本

嵩山三石闕

開母石闕銘和少室石闕銘
東漢延光二年（公元一二三年）
篆書
太室石闕銘
東漢元初五年（公元一一八年）
隸書

Songshan San Shique Ming (Inscriptions on Three Stone Towers on Mount Song):
Inscriptions on Kaimu and Shaoshi Towers
The 2nd year of Yanguang, Eastern Han Dynasty (A.D. 123);
Inscriptions on Taishi Tower
The 5th year of Yuanchu, Eastern Han Dynasty (A.D. 118)

石均在河南登封嵩山，銘文表達了對山神的崇拜和對大禹治水的頌揚。「開母」原名「啟母」，即大禹之妻塗山氏女，因避漢景帝名諱而改。開母石闕是開母廟的神道闕。少室闕為少室姨廟（供奉塗山氏之妹）神道闕，太室闕為太室山中嶽廟的神道闕。開母、少室兩銘書風相同，遒勁俊逸，在其體勢中有圓轉流動的筆致。清馮雲鵬《金石索》評其：「漢碑皆隸書，其篆書者絕少，此與《少室銘》實一時一手所作，篆法方圓茂滿，雖極剝落，而神氣自在。亦有頓挫，與漢繆篆相似。」

太室銘字體寬和周正，古樸淵雅，隸法遒勁雄渾。

明拓（開母、少室合裝一冊），一冊，白紙挖鑲剪裱經摺裝，濃墨精拓。有吳讓之題簽，並鈐「施氏懷綺堂所藏圖書」、「辛」二字石花未連。「玄」字左下角損，第三行「玄」、「九」二字石花未連，四行「山」二字石花未連。有「小周審定」、「項子京家收藏」、「曾向紅羊劫裏來」等鑒藏印。

吳讓之題簽

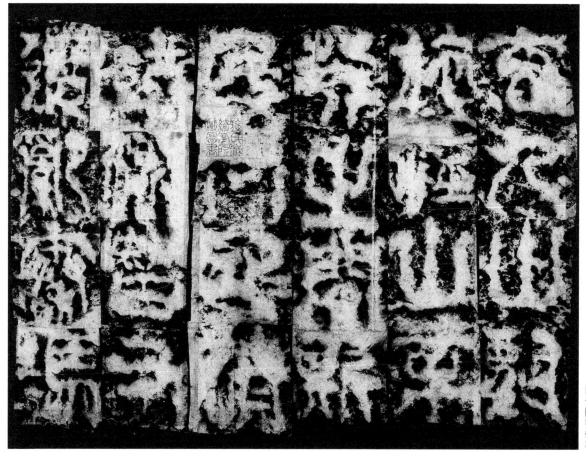

開母闕明拓本

北海相景君碑

石在山東濟寧。景君，生年不詳，卒於東漢順帝漢安二年（一四三）八月。任城（今山東微山縣）人，曾任北海國（今山東昌樂）相。

此碑一反漢隸多方扁的特徵，字形稍長，結體寬博，筆畫平直方勁，有淩厲萬鈞之勢。豎筆多作「倒薤」（懸針）狀，在漢隸中獨樹一幟。楊守敬《平碑記》云：「隸法易方為長，已開峭拔一派。郭蘭石謂『學信本（歐陽詢）書，當從《鄭固》、《景君》入』，可謂采原之論。」

（一）明拓本，一軸，白紙鑲綾邊邊裱。第十一行「商人空市」之「市」字上左存大半，第八行「殘偽易心」之「殘」字未損。有毛懷、復齋題簽、鐵道人題跋，有「大節硯齋金石文字」、「延祖」鑒藏印。

（二）明拓本，一冊，黑紙鑲邊剪裱經摺裝。考據同（一）。有建霞題簽，王懿榮、姚鵬圖、蕭方駿、朱翼盦題跋，張伯英、莊蘊寬觀款，並有葛成修、王孝玉、李伯孫等鑒藏印。

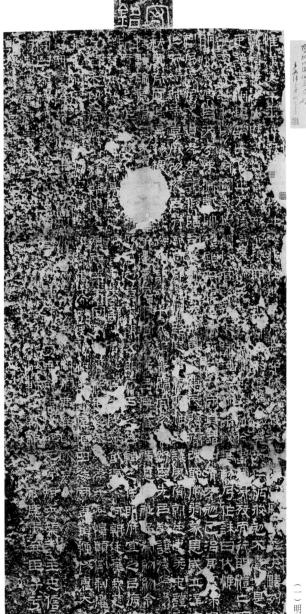

（一）明拓本

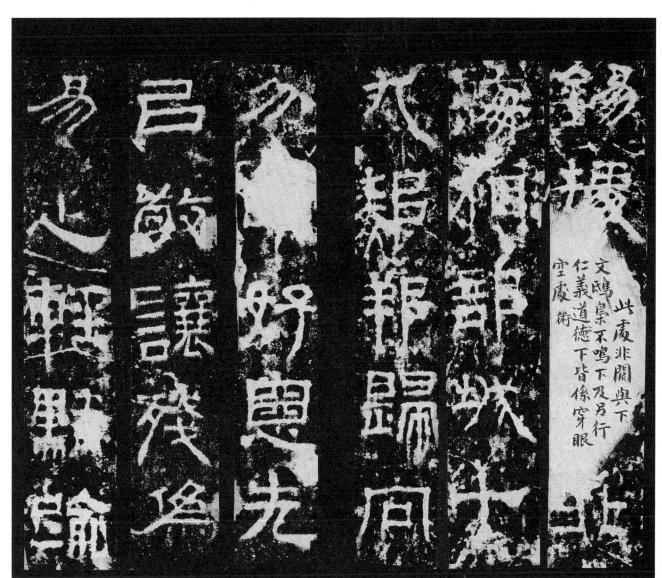

易之輕騁喻　巳敢讓言殘後　好思先　大賜報歸寬　陽洹以城丈　錫楔此處非關與下文鴟梟不鳴下及另行仁義道德下皆係穿眼　空慶術

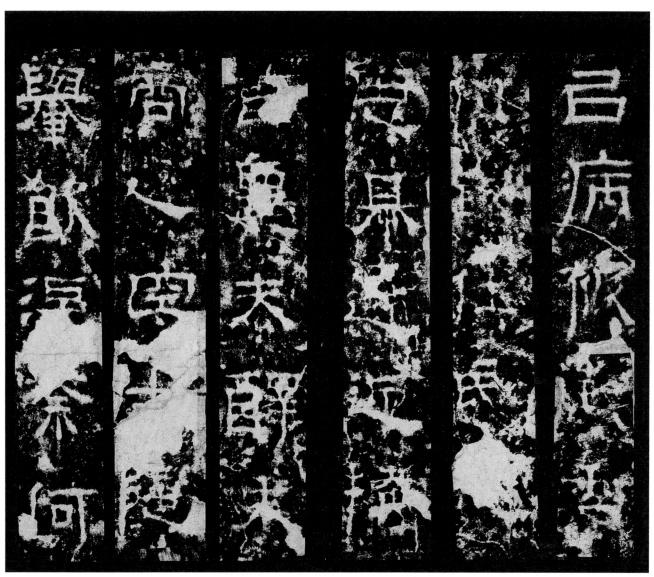

（二）明拓本

（二）王懿榮等人題跋與觀款

此碑寒齋所蓄爲曲阜顏氏摩

墨摹舊本与氏丞相枏坿 黜朵記

丁巳八月武進莊蘊寬觀

戊午十有二月銅山張伯英觀

曲阜諸漢碑完好潽寧諸漢碑殘泐潽寧諸碑庽本
難見景君尤希如星鳳居東廿年未嘗見一明拓本
也此本紙墨絕精真舊搨書本眼福不淺姚圖

景君碑予嘗見秋影盦藏北宋拓本首行秋字完好三行明
字不敓此本種潤墀管瞡采奧、第八行陵字初搨的係明
初精拓可與宋本相埒絰可弥貴蕭方駿敬題

26

司隸校尉楊孟文頌
東漢建和二年（公元一四八年）
隸書

Sili Xiaowei Yang Mengwen Song (Ode to the Official Yang Mengwen)
The 2nd year of Jianhe, Eastern Han Dynasty (A.D. 148)

此碑又稱《石門頌》，石在陝西褒城褒斜谷石門崖壁。內容為漢中太守王升表彰楊孟文等開鑿石門通道的功績。其結字極為放縱舒展，瘦勁開張，意態飄逸自然，歷代書家評價很高。清張祖翼云：「三百年來習漢碑者不知凡幾，竟無人學《石門頌》者，蓋其雄厚奔放之氣，膽怯者不敢學，力弱者不能學也。」楊守敬《平碑記》云：「其行筆真如野鶴閑鷗，飄飄欲仙，六朝疏秀一派皆從此出。」

明拓本，一冊，白紙鑲邊剪裱經摺裝。首行「惟」字不連石花，末行「高」字未剜。

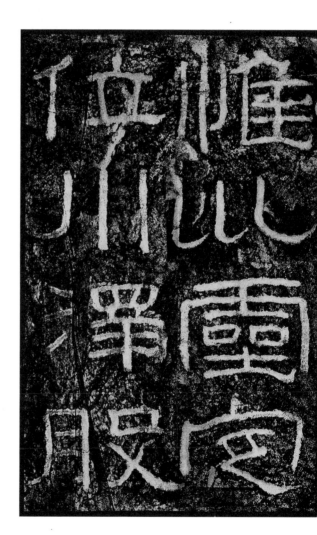

明拓本

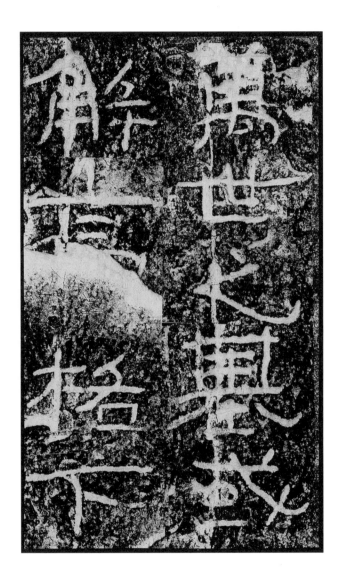

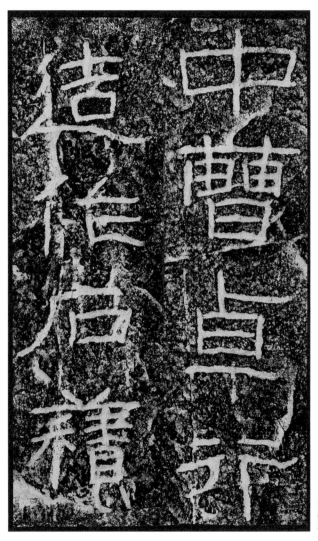

明拓本

魯相乙瑛請置百石卒史碑

東漢永興元年（公元一五三年）

隸書

Lu Xiang Yi Ying Bei Qing Zhi Baidanzushi Bei (Stele of Application for the Designation
of Baidanzushi by Yi Ying, Prime Minister of Lu State)
The 1st year of Yongxing, Eastern Han Dynasty (A.D. 153)

石在山東曲阜孔廟。記司徒吳雄、司空趙戒，根據前魯相乙瑛之言，上書請於孔廟置百石卒史一人，執掌禮器廟祀之事。其書風嚴謹，用筆方圓兼備，平正中有秀逸，漢隸之大宗。自歐陽修《集古錄》以降，迭經著錄，對後世影響很大。明郭宗昌《金石史》謂此碑「爾雅簡制可讀，書藝高古超逸。」

（一）明拓本，白紙挖鑲剪條裱蝴蝶裝，黑墨精拓，傳世最早拓本。第三行「故」字下「辟雍」之「辟」字左下角稍損。有汪大燮觀款，並鈐「趙氏書村珍藏金石」、「立齋所得古刻善本」、「蕭山朱氏所得善本」、「蓮生收藏金石文字」等鑒藏印。

（二）明拓本，一冊，黑紙鑲邊剪條經摺裝（明代嘉靖年間原裝）。「辟」字損左下，右上第一畫損，二行「無常人」之「常」字末筆尚存。有明代篆書「聖廟碑記」印簽，並鈐「澄觀草堂讀碑記」、「語谿吳氏華澄閣金石」鑒藏印。

（三）晚明拓本，一冊，白紙鑲邊剪條裱蝴蝶裝。「辟」字左邊上下損，右邊三橫及右點尚存。「常」字末筆已泐。有翁同龢跋：「庚子四月汪郎亭攜示一本，正與蓮生藏本纖毫無二，而古光油然，正如親對異人。余老矣，安得復致佳本俾朝夕臨摹耶。」以及「翁叔平所得金石文字」、「均齋秘笈」、「延年珍秘」、「吉金樂石之印」、「常熟翁同龢印信長壽」、「大興繆氏鴻初收藏印」等鑒藏印八方。

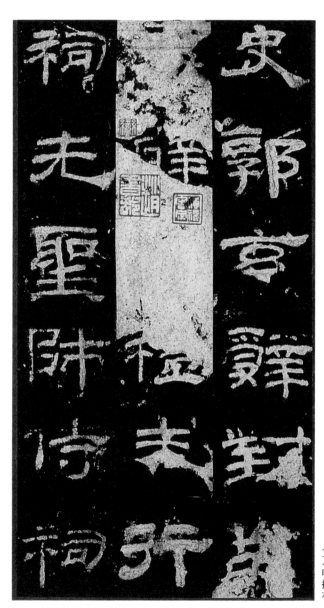
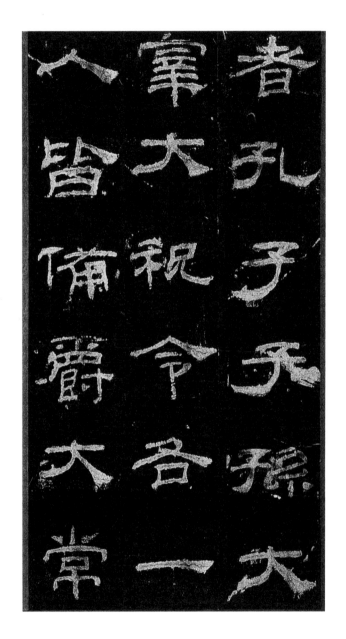

（一）明拓本

30

聖廟碑記

（二）明拓本

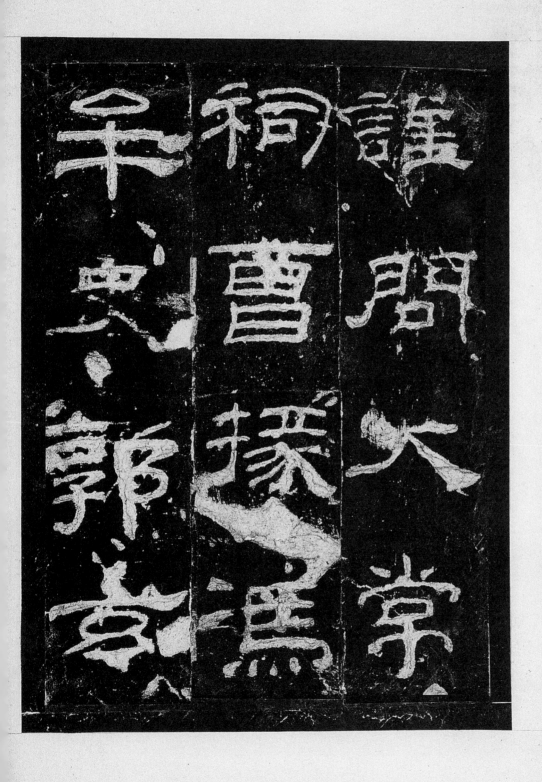

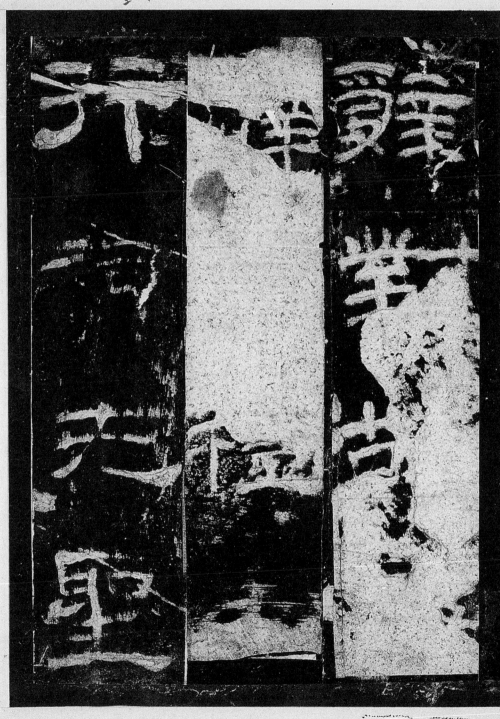

王本同此
敨字右半
對字全

王本第二本
碑如此

明中葉
時碑字
兩點巳失
若本字全
者即明初
拓矣

徐頌閣藏本
碑字右半全
惟二微有描
痕

王本与此
碑字略同

夫
拓失

徐本如此

33

是月又假王蓮生祭酒藏本与此互勘其
斷缺處正相等彼特完整無缺字耳
枝頌閣本則遠不逮美　蒓生記
蓮生復有一本与前本略同
庚子四月汪昀亭攜示一本正与
蓮生藏本纖毫無二而古光油
然正如親對異人余尤美安得
渡致佳本悍朝夕臨摹耶　松禪

碑瑛乙

魯相韓敕造孔廟禮器碑

東漢永壽二年（公元一五六年）

隸書

Luxiang Han Chi Zao Kongmiao Liqi Bei (Stele of Ritual Vessels in Confucian Temple Made by Han Chi, Prime Minister of Lu State)

The 2nd year of Yongshou, Eastern Han Dynasty (A.D. 156)

石在山東曲阜孔廟。碑文為讚頌魯相韓敕整修孔廟，建造禮器之事。其碑四面環刻，書風細勁雄健，端嚴而峻逸，歷來被推為隸書極則。王澍《虛舟題跋》評云：「唯《韓敕》無美不備，以為清超卻又遒勁，以為遒勁卻又蕭括。自有分隸以來，莫有超妙如此碑者。」

明拓本，白紙挖鑲剪裱蝴蝶裝，黑墨精拓，二冊。「絕思」二字未損連，碑陽、陰、側俱全，甚不多見。有張伯英題簽，並有「君言鑒賞」、「張伯英印」等鑒藏印。

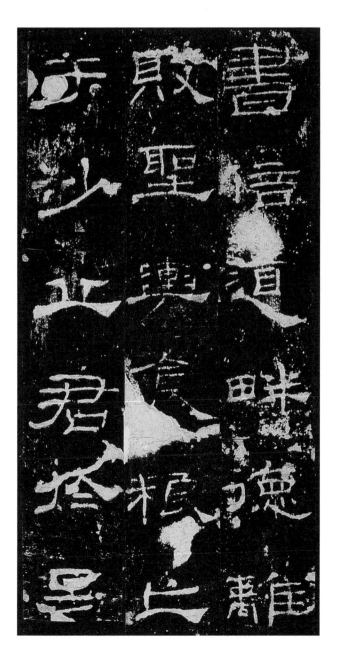

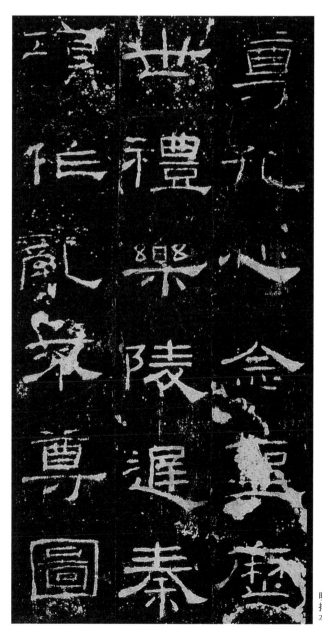

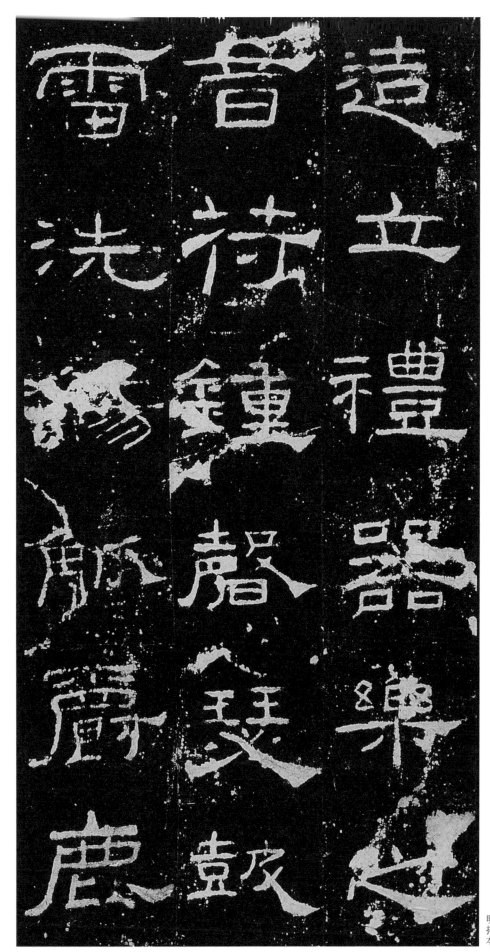

造立禮豐

音祐重器

霜鍾磬樂

洗殷瑟廷

脈聲琴

廟壺鼓

鹿

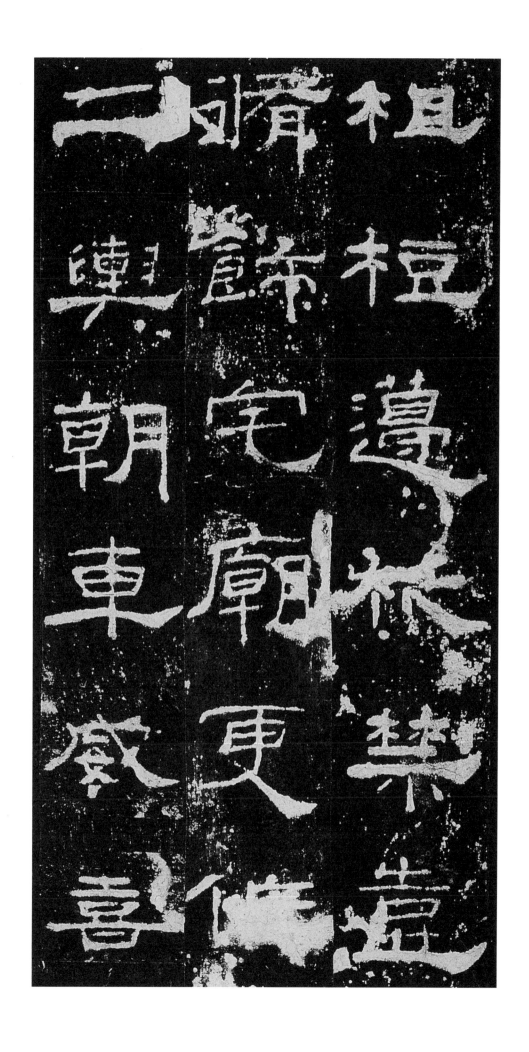

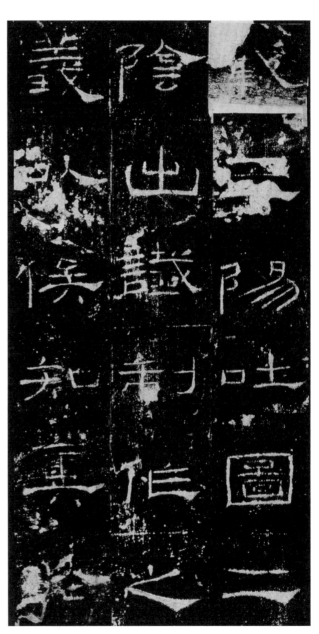

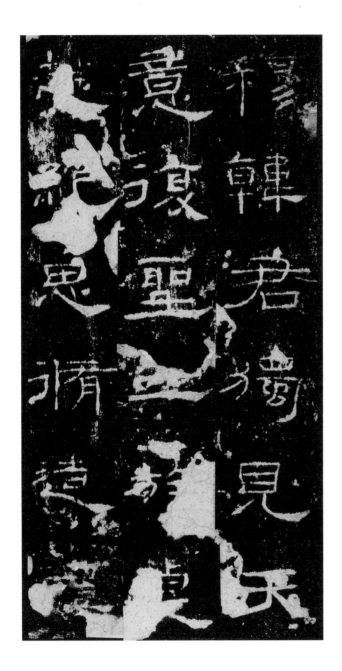

郎中鄭固碑

東漢延熹元年（公元一五八年）

隸書

Langzhong Zheng Gu Bei (Stele of Zheng Gu, an official of Langzhong Rank)

The 1st year of Yanxi, Eastern Han Dynasty (A.D. 158)

石在山東濟寧，記載鄭固之生平。鄭固，生卒不詳，字伯堅，曾任郎中。其字結體方整，骨肉亭勻，氣格挺秀高雅，為漢隸之上品。

拓本二種，合為一冊，白紙挖鑲剪裱裝。前為明拓本，第二行「於典籍」下之「膚」字存大半。後為清初拓本，第二行「於典籍」下之「膚」字泐，「籍」字未泐（左旁有膚字，未泐數字）。有時甫、楊幼雲、趙之謙、翁方綱等題簽。翁方綱題跋：「密理與縱橫兼之，此古隸第一。」「此以先後所拓數舊本選擇湊入，故有濃淡不均者。」「是碑下半出土於今廿年矣，尚有濃淡殘拓粘本，亦足相資也。己未四月。」另有趙烈文、翁同龢、吳郁生、費念慈、褚德彝、黃葆戊、宣愚公、葉慧初題跋，及江夏葉氏、慧心郎、眉生、葉壽海、沈樹鏞等鑒藏印六十四方。

明清拓本合裝

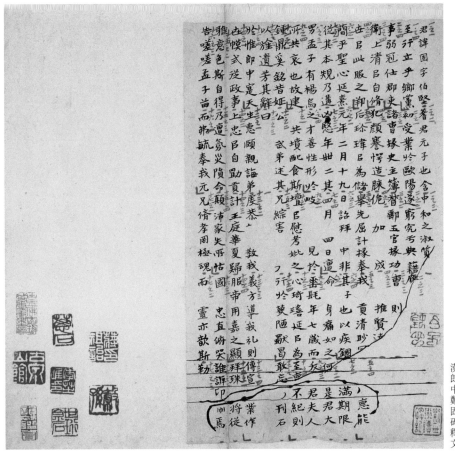

君諱固字伯堅著君元子也含中和之淑覽
王行立尹鄉黨初受業於歐陽遂窮究孝典藉礕
事弱冠仕郡吏諸曹掾史主簿督郵五官掾功曹
上清自脩犯顏謇諤造膝伛加成
衛呂此服之御后珪瑋呂為儲寯計掾奉我
古呂延熹元年二月十九日詔拜中推賢法則
從其本規乃進必慈年世二其四月庭命成
以人鍾鼎所共墳配食斯壇呂慰芳姪之心琦瓂延呂為至誠
於旌遺芳其武弟述其兄綜害乃行於臾陋銅
鍾鼎遺芳其哀銘昔姪公武弟述其兄綜害不紀則
即中定呂生惠顒觀誨弟度恭乀
中定氏送政事上忠呂自勗貢計王庭華夏歸朋帝用嘉之顯拜宣業作
古惟式送政事上忠呂自勗貢計沛家失所帖國忠直忭誰訴印將從
雅意嗟色斯自得乃遭災隕命顧沛家失所帖國忠直忭誰訴印將從
岂嗟色斯自得而弗毓奉我元兄脩孝周極魂而
靈示歆斯勒

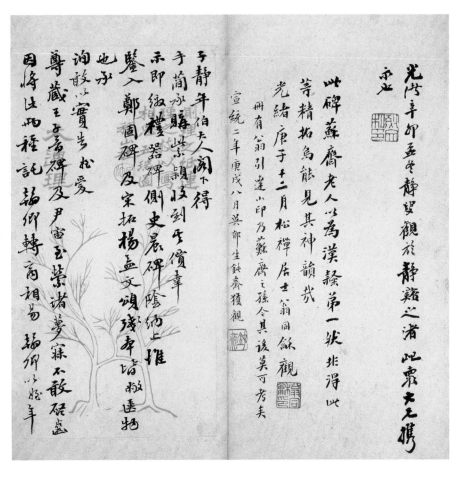

光緒辛卯孟冬靜翏觀於靜趣之濱 此漢大尺搨
亦此

此碑蘇齋老人以為漢隸第一狀 此非得此
莘精搨烏能見其神韻哉
光緒庚子十二月松禪居士翁同龢觀
冊有翁引達小印乃蘇齋之孫令其該莫可考矣
宣統二年庚戌八月吳郁生鈍齋獲觀

予靜年伯大人閣下得
予簡承歸紫頲收到 平價幸
示即級禮器碑 側史晨碑臨納上雅
鑒入鄭固碑及宋拓楊孟文頌璨奉增敬遺物
也乀
詢敢以實告
尊藏王子嵩碑及尹宙玉翠諸夢寐不敢覬覦
因將法兩種記 韓卿轉高相晤 韓卿以燭辛

關之竟勸如易鐵之價實龐捨三如鄭固碑
芳庵藏孔宙碑掌溪拓天發合璧石刻以是錢
某庵藏舊奉心是上乘如有劉道庭藏一殘幅
雖前此字不及此奉完善兩美殘闕亦可割
愛相易春夏間承
愛兄之意為之碑如有可易之點已葉史許未知能
慨允玉子為之碑如有可易之點已葉史許未知能
詩氏諸聲鄭固碑尚有剜板搨耕題楷者屏
幸上尹宙心來互易松黑照公書以送此碑入

手耿其近楷又敢藏至王覺斯兄尤愛其前
題八字如俱益兹年家子檀曲加
無愛兄其建則氣將兩碑裝下
忠於廬慶可乎兩中石攤送諸順紙如頂共卬
鉑福年松念之意謹呈子石
九旁异以附贈備挿架之
尹宙松有井鄭林奉剖及法書頌送宴心高闇松如

二系石剜作者如林巨碣豐碑焜曜
飆菀書書丹遺詞半出書佐朕吉甚近
布畫別墨猶存意意如孔季將碑之
體類玉箸蜀尺諸半裸列書蘷鄭伯堅
碑盟洲蓄綠縣勢精眇華意行徐
多近蓄書下開六代寶分苑之菁華
石墨之焉品瓓榷曰加冽阶太甚甘井先
碣良用慨嘆此本為蘇齋舊物藉膺

二字未損定為康熙以前拓軍溪評
泊碑字未墨爛脘九旁學縣之津選
畏齋道兄出此見示僑佈一周飛神俱
王用書跋尾聊記眼福丁卯二月褚德彝

蘇齋舊物今歸蓺園丁卯九月長樂黃葆戉獲觀

漢書地理志濟南郡有著縣續漢志孝郡國志著仍屬濟南國其縣設令長未可知
郡中必嘗治此縣故碑以著光稱之孔林之有居攝二年祝其卿墳壇池子珌縣竹
江硯碑云縣必主鄉有安民主君子鄉道碑身永什邰王卿尉縣竹楊卿狗名漢代
縣之亞尉得辟鄉故令若得酻君諶敦碑鄰君之中子楀綻碑意波君之口子長舎未
與彥相稱君之例也綜釋錄是碑作著君弟八兩漢金石記承之業漢志在故事昭
卜雜篆體作著彼善書者啟題謂與著字刑近故事昭及魏收北那志皆著彼北娜
注云著署昭誤以為著徹之著笑之遠奕以是知漢人加著字或狩日上加點或狩柳
傳林垳尚書有啟陽氏啟以啟陽世啟陽啟啟陽地餘啟陽政
啟易瓛空狂刻啟陽氏為大師者無聞焉郡中必治啟陽昌為書者也此乃孔宣師之名字
云治巖氏兼軼武榮碑云治魯詩韋君少啟嶢碑云治魯詩韋君其徒其
是碑不曰陸啟啟易尚書獨云啟業非啟陽碑例必受業啟陽不狩當眾其師之名字


以与下句六言注對故界之笑漢人謂公武曰大兒孔融碑云遠大君愛好撰碑者偏人
之文尊寓窖興葊高山石闕銘云典八君諱協竹典自輯其父主詞也尉狩人子隸其父
即曰尊大君蜀志蔣琬碑會豁城与說人主碑方曰西到啟李瞻董大君公族
葊是也是碑琦瑤延謂其兄曰大兄韵其伟手之輯也啐漢堂窖奕辭也謂乃謂
大君之字究未玅解何戈鉄竹汀屉荦蔢魏人名玫漢碑之辯是玲辭色斯者謂為
啟皮語案王伯申竹諍誈釋詞刾謂狩猶牷乜亀點春狀焉嵒乜色點斯者猶色
此窖焉玖鈙乜与點鈙友于征啟皮語有回不類笑破瞳碑云亀熟翷六鈙氏
所亦葊乜
玆魯公兄同好此罘爺慮威是碑見峽属為跋尾足甚習横顏以猶祭若葊薩蒃
王蘭泉芊琦所罘奇引甲其説心来 是巳狁人我先必所不免
玅魯毋六笑遠東口顉瓵平

庚郂夕宣二 石眼福屋了樗辱怪
 樘幸城辛梍梘仲

泰山都尉孔宙碑

東漢延熹七年（公元一六四年）

隸書

Taishan Duwei Kong Zhou Bei (Stele of Kong Zhou,
a Chief Commandant of Taishan)
The 7th year of Yanxi, Eastern Han Dynasty (A.D. 164)

石在山東曲阜孔廟。孔宙，孔子十九世孫，漢末名士孔融之父，曾任泰山都尉。此碑書法給人以宏博寬大，其勢悠揚之感。朱尊彝云：《孔宙碑》屬流麗一派，書法縱逸飛動，神趣高妙。

（一）明初拓，綾鑲整張裱，二軸。碑陽第二行「訓」字右「川」旁下未損；九行「高」字下「口」未損；十行「其辭日」之「辭」字尚存大半，十四行「歿」字頭可見。

（二）明拓本，二冊，白紙挖鑲剪裱蝴蝶裝。九行「高」字已損，二行「訓」字未連。有張伯英題簽；張伯英、周大烈題跋及姚華跋：「舊拓未洗，故墨腴而氣渾，在今日已屬難得之品。」；並有「南海倫氏」、「倫五常」、「周鶴長年」、「白翔所得」、「汪喜孫印」、「閣公」、「徐學遠印」、「朱筠」等鑒藏印三十五方。

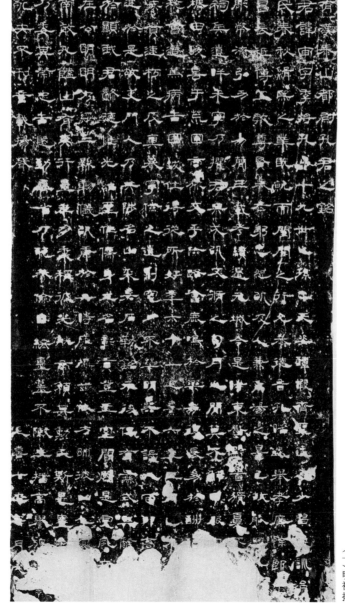

（一）明初拓

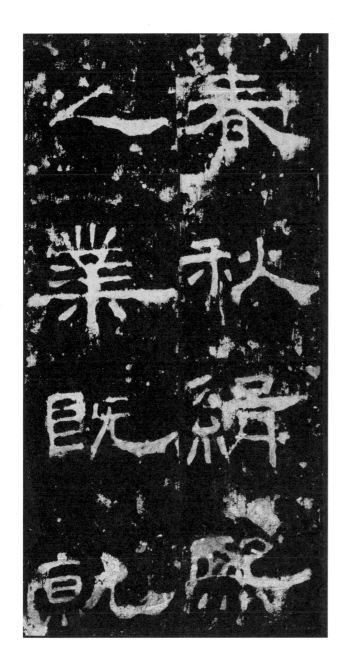

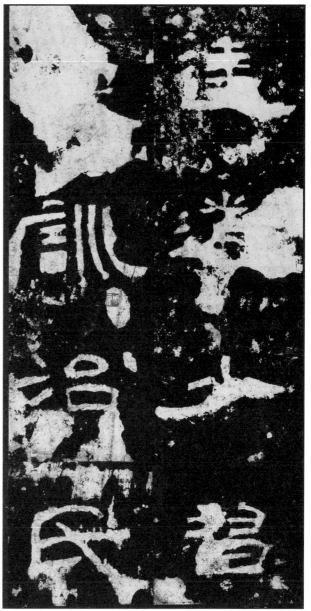

（二）明拓

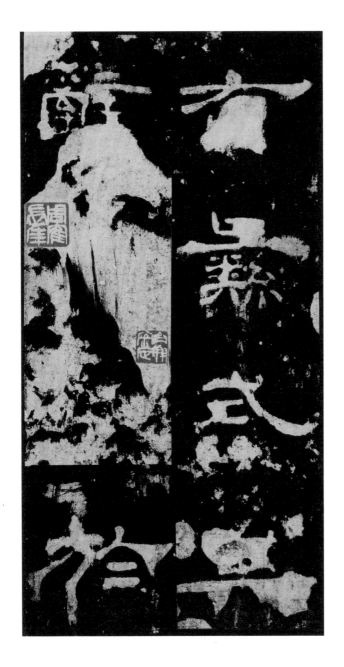
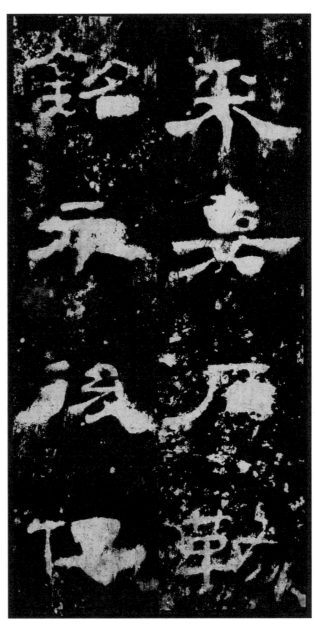

（二）明拓

47

西嶽華山廟碑

東漢延熹八年（公元一六五年）

隸書

Xiyue Huashan Miao Bei (Stele of Huashan Temple on Mount Hua)

The 8th year of Yanxi, Eastern Han Dynasty (A.D. 165)

石原在陝西華陰縣西嶽華山廟，明代已毀。此碑郭香察書，書寫不宋縛，不馳驟，波撇並出，秀潤遒雅。郭宗昌《金石史》稱其「結體運意乃是漢隸之壯偉者。」清朱彝尊評此碑云：「漢隸凡三種：一種方整；一種流麗；一種奇古。惟延熹《華嶽碑》正變乖合，靡所不有，兼三者之長，當為漢隸第一品。」存世拓本有四，長垣、順德本、華陰本、四明本，本卷選後二種。

（一）華陰本。宋拓本，畫心麻紙，一冊，白紙挖鑲剪裱裝。原為關中東雲駒、雲雛兄弟所藏，清初為華陰王宏撰所得，因而得名。比長垣本多損數十字。有劉鏞、朱文翰題簽。郭宗昌、孟鼐、南居益、翰霖、王宏撰、錢謙益、王鐸、黃文蓮、黃鉞、王焯、朱筠、朱錫庚、梁章鉅、王瓘、阮元、陳曾壽、羅振玉等跋共三十八段。有梁章鉅、錢泳、陳慶年、李葆恂、趙椿林、余大鴻、張岳崧、王瓘、徐世昌等觀款四十三段。並鈐「朱錫庚印」、「劉澤溥印」、「萬中立」、「楊守敬印」、「王弘撰印」、「王山史嘯月樓」、「子貞」、「蘇齋」、「陶齋十寶之一」等鑒藏印一百四十八方。

（二）四明本。元拓本，裝裱成軸。明時為寧波（古稱四明）豐熙所藏，因而得名。比華陰本多損約六十餘字，但在四本《華山碑》中，獨此本是整紙裱，保存了此碑的原形和碑額兩旁的唐人題名，這是其他三本所不及的。碑額兩旁的唐人題名有李德裕、崔知白、李商卿、張國慶，碑下段題字宋王子文一段。阮元、翁方綱、翁樹培、桂芳、成親王、陳崇本、何紹基、楊守敬、李汝謙、章士釗、周壽昌等七十多人題跋。嚴可均、李文田、張鑑、程荃、張岳崧、朱瀛、陳毓麒、王鴻、張穆、何逢孫、周嵩年、楊儒、葉德輝、何元錫、錢泳、熊希齡、陳慶年、吳式芬、張彬等觀款；阮元、翁方綱、嚴鐵橋、何均、英和、長庚、張鑒、李汝謙、瞿中溶、楊守敬、景維賢等鑒藏印三十五方。

（一）華陰本

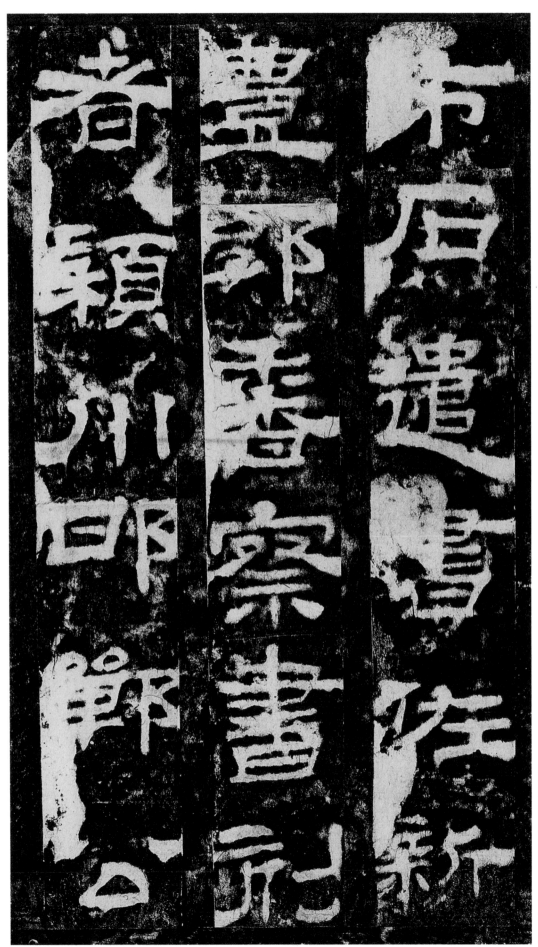

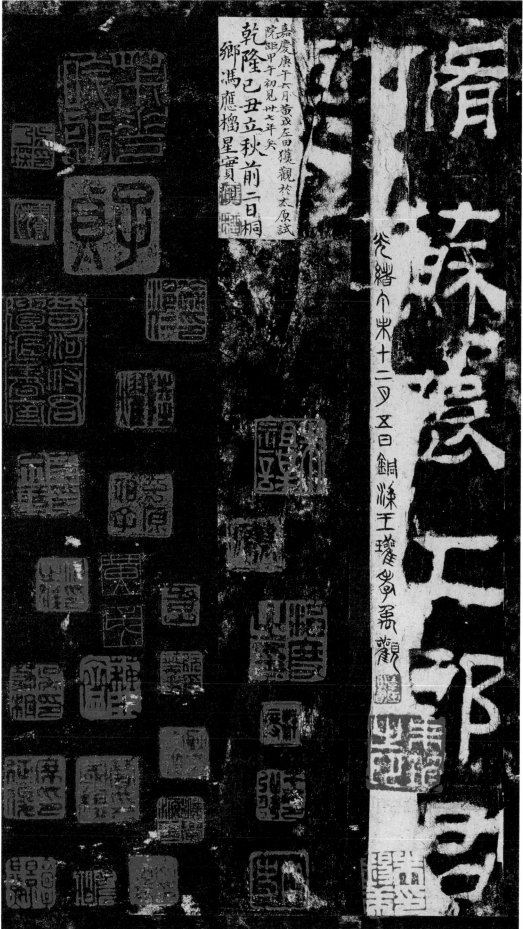

嘉慶庚午六月黃彭左田獲觀於太原試
院距甲午初見卅七年矣

乾隆巳丑立秋前二日桐
鄉馮應榴星實觀

卷縐介米十二夕五日銅蘇王瓗畬弟觀

（一）華陰本

（一）郭宗昌跋

新豐郭香察書西岳華山廟碑其結體運意
乃是漢隸之壯偉者割篆未會時或肉勝一
古一令遂為隋唐作俑如山子諸字是也余家
華下近百年前有客訪其石已毀此搨獨巋
然如岩靈光並嶽色同来�殘闕僅百
二十餘字存者鋒芒錇利如新拱璧馹馬云何
可尚碑建于延嘉而謂以芬制東京無二名察
書者監書也夫芬漢賊也當芬世已欲噬其肉

（一）郭宗昌、孟蕭跋

雲駒博雅能詩善漢分法于余獨有臭味之
雅余之寶此又不獨以物也
天啟元年上元後四日試筆偶書
宛委山人郭宗昌胤伯
小華劉澤溥潤生觀
曠世之寶當與歐顏鸛亭並傳此意非亭中人不可語
也勝道人觀帖痛飲竟日不能舍去 嵩山茅孟弄跋

豬其宮不顧安有世祖正位二百尚尊芬制不衰
邪按芬孫坐宗坐罪众芬曰宗夲名會宗以制作去
二名令復名會宗是當芬世亦自有二名也況即
往牒二名不可勝紀則瞀說無據益可嘆也集
古錄謂集靈宮不見他書惟載此碑董道黃伯
思引廣引諸書駁之加詳夫以永姉蓋代之學
缺漏如此誠為可議然何關名義也則余于此
烏容以無辯此搨舊藏墨莊樓雲駒舉以貽余

竹邑侯相張壽碑

東漢建寧元年（公元一六八年）

隸書

Zhuyi Houxiang Zhang Shou Bei (Stele of Zhang Shou, a local official)

The 1st year of Jianning, Eastern Han Dynasty (A.D. 138)

石在山東城武縣，明代萬曆年間（一五七三——一六二〇）出土。此碑結字方整，中宮緊密，多用方筆。清翁方綱謂其：「碑字淳古，與《孔彪碑》相類。牛氏擬以《白石神君碑》謂開魏隸之法，然是碑隸法實在《白石神君碑》之上也。」

明拓本，一冊，白紙挖鑲剪裱經摺裝。「蓋」字存大半，「晉」字未損。有張運、羅振玉、瞿木夫題簽，羅振玉跋，並有「古泉山館印」、「五硯樓印」、「德大」、「羅振玉」、「汪硯山所藏金石文字」、「羅振玉」、「六海英瀾閣」、「李國松藏」、「吳熙載字讓之」等鑒藏印二十方。

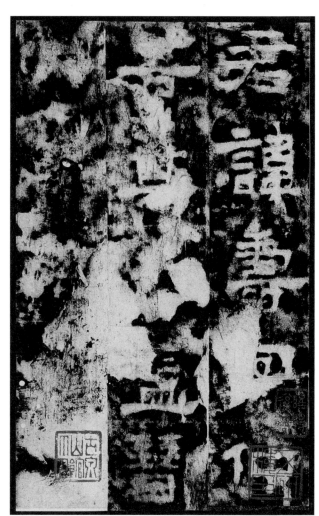

此羅木夫先生所藏明拓本第一行蓋字之大半
及晉字均完好乾嘉拓本則晉字存而蓋字之半之泐
近拓字亦泐矣又此碑存十二行近行十五字近拓大
率每行十四字丁未六月積雨午季題此以屬考叚
上虞羅振玉寓中甫

衛尉卿衡方碑
東漢建寧元年（公元一六八年）
隸書

Weiwei Qing Heng Fang Bei (Stele of High Official Heng Fang)

The 1st year of Jianning, Eastern Han Dynasty (A.D. 168)

原石在山東汶上縣，現藏山東泰安岱廟炳靈門。衡方，字興祖。漢桓帝時官至京兆尹、兵步校尉，有政績，門生故吏朱登等乃鐫石以頌其功德。翁方綱《兩漢金石記》稱其：「書體寬綽而潤，密處不甚留隙地，似開顏魯公正書之漸。勢在《景君銘》、《鄭固碑》之間。」何紹基評：「方古中有倔強氣。」

明拓，一冊，白紙鑲邊剪裱蝴蝶裝，所見最早拓本。首行「諱方」之「方」字、六行「都尉將」下「繼」字未泐。有張謙題簽；力藥雨跋：「審冊中印記，知係漢陽葉氏平安館舊藏，經翁覃溪校讀，故加其小印於多字處。」及張謙、王襄等題跋；並有「葉氏平安館審定金石文字」、「翁方綱」、「國威小印」、「天津張氏」、「張謙」、「字日靖遠」等鑒藏印十九方。

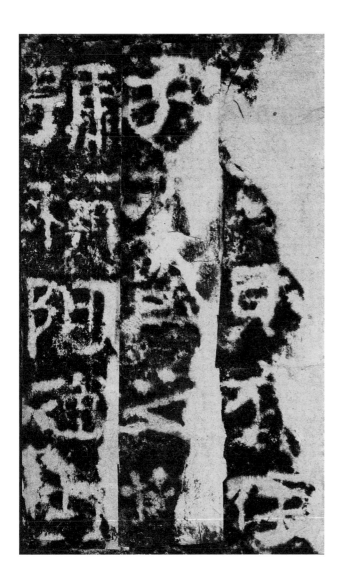
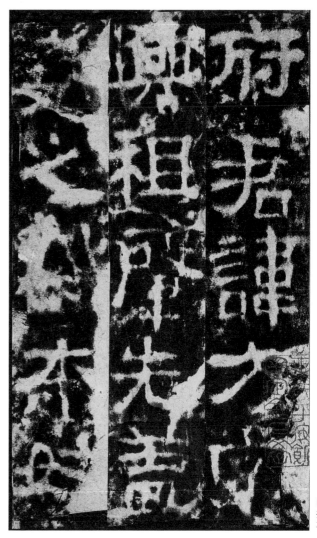

58

魯相史晨謁孔子廟碑

東漢建寧二年（公元一六九年）

隸書

Luxiang Shi Chen Ye Kongzi Miao Bei (Stele of Shi Chen, Prime Minister of Lu State, Paying His Respects to Confucian Temple)
The 2nd year of Jianning, Eastern Han Dynasty (A.D. 169)

石在山東曲阜孔廟，記載漢代魯國相史晨拜謁孔廟之事。其碑為成熟漢隸之典型，對後世影響深遠。明郭宗昌謂其「分法復爾雅超逸，可為百代楷模，亦非後世可及」。清萬經《分隸偶存》評云：「修飾緊密，矩度森然，如程不識之師，步伍整齊，凜不可犯，其品格當在卒史乙瑛、韓敕禮器之右」。楊守敬《平碑記》云：「昔人謂漢隸不皆佳，而一種古厚之氣自不可及，此種是也。」

（一）明拓本，一冊，白紙挖鑲剪條裱蝴蝶裝，黑墨精拓。十一行「春秋行禮」之「秋」字未損。有士璋、龔心釗題簽，徐郙題跋，並鈐「儀叟」等鑒藏印二方。

（二）明拓本，一冊，白紙挖鑲剪裱經摺裝。考據同上。有武虛谷、朱翼盦題簽，肖垫、朱翼盦等鑒藏印四方。

（一）明拓本

光之精大帝

所姓顏母毓

靈華敕遺惠

昔治所部從

年仲尼

奥太司農府

（一）明拓本

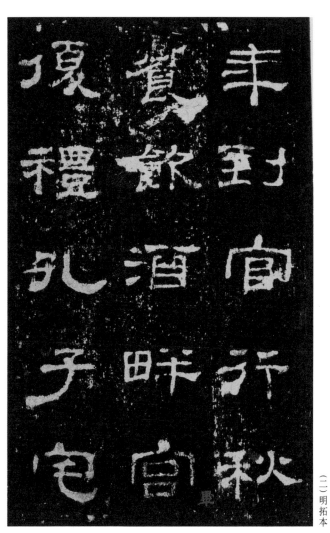

（二）明拓本

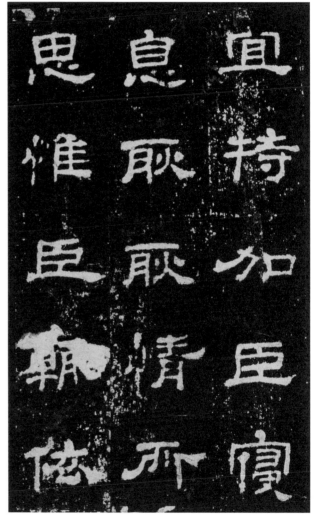

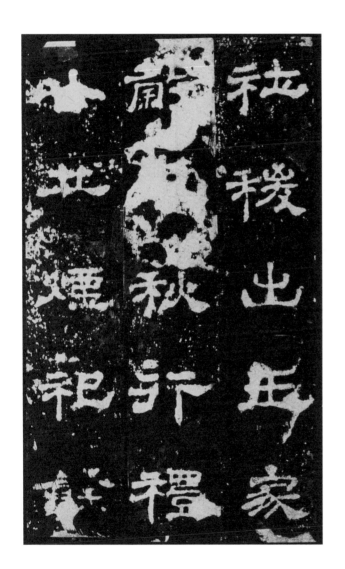

宜持加臣宾
息厥厥情所
思惟臣朝佐

祉稷出氏家
廟穄秋行禮
社煙祀

（二）明拓本

李翕西狹頌摩崖

東漢建寧四年（公元一七一年）

隸書

Li He Xixia Song Moya (Cliffside Stone with an Eulogy on the Reconstruction of Road in the Western Gorge by Li He)

The 4th year of Jianning, Eastern Han Dynasty (A.D. 171)

石在甘肅隴南市成縣天牛山崖壁。記述了李翕生平及其率民修通西狹古道，為民造福之德政。結字寬博疏朗，用筆方圓兼備，章法茂密，古逸渾穆。

明拓，一冊，白紙挖鑲剪裱經摺裝。十一行「創楚」之「創」字口部稍存，「建寧」二字未損。有吳兆璜題簽，並有吳兆璜鑒藏印二方。

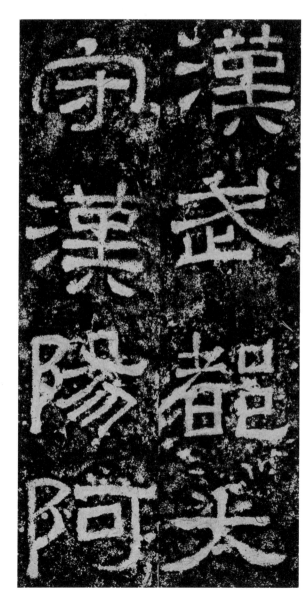

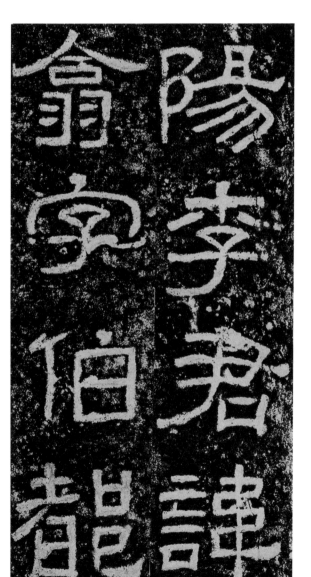

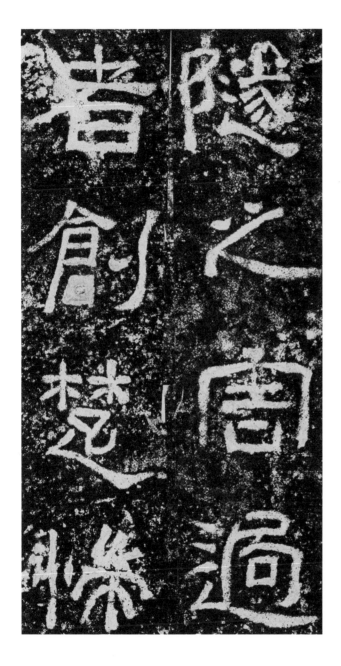

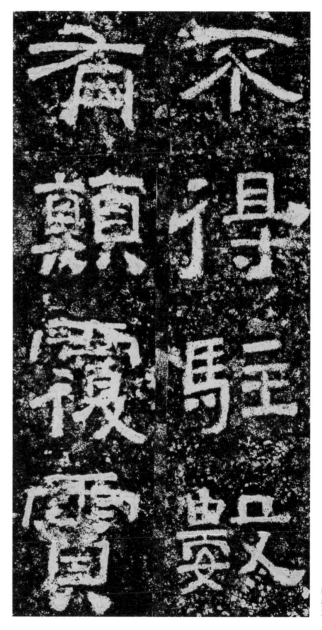

隱之創僞過　昔者創造揵　不得駐馬毀　有顛覆雹霰

博陵太守孔彪碑

東漢建寧四年（公元一七一年）

隸書

Boling Taishou Kong Biao Bei (Stele of Kong Biao,
Magistrate of Boling Prefecture)

The 4th year of Jianning, Eastern Han Dynasty (A.D. 171)

石在山東曲阜孔廟。孔彪，字元上，孔子十九世孫，孔宙弟。曾任博陵太守等職，博陵故吏崔烈等立碑頌其業績。其書風瘦健淳雅，佈局疏朗，通篇有一種清雅靈動之氣，書家品評頗高。清孫承澤《庚子消夏記》云：「書法娟美，開鐘元常法門矣。」楊守敬云：「碑字甚小，亦剝落最甚，然筆畫精勁，結構謹嚴，當為顏魯公所祖。」

明拓本，一冊，白紙挖鑲剪裱經摺裝，拓工較精。五行「膺皋陶」之「膺」字，「广」部可見，六行「命」下半未損。有江標題簽，張伯英戊午跋：「此碑剝蝕太甚，佳拓不易致。德三齊年得王孝禹舊藏本，寶惜甚至。以余同者乃許借讀展玩竟日，以校馬荊石《漢碑錄義》，正其訛字。」另有王懿榮、朱翼盦等跋，陳寶琛、鄭孝胥、莊蘊寬、蕭方駿、黃澍桑等觀款，並有李鎮伯、孫氏、二爨、寄廬孝禹、葛成修、王瓘、王懿榮等鑒藏印十五方。

明拓本

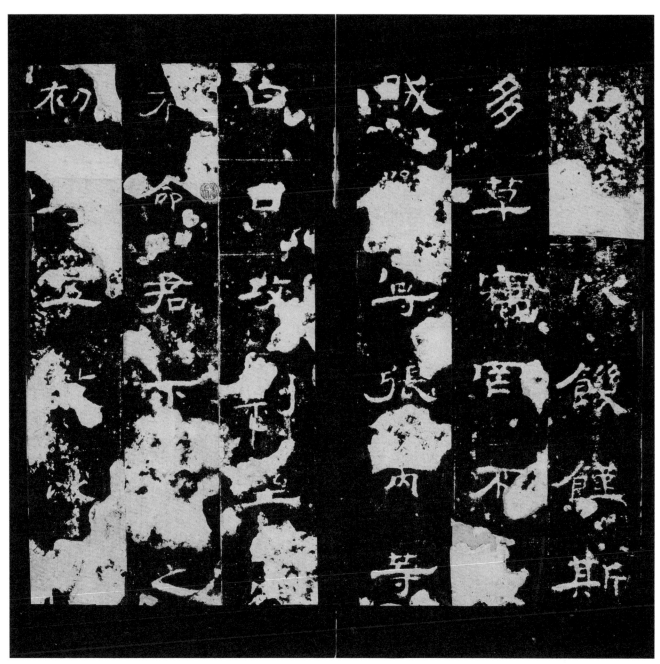

孝文此本較翁氏所藏硯山齋本止
第九行位字已泐較寒齋所藏本和
六行命字第十一行遺字猶完此本逕
臺當生硯山齋本後曾見家戰門此部
所舊乾隆間洗石鋪墨細延操入精拓
之本字三清皙浮未曾有書體遒秀
淵美非褚于峯所說戲帖並兩禽此也逸
類曹全　先緒己亥燕九日懿榮記

丁巳花朝閩縣陳寶琛觀
丁巳秋日閩縣鄭孝胥觀
是年八月武進莊縕寬觀

此碑書蹟在漢刻中別成一體姿韻蕭秀
下開晉隋剝蝕太甚佳搨不易致
德三齋辛得王芳禺蒿戚本寶以
余同著乃許借讀展玩竟日以校馬剝石
漢碑錄文正其諱字戊午十二月四日伯英

上元己未九月三臺蕭方駿觀
戊午八月九日清江黃澍篆觀

此本之精正與景君碑相埒而得自蒼玉史
王文敏頂禮硯山齋本今不可得而見矣
見此本之楷為史之闕文也文之刻藏碑
富廣子駉國後遂散落市廛乎所收乙漢
碑所文敏好事也視此錘蠟盖遂過之矣
第所藏是碑列末之見　甲戌春日　靜弇記

熹平石經殘字
東漢熹平四年（公元一七五年）
隸書

Xiping Shijing Canzi (Stone Classics with Some Words Missing of the Xiping Reign)
The 4th year of Xiping, Eastern Han Dynasty (A.D. 175)

原石早已毀佚，部分出土，已見殘石五百餘塊，分藏於陝西博物館等處。東漢靈帝熹平四年（一七五年）至光和六年（一八三年），為統一儒家經典文字之異同，蔡邕、堂谿典、馬日磾等十餘人參校諸體文字的經書，書刻《周易》、《尚書》、《魯詩》、《儀禮》、《春秋左氏傳》、《春秋公羊傳》、《論語》七經，有碑石四十六餘塊，二十餘萬字。立於洛陽城南開陽門外太學門外，因始刻於熹平四年，故稱熹平石經。其隸法嚴謹規範，雍容端正。

（一）宋拓本，一冊，白紙挖鑲剪裱蝴蝶裝。內容存《尚書‧盤庚》五行、《論語‧為政》八行、《論語‧堯曰》四行。有翁方綱、錢泳、趙之謙等題簽；翁方綱、瞿中溶、阮元、黃小松、畢沅、洪亮吉、孫星衍、陸恭、萬中立、孫承澤、林佶、朱彝尊等跋；蔣和、錢坫、余鵬年、梁山舟、錢大昕、陳崇本、陳焯、徐嵩、鄭際唐、吳錫麒、馮敏昌、江恂、王昶、武億、何紹基、錢泳、蔡伯海、陳寶菠、鐵良、徐世昌等觀款十六段以及上述人物的印鑒。

（二）近拓本，線裝四冊。有隸書題簽：孫拓漢魏石經殘字。馬衡搜集整理而成。自一九二二年起洛陽朱圪墒村（漢代太學遺址）居民陸續掘得漢熹平石經和正始石經的殘石，少數有成段文字，多數只有幾個字。馬衡多次到當地尋訪、發掘、調查、傳拓，得到大量資料。在此基礎之上系統研究漢、魏兩種石經的實際情況，從字體、經數、石數、書寫及刻工人名等幾方面都獲得切實的認識。

乾隆四十二年丁酉黃秋盦先生
三十六歲得漢石經遺字時小象後
韓我某嚴精廬回倩沈君重
墓以志景仰梅巖學人萬中立
二百二十載迄光緒廿有三年丁酉毛冊

吳江沈塘篆

黃易像

乾隆乙卯十有弍月雲川錢時濟吳縣鈕封王袁廷檮
何錦顧廣圻嘉定瞿中溶同觀於弍硯禒

宋拓本

近拓本

豫州從事尹宙碑
東漢熹平六年（公元一七七年）
隸書

Yuzhou Congshi Yin Zhou Bei (Stele of Yin Zhou, an Official of Yuzhou)
The 6th year of Xiping, Eastern Han Dynasty (A.D. 177)

元皇慶元年（一三一二）在洧川（今河南長葛縣）發現，石今在河南鄢陵。主要記述了尹宙的家世、履歷及德行。王澍《虛舟題跋》云：「漢人隸書，每碑各自一格，莫有同者，大約多以方勁古拙為尚，獨《尹宙碑》筆法圓健，於楷為近。唐人祖其法者，斂之則為虞伯施，擴之則為顏清臣。」

明拓，一冊，白紙挖鑲剪裱蝴蝶裝。十三行「福德」、「壽不」等字未泐，「德」字右上半尚清晰。有吳讓之、沈樹鏞、費念慈等題簽，魏稼孫、楊鐸、吳熙載、趙之謙等鑒藏印十一方。

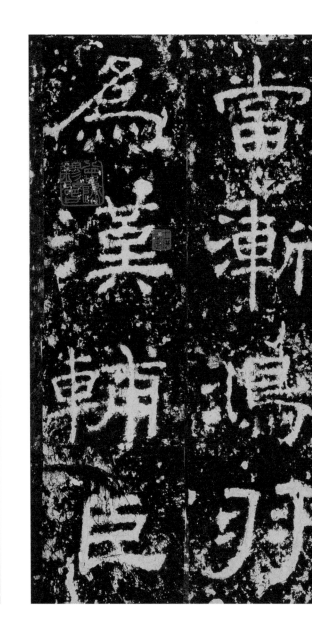

明拓本

校官潘乾碑

東漢光和四年（公元一八一年）

隸書

Xiaoguan Pan Qian Bei (Stele of Officer Pan Qian)
The 4th year of Guanghe, Eastern Han Dynasty (A.D. 181)

南宋紹興十一年（一一四一），江蘇溧水尉喻仲遠在固城湖邊溧陽城遺址中發現此碑，今藏南京博物院。碑文記述東漢溧陽長潘乾的品行和德政頌揚其興辦學校的事。方朔跋云：「字體方正淳古，有西京（指西漢）篆初變隸風範。」東京中惟《衡方》、《張遷》二碑如其結構。」楊守敬《平碑記》評云：「方正古厚，已導《孔羨碑》之先路，但此渾融，彼峭厲耳。」

明拓本，一軸，綾鑲裱。末行「光和四年」之「四」字未損。比清拓多十六字。有邵銳題簽、題跋，邵銳、王懿榮、吳乃琛等鑒藏印十二方。

明拓本

22

魏元丕碑

東漢光和四年（公元一八一年）

隸書

Wei Yuanpi Bei (Stele of Wei Yuanpi)
The 4th year of Guanghe, Eastern Han Dynasty (A.D. 181)

原石早佚。碑文記東漢靈帝時涼州刺史魏元丕之生平。翁方綱評其云：「是碑質樸蒼勁，微似《張遷碑》，而加之流逸，又間出以參差錯落之致，漢隸能品也。」

宋拓孤本，畫心麻紙，一冊，黑紙鑲邊剪裱經摺裝。有題簽三個，翁方綱、畢沅、鄭際唐、張塤、黃易、孔繼涵等跋十一段，張晉、吳名晉、凌廷堪、江德量、顧廣圻、袁廷檮、瞿中溶、阮元、嚴長明、洪亮吉、孫星衍、王復秋、錢泳、朱淑鴻、潘奕雋、馮敏昌、何道生、李鴻裔、楊守敬等觀款十一條，並鈐「鄭盦秘笈」、「黃小松收藏印」、「錢泳曾觀」、「覃溪過眼」、「翁方綱」、「張塤借看」、「陽硯齋」、「台仙曾觀」、「顧崇規印」、「廷檮之印」、「楊守敬印」、「綏階」、「陸恭私印」、「瞿中溶」、「蘭氏曾觀」、「竹葉芽中雲煙過眼」、「秋閣校理」、「雨相齋」等鑒藏印二十四方。

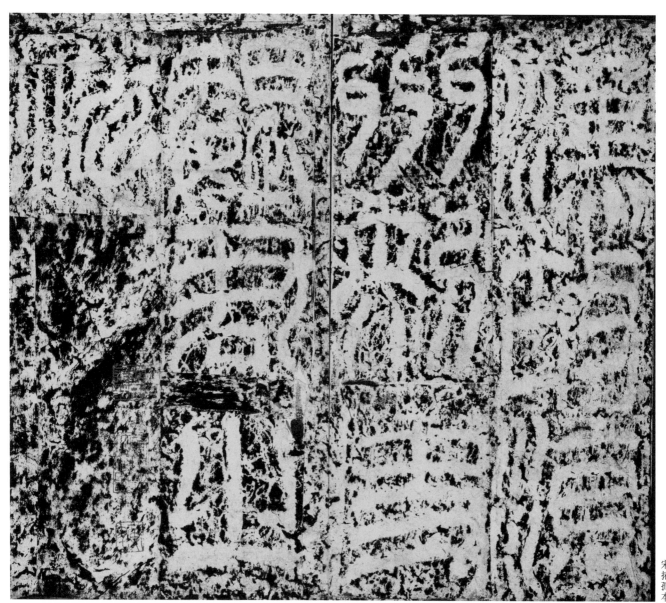

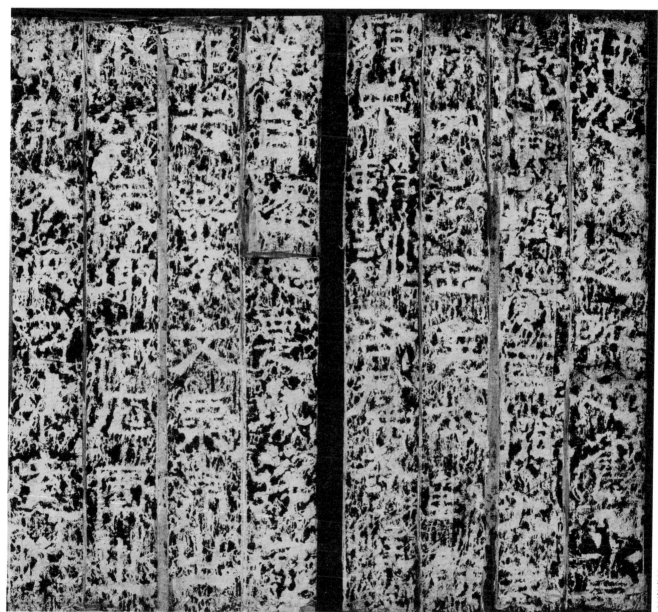

郃陽令曹全碑

東漢中平二年（公元一八五年）

隸書

Heyang Ling Cao Quan Bei (Stele of Cao Quan, Magistrate of Heyang County)

The 2nd year of Zhongping, Eastern Han Dynasty (A.D. 185)

明萬曆年間出土於陝西郃陽舊城莘里村，今藏陝西西安碑林。曹全歷任酒泉郡祿福長，左馮翊郃陽令。碑刻以風格秀逸、結體遒古著稱。孫承澤云：「字法遒秀、逸致翩翩與《禮器碑》前後輝映，漢石中至寶也。」

明代原碑未斷時初拓本，一冊，黑紙鑲邊剪條裱經摺裝，黑墨精拓。清初華陰王宏撰舊藏。首行末「因」字下半損，「日」字未剜作「白」字，「悉」字未損。有「王弘撰印」、「無異」、「王山史嘯月樓秘玩」、「王宜輯印」、「中和」、「翼盦審定金石書畫記」等鑒藏印七方。

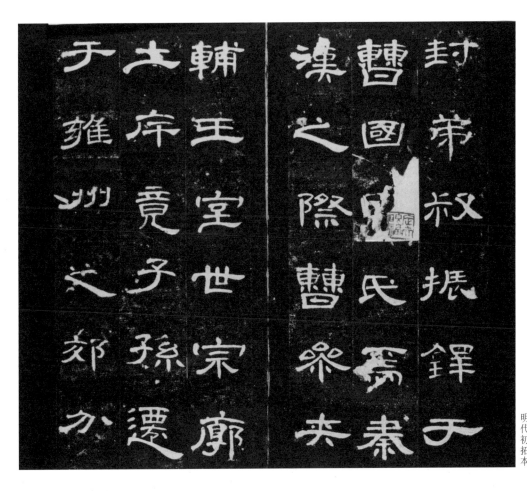

封帝叔振鐸于
曹圖曰氏
漢之際曹翦卦素
輔王室世宗廟
土府竟子孫還
于雛洲之郊也

供事繼母先意
承志存之敬
禮無遺闕是以
鄉人為之諺曰
重親致歡曹景
完易世載德不

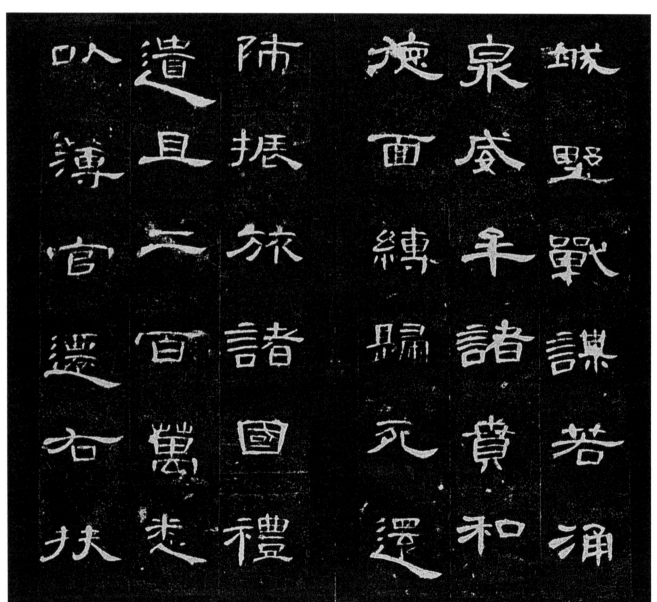

明代初拓本

蛛墅戰謀若涌
泉盛平諸賣和
德面縛歸元還
陟振旅諸國禮
遣且二官萬走
叹簿官遷右扶

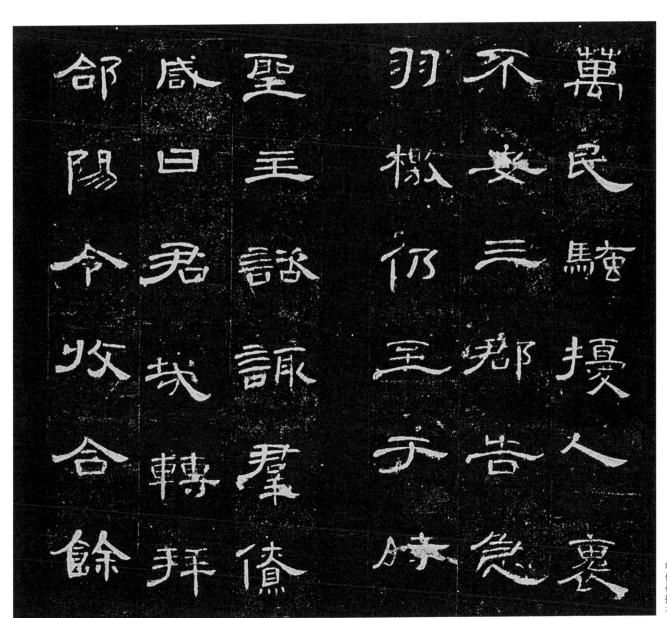

郶感聖　　羽不萬
陽曰主　　概妥民
令君諮　　仍三駭
收域諫　　王鄉擾
合轉羣　　子岩人
餘拜僚　　侠愆裏

79

脩身之士，官位不登，君乃閉縉紳之徒，不濟開宰寺門，承望岑嶽，鄉明而治。庶使學者李而儒彙

明代初拓本

80

蕩陰令張遷碑

東漢中平三年（公元一八六年）

隸書

Dangyin Ling Zhang Qian Bei (Stele of Zhang Qian, Magistrate of Dangyin County)

The 3rd year of Zhongping, Eastern Han Dynasty (A.D. 186)

明代出土，石原在山東東平縣，現藏泰安岱廟。張遷任穀城長、蕩陰令，本碑是其生時故吏所立頌表。筆致樸質古拙，遒勁靈動。王世貞云：「其書不能工，而典雅饒古意，終非永嘉以後所及也。」楊守敬《平碑記》云：「認為其用筆已開魏晉風氣，此源始於《西狹頌》，流為黃初三碑（《上尊號奏》、《受禪表》，《孔羨碑》）之折刀頭，再變為北魏真書《始平公》等碑。」

（一）明初拓，畫心麻紙，一冊，白紙挖鑲剪條裱裝。烏金精拓，字神良好。首行「君諱」的「諱」字旁下垂筆尚存，第八行「東里潤色」的「東里潤」三字完好。第九行「頡頏」的「頏」字右邊「頁」字未泐。有寶熙等題簽，桂馥、郭紹高、汝蘭等題跋六段，褚逢春、石麟、王雲、汪大燮、翁同龢、劉廷琛、陳寶琛等觀款，並鈐「翁斌孫印」、「吳門葉香氏藏」、「葉氏秘笈」、「葉」、「龐芝閣收藏印」、「老苕審定」、「道芬之印」、「斌孫」、「香士」、「翁斌孫印」、「卯君」、「同玟印」、「邱康祚」等鑒藏印二十九方。

（二）明拓（張遷碑、鄭固碑合裝），一冊，白紙挖鑲剪條裱蝴蝶裝。張遷碑拓本為第二行「於典籍」下「膺」字右下角損，右上角外有石花，「拜」字未損。鄭固碑拓本為第二行「於典籍」下「膺」字未泐，「籍」字完好。有翁方綱等題簽，翁方綱、桂馥、龔心銘、張祖翼、楊守敬、王孝禹、王瓘等題跋，葉志詵觀款，並鈐「子受秘玩」、「桂馥印信」、「龔心銘讀碑記」、「覃谿過眼」、「張鵬翀印」等鑒藏印十三方。

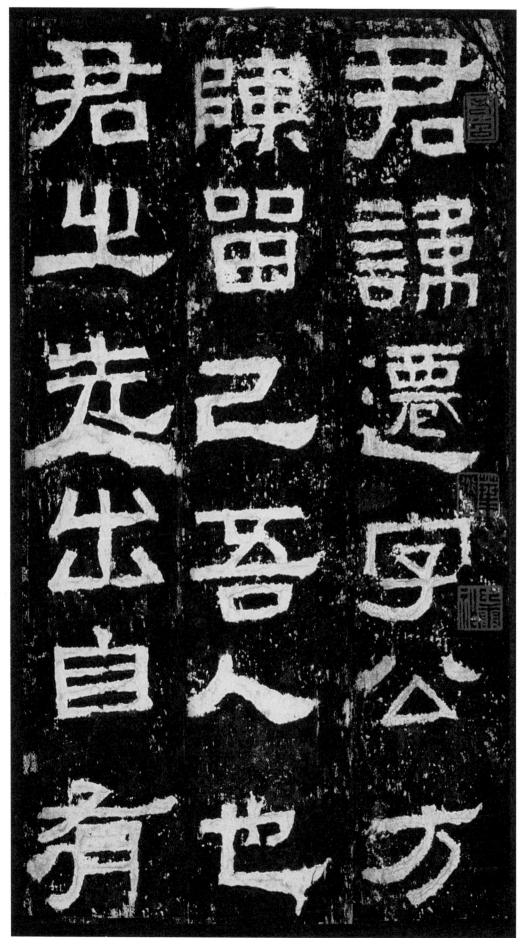

（一）明初拓

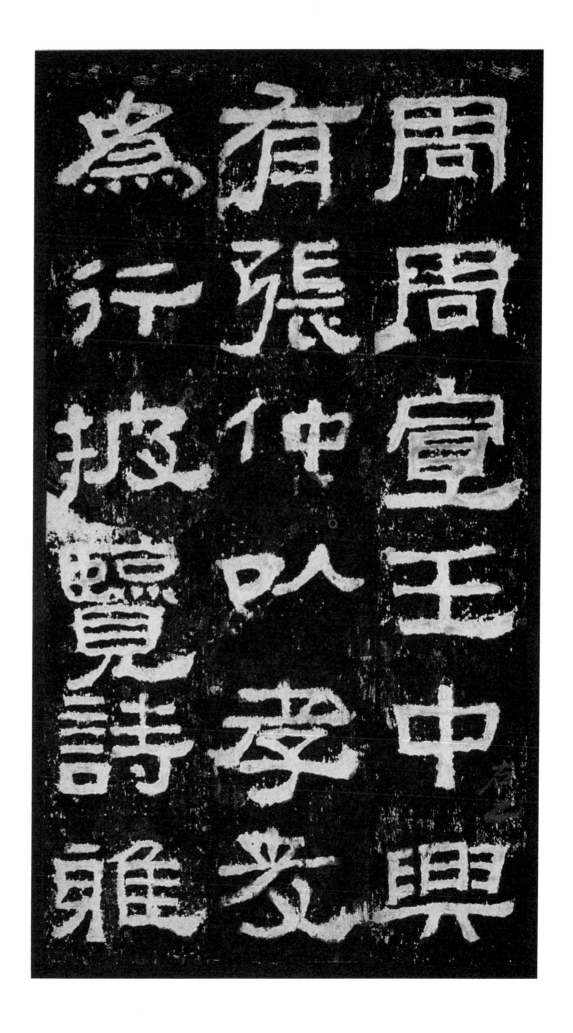

周有周室王中興

有張仲以孝友

為行披覽詩雅

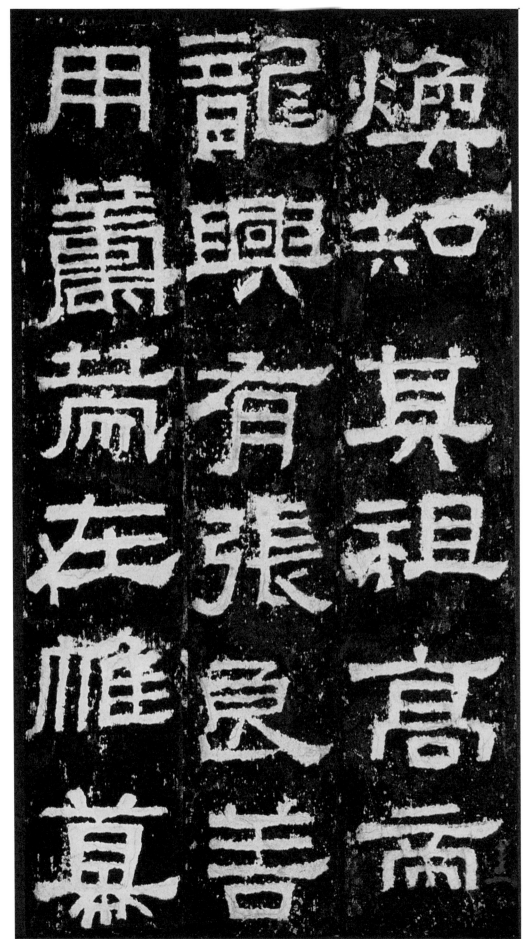

用蕭荒左雁蟇

龍興有張良吉

焕如其祖高為

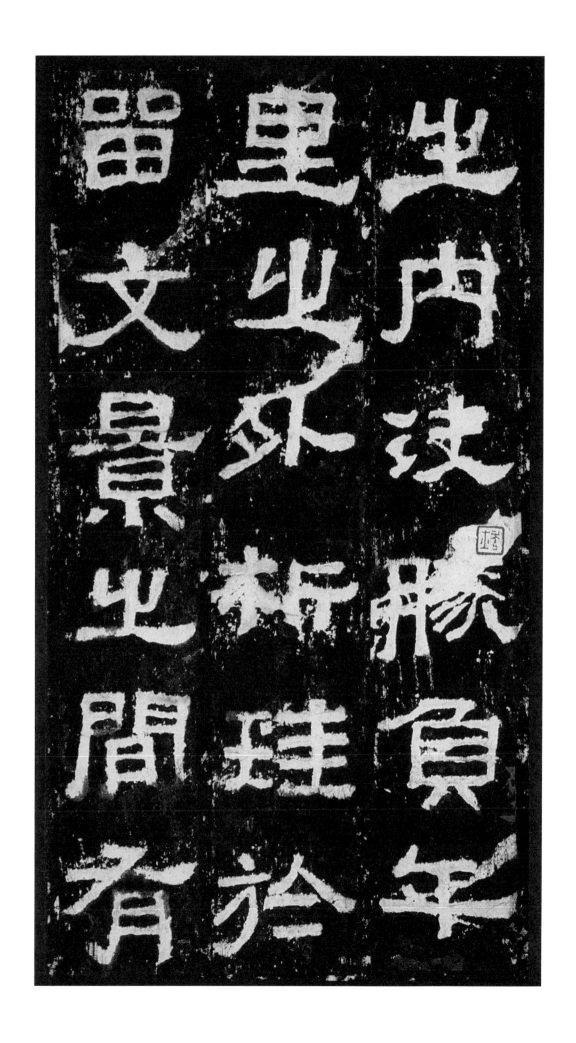

出内法滕負年　里少外折珪於　罶文景业間育

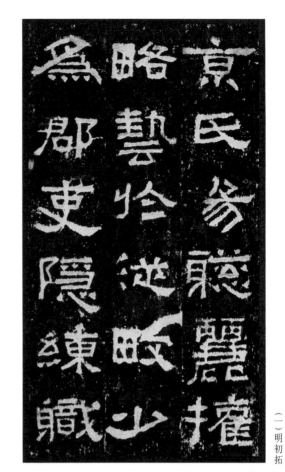

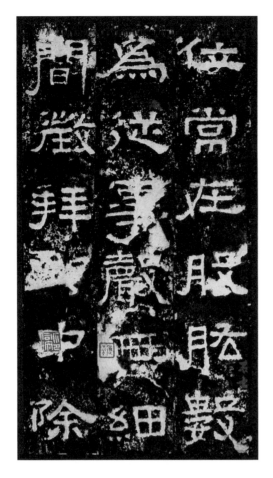

京民參聽麗擢
略埶怜逆畋少
為郡吏隱練臧

佗當在服胲數
為逆事歲無細
閒嚴拜奴中除

（一）明初拓

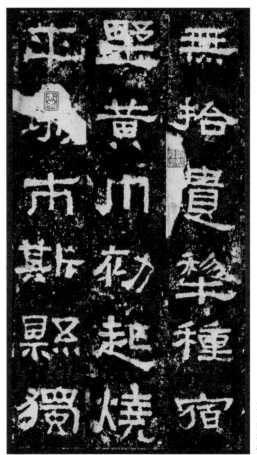

金子賤孔悲
道區列尚書
敦君嘗其寬詩五

無拾貴摯種窟
墅黃巾劫起燒
平斥市斯縣獨

（一）明初拓

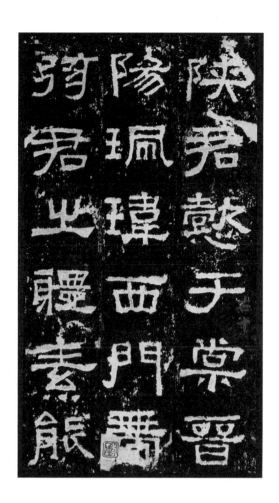

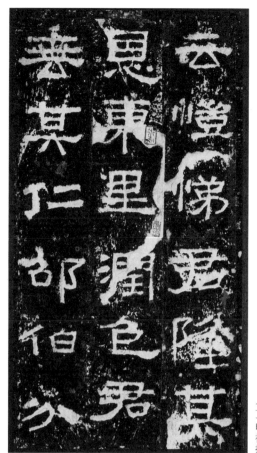

陝君懿于棠晉
陽珮瑋西門南
弨君业腰素餘

去幢俤君降基
恩東裡渥色君
妻其仁郎伯分

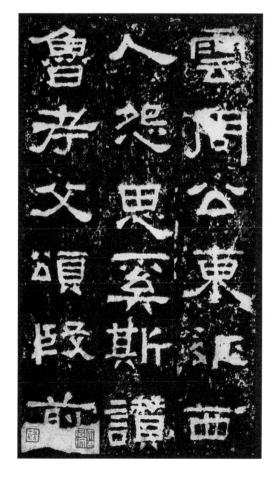

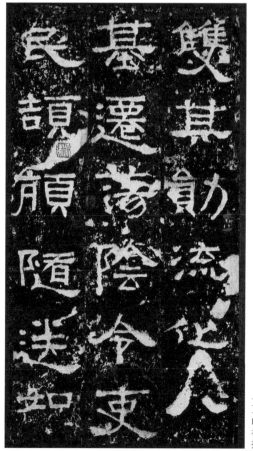

雲開公東西
人怨思綦斯其讚
魯矜文頌段前

雙其勛流化人
基遷蕃陰令吏
民頡頏隨送知

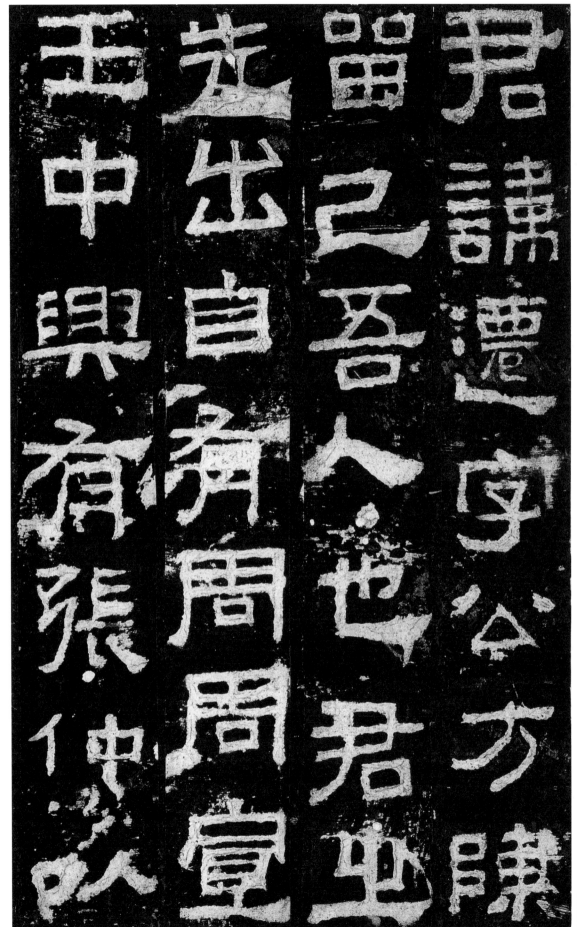

君諱遷字公方陳
留己吾人也君
先出自角周周宮
君中興有張仲以

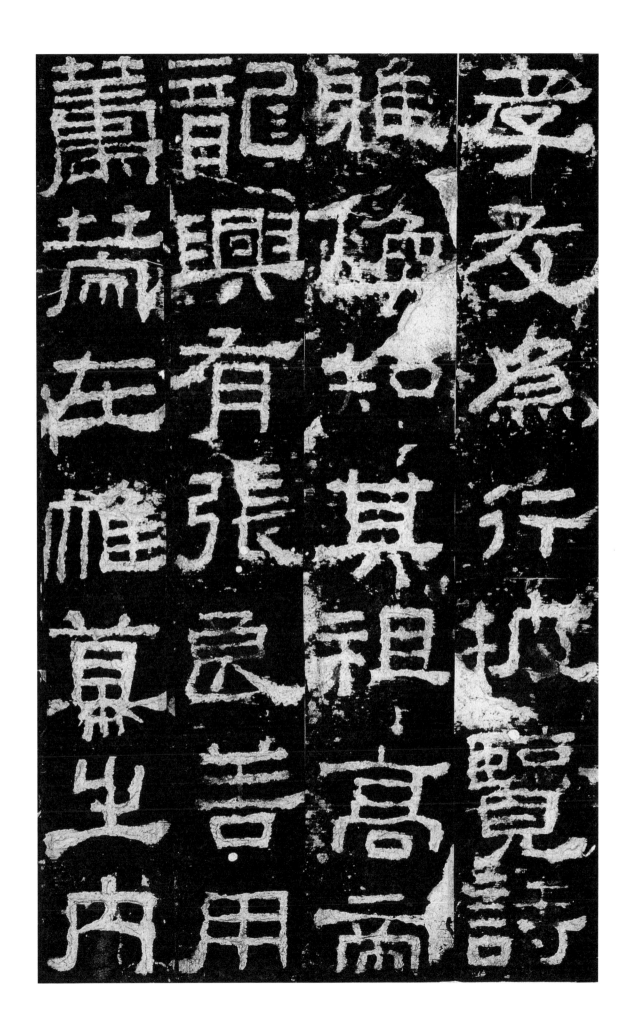

酸棗令劉熊碑

東漢　隸書

Suanzao Ling Liu Xiong Bei (Stele of Liu Xiong, Magistrate of Suanzao County)

Eastern Han Dynasty

原石久佚。一九一五年顧燮光在河南訪得一殘石，今藏河南延津縣文化館。劉熊字孟陽，廣陵（今江蘇揚州）人，係東漢光武帝劉秀之玄孫，做過酸棗縣令（在今河南延津）。碑文結字整齊，點畫精美，楊守敬跋此碑云：古而逸，秀而勁，疏密相間，奇正相生。

宋拓孤本，麻紙，綾鑲裱軸。范氏天一閣舊藏，黑墨精拓。有范懋政於道光二十三年（一八四三）題簽，並鈐「補蘭軒金石圖書記」、「沈德壽秘寶」等鑒藏印四方。

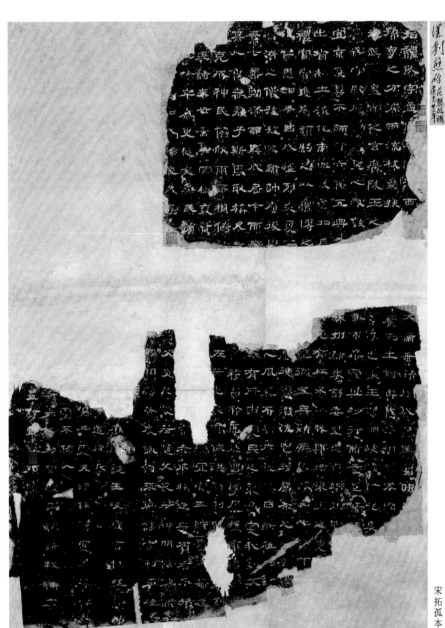

宋拓孤本

隋唐

Sui and Tang Dynasties

龍藏寺碑

隋開皇六年（公元五八六年）

楷書

張公禮撰文，石在河北正定龍興寺。碑文記述「隋恆州刺史奉命勸獎州內士庶萬餘人修建龍藏寺的經過。楊守敬《平碑記》：「平正沖和似永興（虞世南），婉麗遒媚似河南（褚遂良）。」

明拓本（前五開半為後配較晚拓本），一冊，白紙挖鑲剪裱經摺裝。末行「參軍」下「九門張公禮之」六字，存「九門」、「公」三字，「張」「禮」字殘缺（碑額及碑陰為後配）。有王存善題簽，王存善跋：「自四十六行『寶』字起至『公』字止為明初元末拓，餘皆乾隆前拓本。凡朱圈皆《萃編》所無之字。存善校。」另有秉桂跋，並鈐「王存善」、「任堂」、「王鯤」等鑒藏印七方。

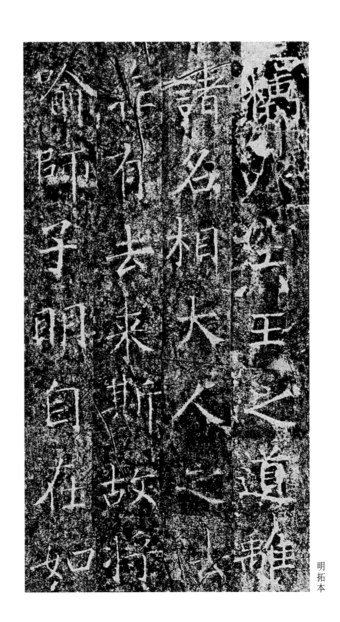

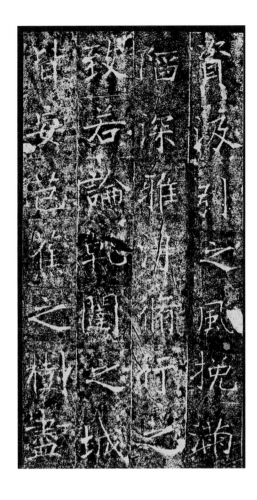

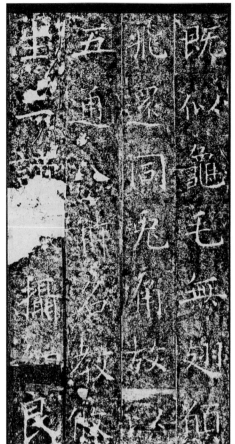

明拓本

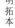

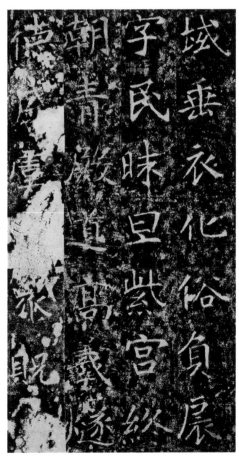

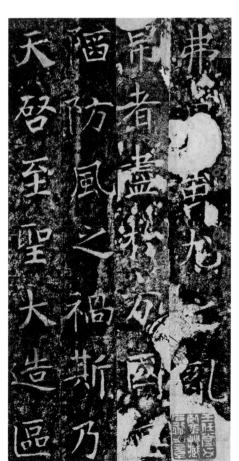

明拓本

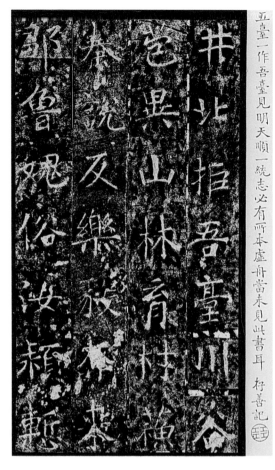

五臺一作吾臺見明天順一統志必有所本虛舟當未見此書耳　枵善記

明拓本

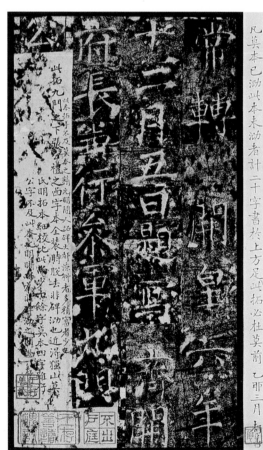

凡莫本已泐此本未泐者計二十字書於上方足此拓必杜美前　乙卯三月

明拓本

94

諸葛子恆平陳叔寶頌碑

隋開皇十三年（公元五九三年）

楷書

Zhuge Ziheng Ping Chen Shubao Song Bei (Stele with Inscriptions Singing the Praises of Zhuge Ziheng in the Suppression of Chen Shubao)

The 13th year of Kaihuang, Sui Dynasty (A.D. 593)

石在山東泰安。碑文為諸葛子恆等一百餘位參與平定南朝陳叔寶政權的官員紀功。結字扁方，莊重不佻，古雅可愛為隋碑上選。

晚明拓本，一幅。八行「晉」字下半與右上角未損，七行「皇」字未損，十行「時從簡」之「時」字未損，四行「此」字未損，三行「之首」之「之」字未損。

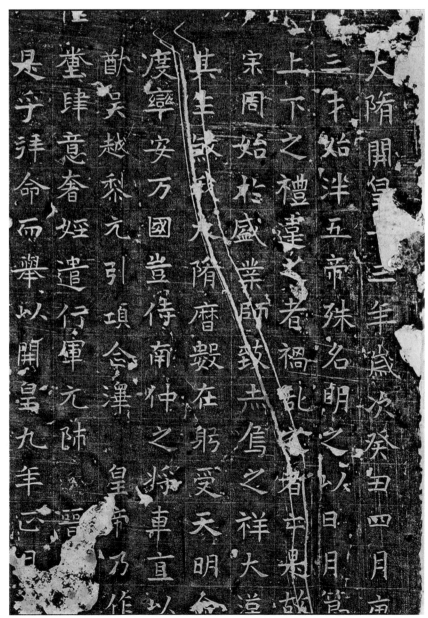

晚明拓本

安喜公李使君碑

隋開皇十七年（公元五九七年）

隸楷書

Anx. Gong Li Shijun bei (Stele of Li Shijun, Duke of Anxi County)

The 17th year of Kaihuang, Sui Dynasty (A.D. 597)

撰書者無考，碑石已佚。李使君，隋史無傳，碑文亦殘，生卒、名、字已不可考。歷仕北周、隋二朝，封安喜縣公、邛州刺史，官小不卑。此碑書法方正拙拘，中規中矩，意兼楷隸。

明末拓本，一冊，白紙挖鑲剪裱裝。有行書題簽（無款），並有王西樵題跋。

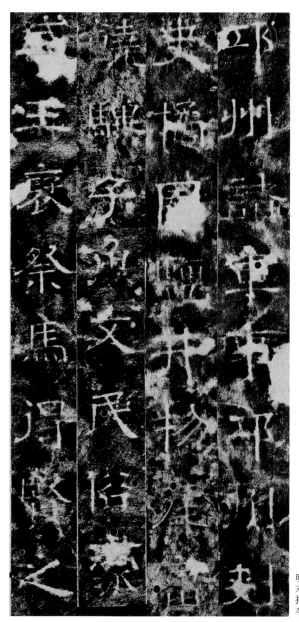

陳叔毅修孔子廟碑
隋大業七年（公元六一一年）
隸書

Chen Shuyi Xiu Kongzi Miao Bei (Stele with Inscriptions
Recording the Repair of Confucian Temple by Chen Shuyi)
The 7th year of Daye, Sui Dynasty (A.D. 611)

仲孝俊撰，石藏山東曲阜孔廟。碑文記曲阜
縣令陳叔毅於大業七年重修孔廟之事。書法
嚴整，有漢隸用筆而無漢隸結體，屬北周趙
文淵《華岳頌》一路。

明拓本，一冊，白紙挖鑲剪裱經摺裝。七行
「武」字右半，九行「台」字，十二行「雉
朝」、「馴」字右二筆，十七行「才亮芙」
等字未損。有懷希題簽，汪鋆題跋，鈐「攘
翁」、「大昕」、「硯山鑒藏石墨」等鑒藏
印六方。

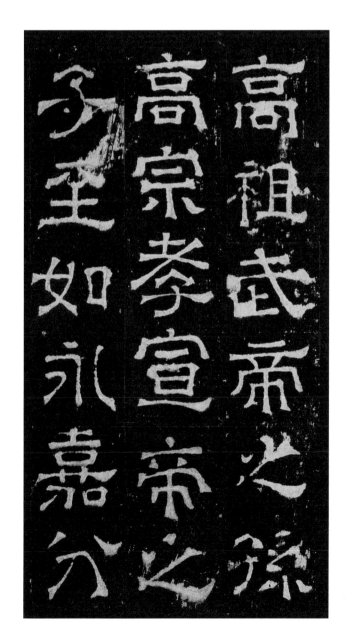

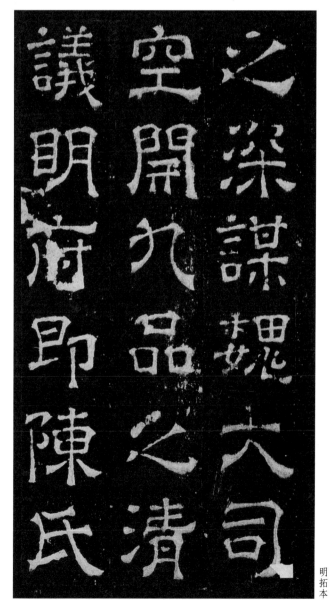

明拓本

明拓本

北海太守蘭榮造塔銘碑

隋

楷書

Beihai Taishou Lan Rong Zao Ta Ming Bei (Stele with Inscriptions Recording the Tower-
Building by Lan Rong, Magistrate of Beihai Prefecture)
Sui Dynasty

揮者無考，碑石已佚，內容記北海（今屬山東濰坊）太守造塔之事，
書法有褚字雄健秀逸之氣。

明拓本，一冊，白紙挖鑲剪裱裝。有宋澤元題簽並題跋，並鈐「王
澍印」、「覃溪」、「未谷」、「陳汝為」等鑒藏印十三方。

所詭以立心揽所依
而建性是以而遷昷
談意欲齋於若生且終
求成於大造言上東

大唐宗聖觀記

唐武德九年（公元六二六年）

隸書

Da Tang Zongsheng Guan Ji (Stele Inscriptions of the Zongsheng Taoist Temple)

The 9th year of Wude, Tang Dynasty (A.D. 626)

歐陽詢撰序並書，陳叔達撰銘，石在陝西周至縣。宗聖觀原名樓觀台，相傳是老子李耳授《道德經》之處，被奉為道教聖地，唐高祖時擴建，改稱宗聖觀，尊為皇家祖廟，並命歐陽詢撰書此碑為紀。《書畫跋跋》評云：「隸甚淳雅饒古趣，猶是漢法。」

明拓本，一冊，白紙鑲邊剪裱經摺裝。有張之洞、張祖翼、莊縉度題簽，末有元代成志遠刻跋：「中統時重觀古碑，字畫編淺，命工鏤刷。」及莊縉度、李葆恂、褚德儀、金谷鏡、張祖翼等題跋九段，王瓘、鄧嘉縉、張之洞、楊守敬觀款，並鈐「陶齋」、「眉叔」、「張之洞」、「布德宣威」等鑒藏印一四方。

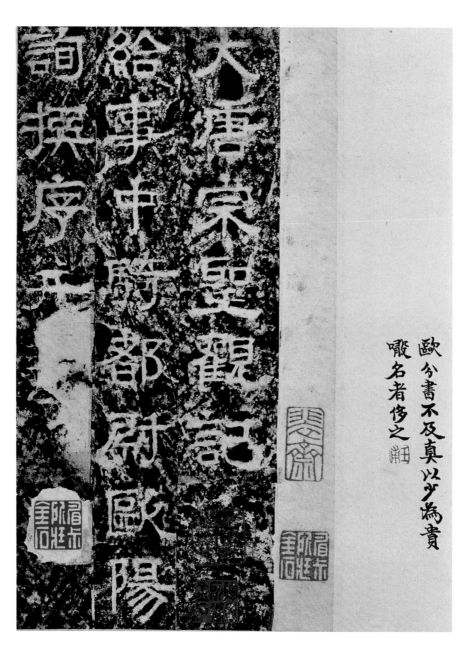

明拓本

歐分書不及真以少為貴

曬名者侈之

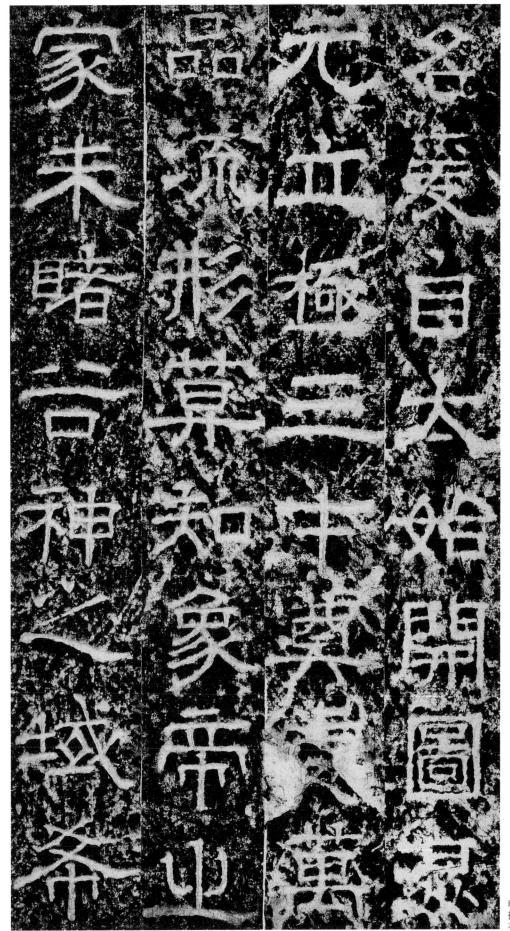

明拓本

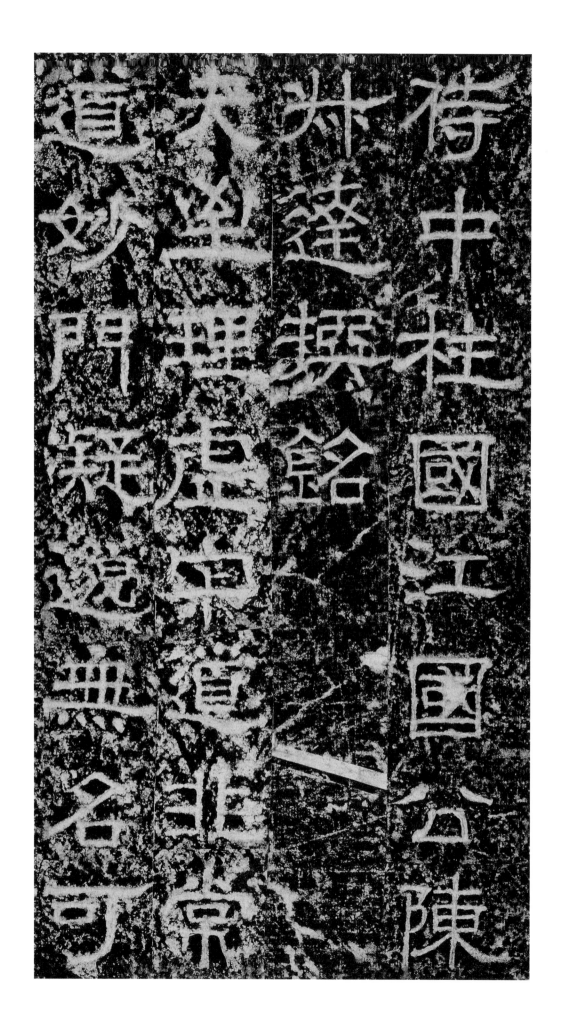

孔子廟堂碑冊

唐武德九年（公元 六二六年）

楷書

Kongzi Miaotang Bei Ce (Album of Stele Inscription of Confucian Temple)

The 9th year of Wude, Tang Dynasty (A.D. 626)

虞世南奉敕撰並書，不久即毀，武則天時命相王李旦（唐睿宗）重新摹刻，故有李旦書額。碑文記載唐高祖時，封孔子後裔孔德倫為褒聖侯，及修繕孔廟之事。此碑早佚，翻刻本有數種，其最著名者二：一在西安碑林，宋王彥超再建，安祚刻字，稱「西廟堂」。一為元代至元（一三三五—一三四〇）間摹刻，碑在山東成武，稱「東廟堂」本。本文選西廟堂本。此碑歷代評價極高，宋黃庭堅詩云：「虞書廟堂貞觀刻，千兩黃金那購得。」清楊守敬《學書邇言》稱頌說：「虞永興之《廟堂碑》，風神凝遠。」

北宋拓本（南宋庫裝），一冊，白紙挖鑲剪裱蝴蝶裝。末行「帝德儒風永宣金石」未泐。有覺庵題簽，包世臣、孫星衍、宋葆淳、江藩、唐仲冕、陳其錕題跋，附王存善題跋，姚鼐、趙懷玉、吳榮光、張岳菘、何溱、張維屏觀款，並鈐「順治三年七月初二日欽賜大學士臣宋權恭記」、「宋犖」、「存善所得金石」等鑒藏印三十一方。

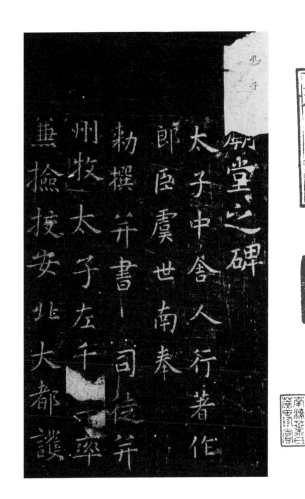

北宋拓本

攝齋趨興並鏡雲披俱發
泉涌素絲既染白玉巳彫
資霞匱以成山導消流而
為海大矣我然後知達學
人也國子祭酒
揚師道等偃玄風於聖世

聞至道於先師仰彼高山
顧宣盛德昔者楚國先賢
尚傳風範荊州文學猶鋟
哥頌況帝京赤縣之中天
街觀用崇明祀宣文
教於六學闈

黻去佩書燼儒坑篆堯中
葉追尊大聖乃建襄成膺
兹顯命當塗創業亦崇師
敬胙土錫圭禮容斯盛頹
禮之學廢風頹雅
缺戎夏交馳星分地裂頹

藻莫冀山河巳絕隨風不
競龜玉淪亡樽俎弗習干
戈載揚露露闕里麦秀鄴
鄉修文繼絕期之會
大接運繇王道赫赫
玄功茫茫天造奄有神器

104

粃讓庶獵纓訪道橫經請　益帝德儒風永宣金石

眩鐘律鼈挈縈盧明容範既　伽德音無歝肅眞粲堂莸

清雲開春牖日隱南縈鏗

光臨大寶比蹤連陸追風
炎昊於鑠元后膺圖撥
亂天地洽德人神敬黃麟
鳳為寶光華在旦繼聖崇
儒修輪奐義堂弘敞經
肆紆縈重藥霧宿洞戶風

北宋拓本

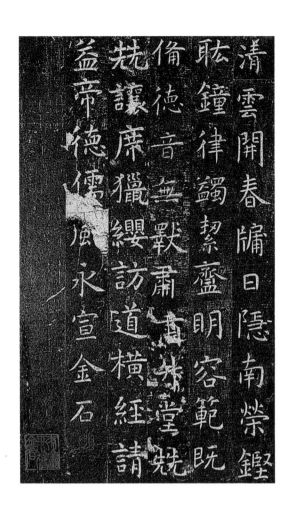

推誠奉義翊戴功臣永興軍節度管內
觀察處置等使特進撿校太師兼中書
令行京兆尹上柱國瑯瑯郡開國公食
邑四千五百戶食實封一千三百戶
王彥超再拜　安祚刻字

包世臣跋

此南宋搨塲本猶是當時內庫裝裪順治三年
欽賜宋文康公者余生平所見書畫法帖數種皆
用此鈐記蓋所　賜非一故特刻此印以紀一時之　恩寵
也近翁覃谿夫子寄示唐時未翻刻廟堂碑原本存
字考余未得目覩其蹟不知果能勝此否然此宋精拓
本已為世所希覯矣墨卿先生新得此帖信翰墨之有
緣也　嘉慶丁卯秋日　隴陝宋葆淳識

墨卿先生出示南宋搨塲本孔子廟堂碑此所謂庫裱是也千年罕見
於灤山馮氏所藏乃宣德年間仿庫裱者六係宋拓而丰神意遠七年是
碑建於貞觀四年草名滿天下建碑之故搨揚無幾日立庭時碑即
泐既以主黃庭堅刻石中已不全然珠圓玉栗瀠瀠風汨宛尔映發庭拓
之精彩更不知以何�473稚申則此在郭廟耳
之搨彩更不知以何奚若玉光撲申則此在郭廟耳
嘉慶十二年九月三日泉江蕭書於郅上之姬頵假中

嘉慶丁卯九月念五日潤江使遠京口渡江吳榮光觀

武進趙懷玉觀

唐初惟永興得鍾王圓婉筆意普人嘗言
之觀此帖益信匪宋拓安能精氣完足
如此墨卿先生作懸肘書力追晉人於永
興最近仲冕襄邁怡學報筆惟有望洋而
歎耳乙亥白露前一日唐寯徵揚州文館

中秋前五日將返金陵再臨一過以還之仲冕

道光己亥夏五月蔗田農部示宋拓陝本為近
代所希者目題其後張岳松書

宋葆淳、張岳松跋

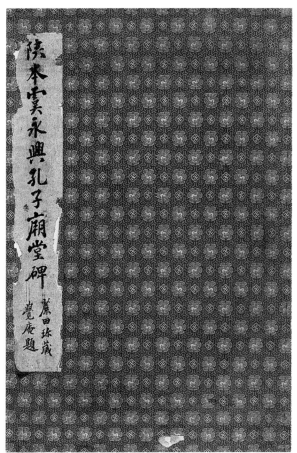

陝本虞永興孔子廟堂碑　蔗田珍藏　覺庵題

拓本封面及覺庵題籤

徐州都督房彥謙碑

唐貞觀五年（公元六三一年）

隸書

Xuzhou Dudu Fang Yanqian Bei (Stele of Fang Yanqian,
An Army Commander of Xuzhou)
The 5th year of Zhenguan, Tang Dynasty (A.D. 631)

李百藥撰文，歐陽詢書，石在山東章邱。房
彥謙（五四七—六一五年），字孝衝，山東
臨淄人。北齊至隋時名臣，為官勤勉廉正，
隋文帝推其為「天下第一能吏」。其子房玄
齡（五七九—六四八年），為唐太宗時賢
相。父以子貴，死後追贈徐州都督、臨淄
公。此碑寫時用分書筆法，方折頓挫，緊健
峭厲，存六朝氣息。

晚明拓本，一冊，白紙鑲邊剪裱蝴蝶裝。碑
文清晰可讀，二十四行「十一月」之「一」
字未損，三十三行「一變至道」之「一」字
未損。有朱翼庵題簽並題跋。

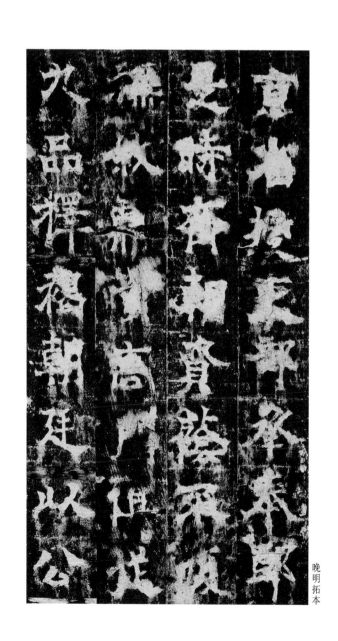

晚明拓本

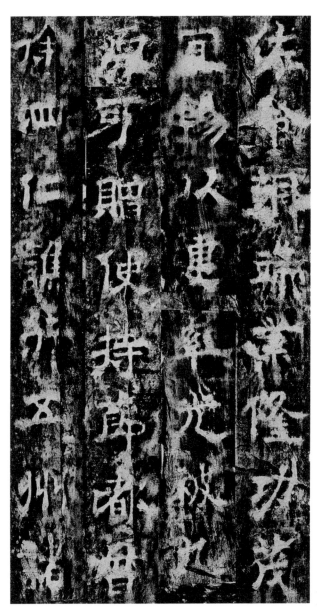
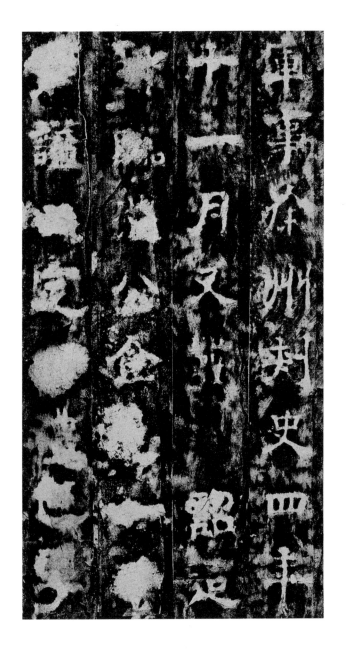

晚明拓本

化度寺邕禪師舍利塔銘

唐貞觀五年（公元六三一年）

楷書

Huadu Si Yong Chanshi Sheli Ta Ming (Stele Inscriptions on the Pagoda of Yong Master of Zen School in Huadu Temple)

The 5th year of Zhenguan, Tang Dynasty (A.D. 631)

李百藥撰文，歐陽詢書。傳說碑石原在陝西長安終南山佛寺，北宋石毀，流傳多為宋翻刻本。清末，敦煌藏經洞出現唐拓殘本。此碑書法嚴謹縝密，神氣深穩。歷代書家學者評價極高。元趙孟頫云：唐貞觀間能書者，歐陽率更為最善，而《邕禪師塔銘》又其最善者也。

宋翻宋拓本，一冊，黑紙鑲邊剪裱蝴蝶裝。有何紹基、王文治、潘寧題簽，鄧石如、何紹基、翁方綱、孫星衍、趙懷玉、葉志詵、潘寧、王文治、劉大觀、英和、王宗誠、伊秉綬等題跋，並有王蓮涇、翁方綱、吳榮光、伊秉綬等鑒藏印二百三十三方。

潘寧題簽　何紹基跋

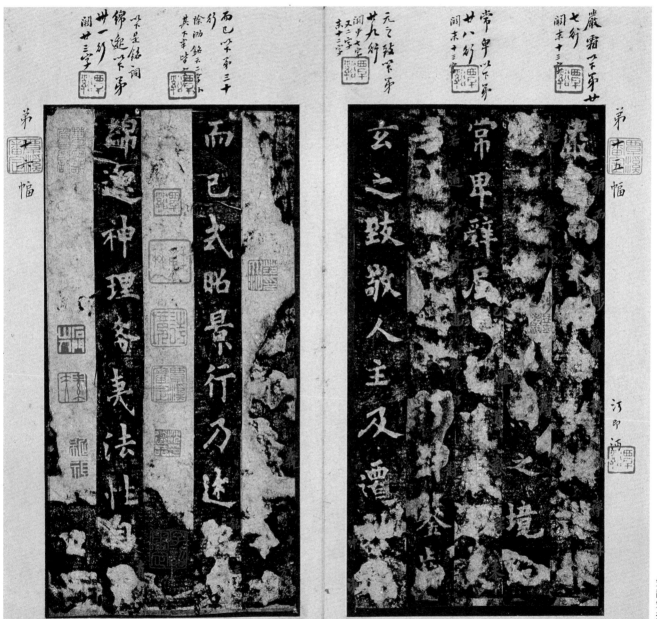

第十五幅

嚴霜不下第廿
七行
闕末十三

常畏辟以下第
廿八行
闕末十三

元之能安第
廿九行
闕少太半
末十三字

康

汃即

玄之致敬人主及遭
常畏辟居
己
之境

第十幅

栄是銘詞
錦邈㳂下爭
闕廿三字

而已栄第三十
行
徐泗銘云二爭小
其下亭時

錦邈神理奇夷法性
而已式昭景行乃遂

宋翻宋拓本

110

九成宮醴泉銘

唐貞觀六年（公元六三二年）

楷書

Jiuchenggong Liquan Ming (Stele Inscriptions on Liquan Spring in Jiucheng Palace)
The 6th year of Zhenguan, Tang Dynasty (A.D. 632)

魏徵奉敕撰，歐陽詢奉敕書。石在陝西麟遊。碑文記載唐太宗在九成宮避暑時發現湧泉之事又兼勸諫。楷法嚴謹峭勁，被許多後世書家視為楷書中登峯造極之作。明王世貞《弇州山人稿》謂：信本書太傷瘦險，獨《醴泉銘》遒勁之中不失婉潤。

（一）北宋早期拓本，一冊，白紙挖鑲剪條裱蝴蝶裝，木面包錦。第一行「鉅鹿」之「鹿」字未損，二行「辣闕高閣」之「闕」字未損。又「長廊四起」之「四」字下半未泐。三行「雲霞蔽虧」之「霞蔽虧」三字未損，五行「重譯來王」之「重」字未損。六行「櫛風沐雨」之「櫛」字未損。七行「怡神養性」之「養」字未損。九行「以沙礫間」之「礫」字右上角未損，又下「續於瓊室」之「續」字未損。十行「本乏水源」之「本乏」二字未損。十二行「其清若鏡」之「鏡」字未損。十二行「滌蕩瑕穢」之「穢」字未損。十九行「握機蹈矩」之「機」字未損。二十行「上六之載」之「之」字未損。較其他早拓本尚多卅餘字。有方熏及一無款題簽，張效彬、張彥生題跋，鈐明代「駙馬都尉隴西李棋印」，並「志存高遠」、「金富來章」、「金紹權圖書印」、「金氏守安堂鑒藏金石圖書記」、「高士奇印」等鑒藏印一百五十方。

（二）北宋拓本，一冊，畫心麻紙，白紙挖鑲剪條裱蝴蝶裝，朱翼庵先生舊藏。拓本無題額，拓墨為氊蠟拓。碑文未曾剜鑿。三行「雲霞蔽虧」四字已損，二行「長廊四起」之「四」字已損，五行「重譯來王」之「重」字未損。「南踰丹徼」之「丹」字，橫畫末端與右石花分開。「紫帶紫房」之「紫」字起筆與上邊泐痕也分開。有

題簽二：面簽為隸書無款，副頁為朱翼庵題寫。有朱翼庵題跋。

（三）北宋拓本，一冊，綾鑲剪裱蝴蝶裝。三行「雲霞蔽虧」之損，二行「長廊四起」之「四」字已損，五行「重譯來王」之「重」字未損本。有翁方綱題簽，王澍、翁方綱、陳昌齊、成親王、周祖培、周壽昌、陳寶琛等跋十二段，並鈐「山西等處奉宣佈政使司之印」、「周壽昌印」、「周祖培印」、「覃溪審定」、「陶山經眼印」等鑒藏印四十一方。

（四）南宋拓本，一冊，畫心麻紙，白紙挖鑲剪裱蝴蝶裝，錦面。未經剜鑿。五行「重譯來王」之「重」字已損本，且碑文名字較北宋拓細瘦。有畢沅題簽，王澍、沈鳳、王文治題跋，並鈐「靜逸庵」、「王德源」、「白庵山人」、「畢沅」、「周錫圭」、「嘉慶御覽之寶」、「咸豐御覽之寶」、「三希堂精鑒璽」、「石渠寶笈」、「王氏禹卿」、「天官大夫」、「董其昌」、「關九思印」、「文震」、「倪元璐印」等鑒藏印五十六方。此外還有南宋拓本四種，考據相同。

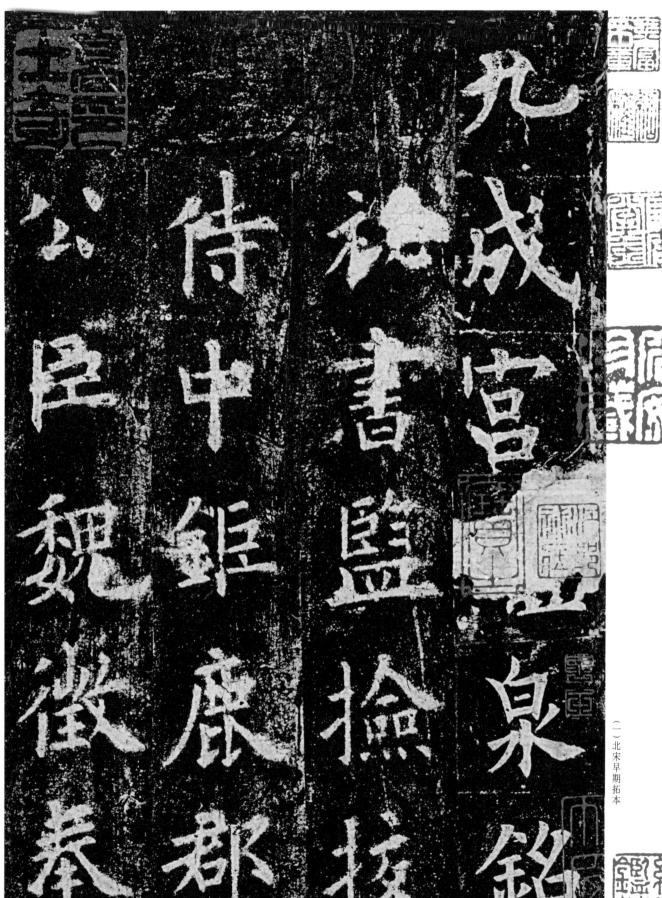

九成宮醴泉銘

秘書監撿挍

侍中鉅鹿郡

公臣魏徵奉

勅撰

維貞觀

夏之月

皇帝避暑于九

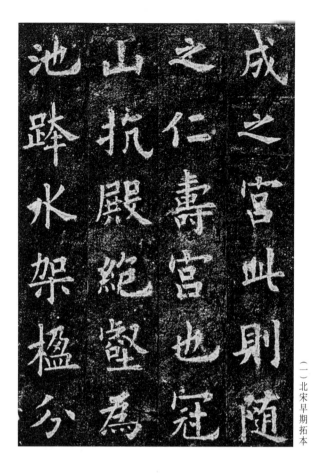

成之宮此則随
之仁壽宮也冠
山抗殿絶壑為
池跨水架楹
分

爍竦關鴈閣周
建長廊四起棟
宇膠葛臺榭參
差仰視則迢遰

百尋下臨則峥
嶸千仞珠壁交
暎金碧相暉照
灼雲霞蔽虧

月觀其移山廻
澗窮泰極侈以
人從欲良足

尤至於炎景派

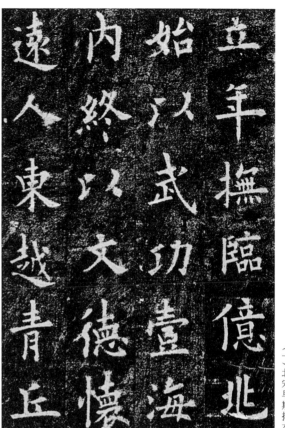

立年撫臨億兆始以武功壹海內終以文德懷遠人束越青丘

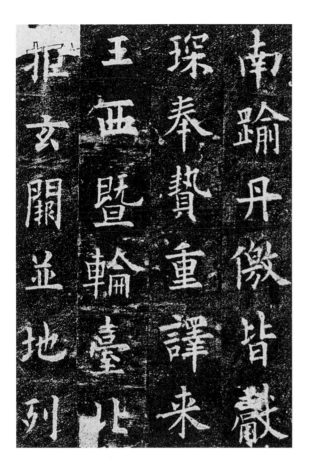

南踰丹徼皆獻琛奉贄重譯来玉西暨輪臺北框玄關並地列

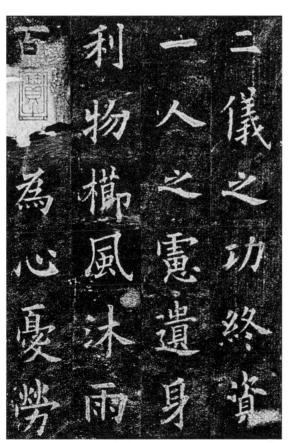

二儀之功終資一人之憲遺身利物櫛風沐雨為心憂勞

州縣人元編戶氣泝年和迩奖遠肅群生咸遂靈貺畢臻雖藉

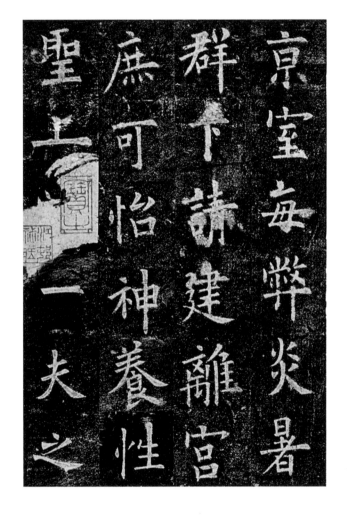

聖上一夫之　庶可怡神養性　群下請建離宮　京室每弊炎暑

腠理猶滯爰居　胼胝針石屢加　如腊甚禹足之　成疾同堯肌之

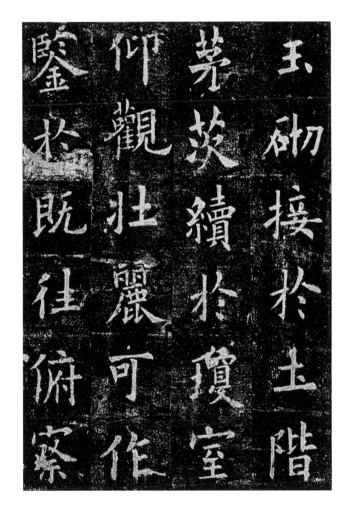

117

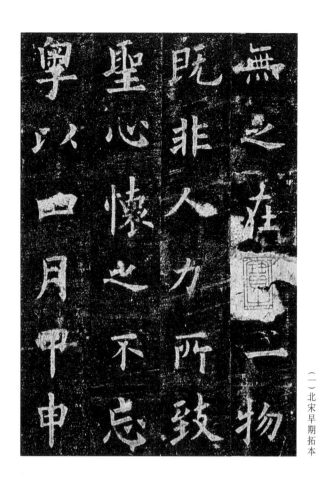

無之在一物
既非人力所致
聖心懷之不忘
寧以日月申

（一）北宋早期拓本

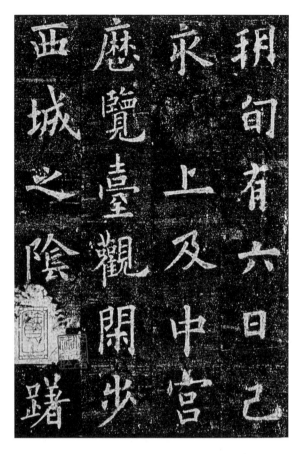

玥旬有六日己
永上及中宮
廳覽臺觀開步
西城之陰踦

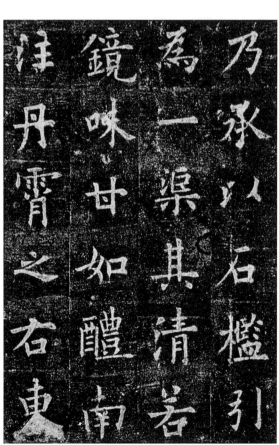

乃承以石檻引
為一渠其清若
鏡味甘如醴南
注丹霄之右東

高閣之察
厭土微覽有潤
回而以杖藻之
有泉隨而涌出

（一）北宋早期拓本

古庫裝本醴泉銘北宋初拓本予平生所見第一是本初藏
故內清末帝遜國後以禁城內前三殿予國人交接之際凡
所儲圖籍碑版散失頗多擾地安門市肆估人云同時攜於
市者有庫裝本宋拓皇甫君碑及王鐸書簽宋拓集王聖教
序記并此碑而三皆為古齋鄭姓以賤僧得之鄭旋鬻
於廠肆皇甫君碑已入東瀛聖教不知流轉何所是碑由茲
雲堂曹姓以五百金售諸京師人韓麟閣乃靈石何景齋為
之撮合當時廠肆業碑版者時不識此碑之為醴泉初拓

唯景齋識之予與景齋素稔因好古而具眼者也歲丙申
秋是碑由韓氏再出經津賈方雨樓歸於慶雲堂張
彥生之持以視予之三十年來頗潔淨唐碑版惟醴泉僅
一明拓未鑿本求一宋拓稍佳者不可得忽覩此本洞心駭
目幾疑夢寐張固點者遂以重價要予磋商累日時予貧
甚不得已乃斥賣藏書并稱貸以予之乃克成交此予得
碑之北末也碑之入故內不知何時惟有清三百年相與終
如遂末有知之者以高宗朝之稽古右文尚未得一徑之覽

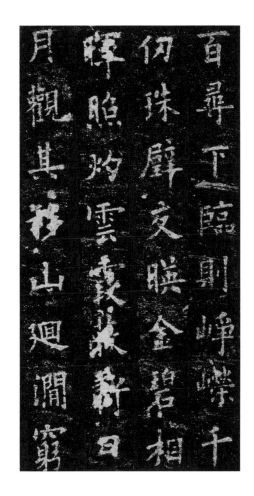
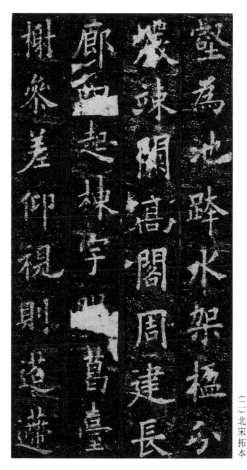

119

神養波瑣
鑒正簾蔡
臨性蕩常
群可瑕榮
形以穢房
潤澄可激
垩瑩以揚
萬心導清

物同湛恩之不竭將
玄邈常流泜唯乾常
之精盍亦坤靈之寶
邃窟禮紳云工者刊

之甘泉不脱尚池

皇帝爰在弱冠涎

宫四方逞乎立年

撫臨億兆始以武

初壹海内終以文

德懷遠人東起青

丘帝輸丹徼非昔

琛奉䝞重譯来至

（三）北宋拓本

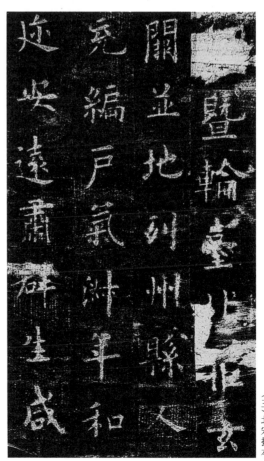

暨輪臺以北玄

關並地州縣人

冤編戸氣卅年和

迩安遠肅群生咸

遂靈既畢臻雖藉

二隻之功終賚

一人之靈遺泉利

物柳風沐雨

（三）北宋拓本

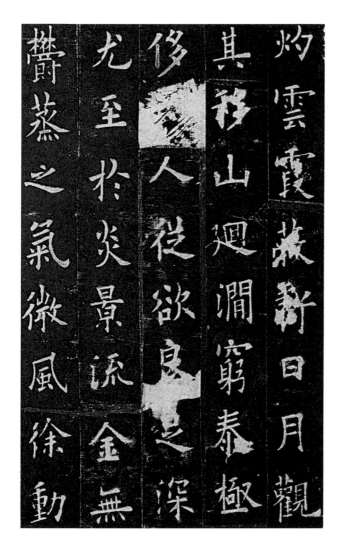

關高閣周建長廊
起棟宇罨葛臺榭紥
差仰視則迢遞百尋
下臨則崢嶸千仞珠
壁交暎金碧相暉照

灼雲霞蔽新日月觀
其竛山迴澗窮泰極
修參人從欲良之深
尤至於炎景流金無
齏蒸之氣微風徐動

有淒清之涼信安體
之佳所誠養神之勝
地漢之甘泉不能尚
也
皇帝爰在弱冠經營

四方逮乎立年撫臨
億兆始以武功壹海
內終以文德懷遠人
東越青丘南踰丹徼
皆獻琛奉贄重譯来

（四）南宋拓本

王暨輪臺北非玄
關並地列州縣人充
編戶氣淵年和迹安
遠蕭群生咸遂靈眪
平臻雖藉二儀之功

終資一人之慮遺
身利物櫛風沐雨百
為心憂勞成疾同
堯肌之如脂甚禹足
之胼胝針石屢加縢

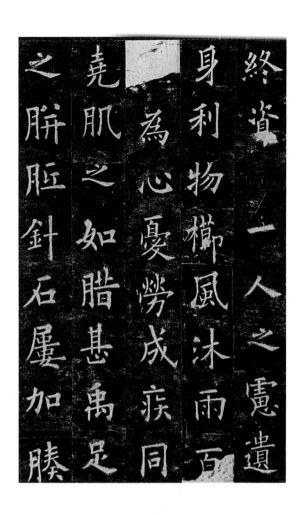

赤更書在唐為妙品兩醴泉銘乃
其奉勅而作尤是絕存意者骨秀
先生必評去猶化度緩體家之說非
神清敦學左覺師塔銘之工靈舟
皃誠精鑑此宋南度來南小問隔權
場心市為是霽本但貴端莊殊至
生玼坂昔人有木偶死於活審之識

朱巖在淮陰偶得唐搨真本平生兩
未經見憻手斷闕不全此奉行醴泉
群住搨堪稱全壁琲䞋文易余志
之宧久今為于少甲石香寶荐之物
乾隆甲戌冬春於袁江振善重觀如
與故人把袂不見釋手久之同淺此語
扵汲　沈鳳

126

虞恭公溫彥博碑

唐貞觀十一年（公元六三七年）

楷書

Yugong Gong Wen Yanbo Bei (Stele of Wen Yanbo, Duke of Yu State)

The 11th year of Zhenguan, Tang Dynasty (A.D. 637)

岑本文撰，歐陽詢書，石在陝西醴泉昭陵（太宗李世民陵）。溫彥博（五七五—六三七年），字大臨，并州祁縣（今山西祁縣）人，唐初名相，封虞國公，謚曰「恭」。此碑書法風格清峻圓潤，結構虛和穩實。清翁方綱言虞恭公碑云：「是以《皇甫》之馳騁，《九成》之整鍊，《化度》之遒逸，兼而有之」。

（一）宋拓本，一冊，白紙鑲邊剪裱蝴蝶裝。「藹藹高門」之「高」字未損。有王夫、汪瀚雲題簽，陳鏞、羅振玉等題跋二段，並鈐「公彥珍秘」等鑒藏印八方。

（二）南宋拓本，一冊，黑紙鑲邊剪裱經摺裝。二行「帝媯升歷」之「歷」字未損，「其詞曰」下「藹藹高門」之「高」字未損。有李春孫題簽，並有李春孫、王澍常、李宗瀚、李翊勳等鑒藏印二十九方。

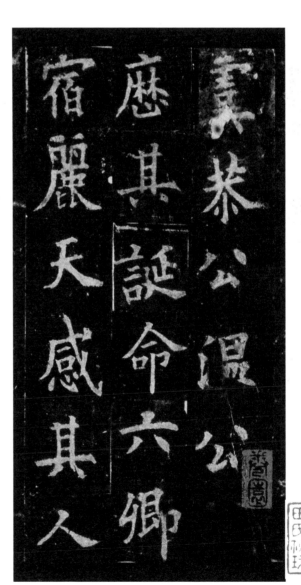

（一）宋拓本

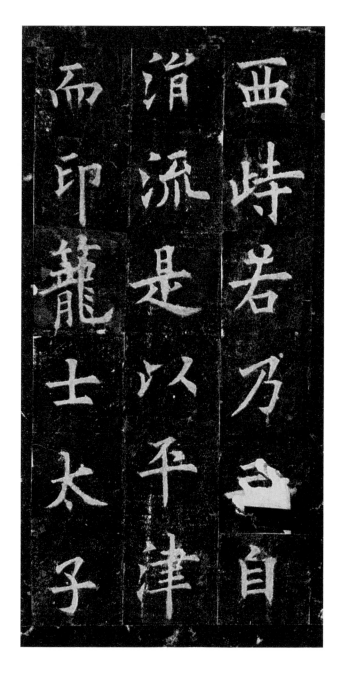

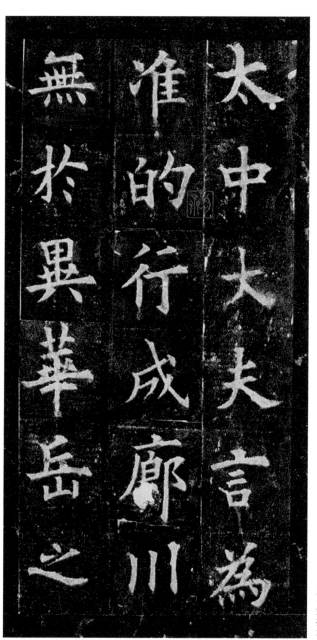

西峙若乃自
消流是以平津
而卬龍士太子

太中大夫言為
准的行成廊川
無於異華岳之

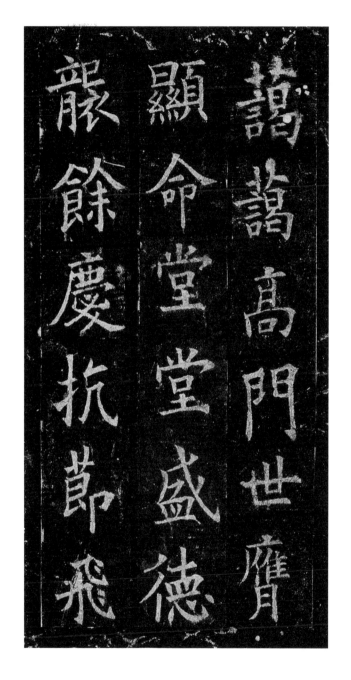

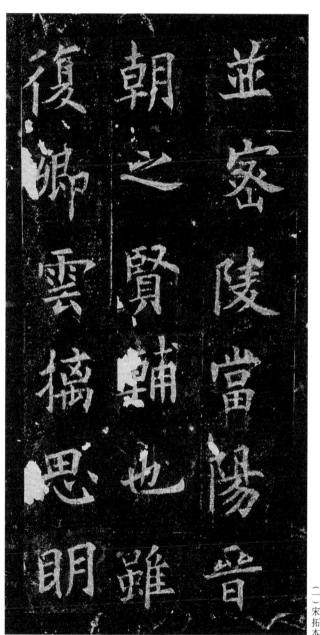

巖餘慶抗節飛

顯命堂堂盛德

藹藹高門世膺

並窆陵當陽晉

朝之賢輔也雖

復卿雲檮思明

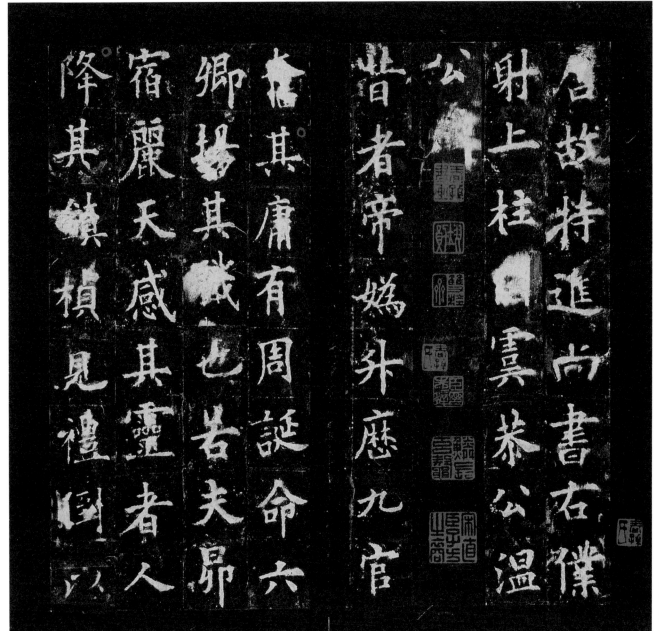

合故特進尚書右僕
射上柱國□雲恭公溫

公□

昔者帝媯外應九官

其庸有周誕命六

卿埸其嵗也若夫昂

宿麗天感其靈者人

降其禎楨見禮國以

衘報弥於舉能子頪
啓之情存誼民部尚
書莒公儉而誼之側弁
給東園秘器贈也密
陵當陽晉朝之賢輔
誤藹高門世齊顯命
堂堂儒墨非馬擅奇
雕龍貽德顯定榮功

明拓本

伊闕佛龕碑

唐貞觀十五年（公元六四一年）

楷書

Yique Fokan Bei (Stele of Niches for Buddha in Yique)
The 15th year of Zhenguan, Tang Dynasty (A.D. 641)

岑文本撰，褚遂良書，碑刻在河南洛陽龍門石窟摩崖。碑文主要記述唐太宗第四子魏王李泰為其母文德皇后長孫氏死後做功德之事。

宋人歐陽修《集古錄》云：「字畫尤奇偉。」楊守敬《平碑記》評其：「方正寬博，偉則有之，非用奇也。蓋猶沿陳隋舊格，登善晚年始力求變化耳，又知嬋娟婀娜先要歷此境界。」

明拓本，二冊，白紙鑲邊剪裱蝴蝶裝。二十五行「善建佛事」下之「報鞠」二字左未損，二十六行「猶且雅頌」之「頌」字左半未損泐，下「天地管弦詠其德」七字尚存，「功」字未損，「同」字存大半。二十八行「隨鐵圍」之「圍」字存左半，下「齊固」二字尚存右半。三十三行僅存「次辛丑」三字右半。有楷書題簽，趙世駿題跋四段，並鈐「聲伯父」、「陳濂私印」、「陳勳之印」等鑒藏印二十三方。

132

皇甫誕碑

唐貞觀年間

楷書

Huangfu Dan Bei (Stele of Huangfu Dan)

Zhenguan period, Tang Dynasty

于志寧撰，歐陽詢書，石在陝西西安碑林。皇甫誕，字玄慮，隋時官至并州總管司馬。後被并州總管，漢王楊諒謀反時所殺。宋人《寶刻類編》謂：「是碑則初由隸體成楷，末遽藏鋒，是學唐楷者第一必由之先路也。」

（二）北宋拓本，一冊，白紙挖鑲剪裱裝。考據同上。有子愚題簽，王士禛、沈鳳題跋，並鈐「道州何紹基印」、「子貞」、「東洲草堂」、「董其昌」、「宗伯學士」等鑒藏印十方。

（一）宋拓本，一冊，錦面本，白紙挖鑲剪條裱蝴蝶裝。未斷裂時拓，二十二行「參綜機務」之「務」字未損本。有張祖翼、朱翼盦等題簽，並鈐「翼盦鑒之」、「盧江劉健之鑒藏石墨」、「健之秘笈」、「盧江劉體朝字健之印信」等鑒藏印四方。

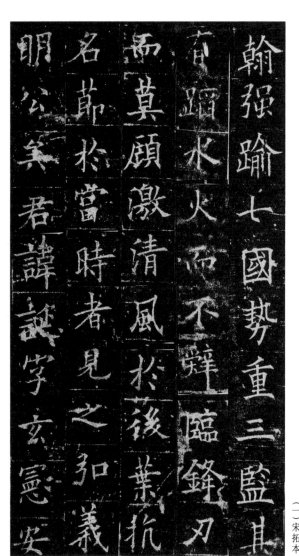

（一）宋拓本

貴金賤於然諾忘身殉難
性命輕於鴻毛齊大小於
沖礫混寵辱於靈府可謂
□□□□□□者也
方當亮采泰階綜機務

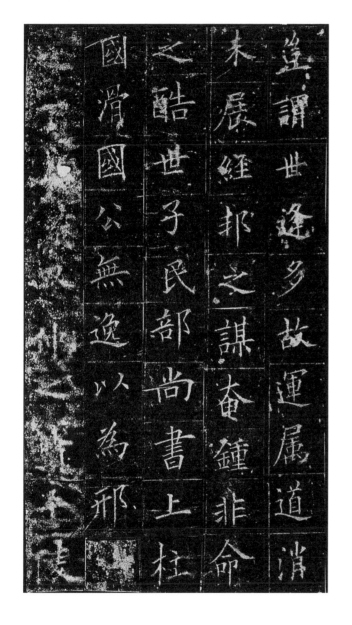

逡謂世逢多故運屬道消
木展經邦之謀奮鍾非命
之皓世子民部尚書上柱
國滑國公無逸以為邢
□□□州之□□金陵

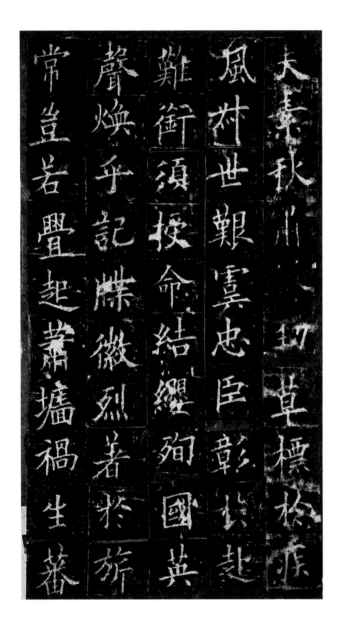

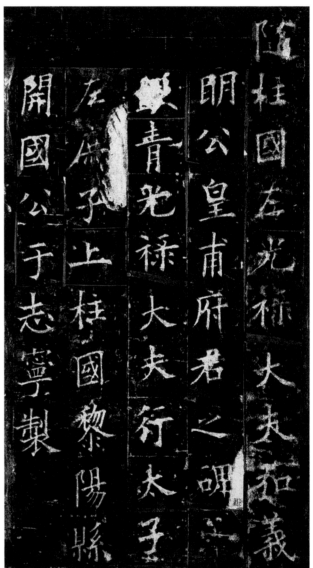

常豈若豐起蕭牆禍生蕃
聲煥乎記牒徽烈著於旌
難衙須授命結纓殉國英
風材世艱雲忠臣彰於起
大素秋川□草標松疏

陟柱國左光祿大夫如羨
明公皇甫府君之碑
青光祿大夫行太子
左庶子上柱國黎陽縣
開國公于志寧製

（二）北宋拓本

翰強踰七國勢重三監其
奄踏水火而不違臨鋒刃
而莫顧激清風於後葉抗
名節於當時者見之知義
明公笑若諱諑字玄鬒安

忘朝郰人也昔立劾長丘
樹績東郡太尉裂壤梯
里司徒胙土於邢門是公
車服雄其器能芳林表其
勳德銘功衛鼎騰美晉鍾

（一）北宋拓本

比于公之無冤但禮闈務
殷樞轄寄重此職寔
難其人授尚書右府洞明
政術深曉治方藏否自分
條品咸理丁母憂去職哀

慟里閭隣人為之罷社悲
感衢路行客以之輟歌孝
德則師範彝倫精誠則貫
徹幽顯□之至性何
以加焉尋詔奪情復其

（二）北宋拓本

晉祠銘碑

唐貞觀二十年（公元六四六年）

行書

Jinci Ming Bei (Stele Inscriptions of the Jin Memorial Hall)

The 20th year of Zhenguan, Tang Dynasty (A.D. 646)

李世民撰並書，碑額為太宗飛白書，行草碑版始見於此。石在山西太原晉祠。李淵、李世民父子起兵太原，建立唐朝後到晉祠酬謝唐叔虞神恩。書法遒勁灑脫，追慕義之法於碑可証。

明拓本，一冊，白紙挖鑲剪裱經摺裝。「啟」字、「桂花」之「花」字、「顯潛」之「潛」字、「庸耶」之「耶」字、「夢」字等五字尚未剜鑿。有朱翼盦題簽，並鈐「掃花庵」鑒藏印一方。

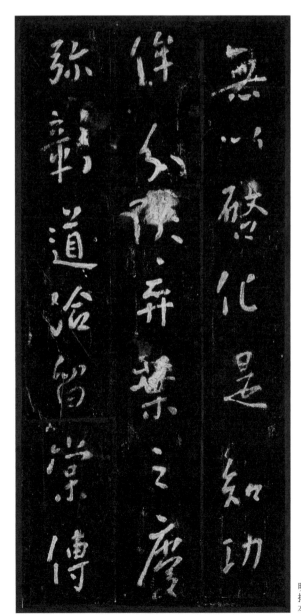

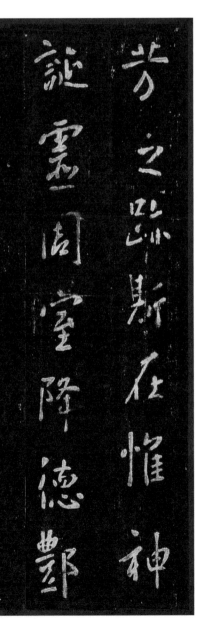

孔穎達碑

唐貞觀二十二年（公元六四八年）

楷書

Kong Yingda Bei (Stele of Kong Yingda)

The 22nd year of Zhenguan, Tang Dynasty (A.D. 648)

于志寧撰，石在陝西醴泉縣。孔穎達（五七四—六四八年）字沖遠，冀州衡水（今屬河北）人。唐代著名文人、學者，曾任國子祭酒，太宗「十八學士」之一。此碑書法秀朗遒勁，極似虞世南書，然碑在虞世南之後七年立，應是得虞筆法者所書。

早明拓本，白紙挖鑲剪裱經摺裝。第一行「右庶子」下「銀」字，末行「沖遠」下「冀」字未泐。有楷書題簽（無款），邵瓜疇、楊賓題跋及寶熙題跋：「昔年見趙聲伯藏謝安山本，存字八百餘，確為北宋佳拓。若明拓本則『銀青』『銀』字及『冀州衡水』『冀』字均損泐不可辨，而存字尚多。至乾隆時可識之字僅二百餘，何其剝蝕之速也。」並鈐「石渠寶笈」、「寶笈三編」、「嘉慶御覽之寶」、「耕史審定」、「三希堂精鑒璽」、「宜子孫」、「雪橋」、「朱翼盦」、「牧庵」等鑒藏印十一方。

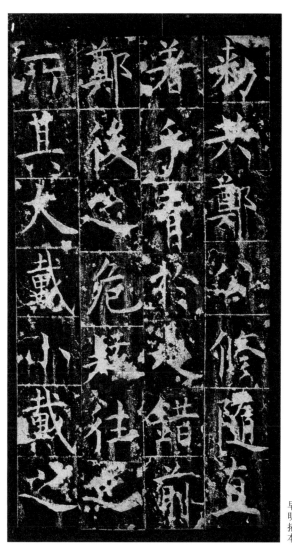

早明拓本

趙明金石云錄六百一為唐孔頴達碑于志寧撰

正書闕姓氏貞觀十二年此本文多不全豈蝕損二

最早即趙氏猶或未覩全文卯崇禎九年夏五

廿又七日偕孟式過金閶偶得之市上越六日補綴

訖記此 瓜疇

孔祭酒碑在醴泉縣于志寧撰文刻於

貞觀二十六年其書碑人姓名磨滅矣

早故上一題跋上宗載為何人書東觀

餘論孫其筆法道婚盡唐人之效永興書

者而世不多見覺養芳功迹得此本雖新

餼居多而風神芸損抑且紙墨甚舊其

為宗揚何疑芳刀法深于八法鑒別最精芸

怪予其歸而藏之也康熙丙申正元有一。山陰

大瓢道人楊賓跋

雁塔三藏聖教序記

唐永徽四年（公元六五三年）

楷書

Yanta Sanzang Shengjiao Xu Ji (Stele with the Introduc-
tions to the Master of Tripitaka at Dayan Pagoda)
The 4th year of Yonghui, Tang Dynasty (A.D. 653)

「序」為李世民撰文，「記」為李治撰文。
褚遂良書，萬文韶刻字。石在陝西西安大雁
塔下，據載，玄奘自印度取經返回長安後，
奉太宗之命譯經，太宗親自為之撰序，皇太
子李治作記。此序與記並太宗答敕、太子箋
答及玄奘所譯《般若波羅密多心經》同刻於
石，即成此碑。碑文行筆遒麗，體態流美，
波拂處蜿蜒如鐵線。

明拓本，白紙挖鑲剪裱經摺裝。序之第三行
「威靈」之「靈」字右上角未損。有王棟題
簽，何焯、笪重光、陳東望題跋，並鈐「陳
東望」、「棲雲外史」、「華惟一珍藏印」
等鑒藏印八方。

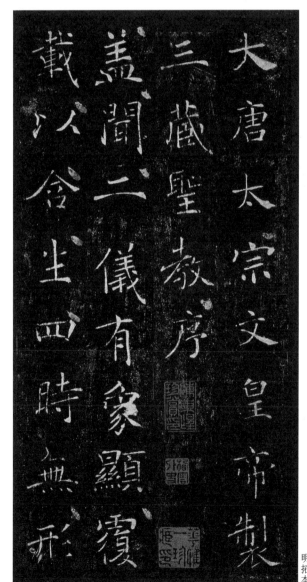

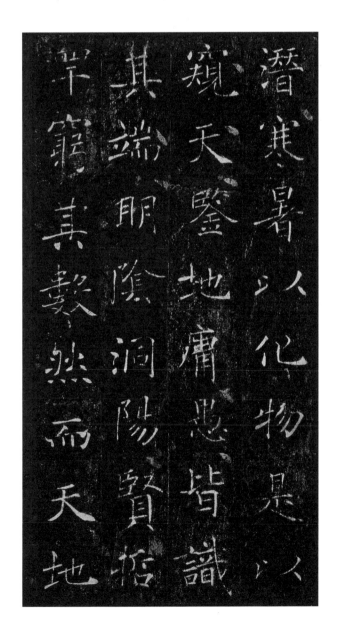

舉威靈而無上抑神
力而無下大之則彌
於宇宙細之則攝於
豪釐無滅無生歷千

劫而不古若隱若顯
運百福而長今妙道
凝玄遵之莫知其際
法流湛寂挹之莫測

明拓本

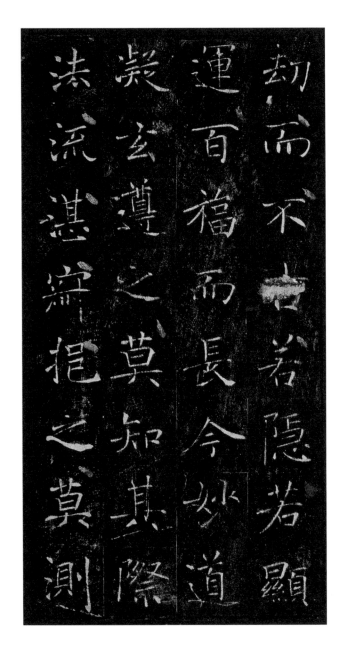

山谷老人夷齊廟碑全倣褚公此碑書體前
人惟無所不學乃成家也
褚公書今僅存者獨三龕碑房梁公
碑耳此而三耳三龕碑方整與此殊
不同房梁公碑未得見而徐季海論
書又云嘗得其籤褚得其肉歐得其

骨則肉豐而力沈乃雲褚當日所以擅
名亦不盡以瘦勁推餒也
康熙己丑始得見房梁公碑乃學褚公
書者為之多效此碑之體近代無精鑒謂
是出於公可　又考趙德父金石錄亦云是
公書雖立碑歲月及撰人姓名皆已殘泐

143

萬年宮碑

唐永徽五年（公元六五四年）

行書

Wanniangong Bei (Stele of Wannian Palace)

The 5th year of Yonghui, Tang Dynasty (A.D. 654)

唐高宗李治撰並書。石在陝西麟遊。萬年宮即九成宮，位於麟遊西天台山，始建於隋，唐太宗、高宗常往避暑。明代趙崡《石墨鐫華》謂：「行草視《英公碑》（即李勣碑）尤為勁拔。」

明拓本，白紙鑲邊剪裱蝴蝶裝。四行「風雲交映」之「映」字右半未損，五行「炎風而變」之「炎」字右上角未損。有朱翼盦、王鐸題簽，子山、朱翼盦題跋，並鈐「德疇」等鑒藏印五方。

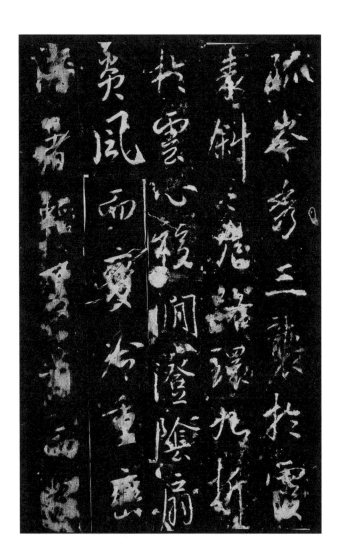

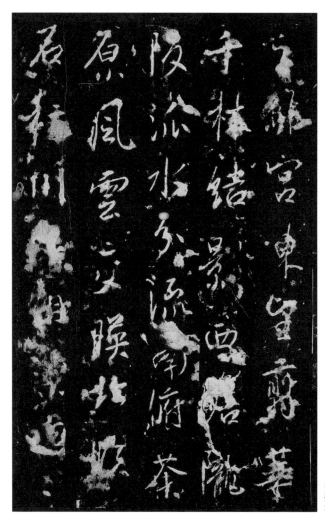

崔敦禮碑

唐顯慶元年（公元六五六年）

楷書

Cui Dunli Bei (Stele of Cui Dunli)
The 1st year of Xianqing, Tang Dynasty (A.D. 656)

于志寧撰，于立政書。崔敦禮（五九六—六五六年），字安上，雍州咸陽人，初唐重臣，歷仕高祖、太宗、高宗三朝，累歷中書舍人，兵部尚書。結體雍容秀麗，筆畫圓健，明趙崡《石墨鐫華》謂其：「書法方整圓健，與王知敬書《李衛公碑》如出一手」。

明初拓本，一冊，烏金拓，黑紙鑲邊剪條裱經摺裝。存一千五百字，較滂喜齋藏本多數十字。有題跋一段（無款），並鈐「朱仲宗胡石館珍藏」鑒藏印一方。

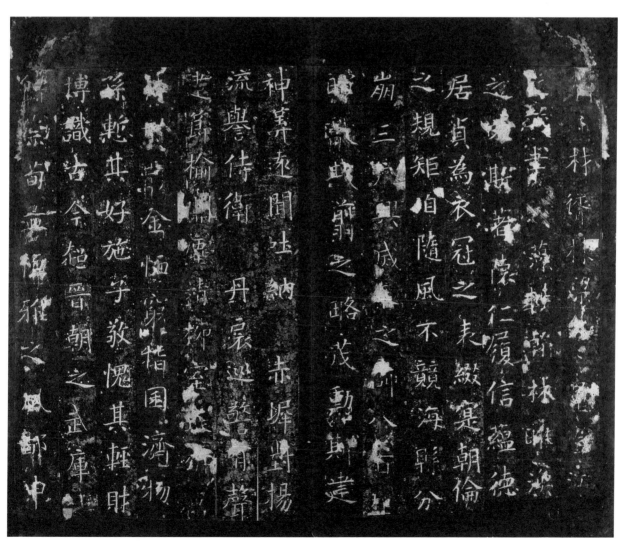

明初拓本

衛景武公李靖碑
唐顯慶三年（公元六五八年）
楷書

Wei Jingwu Gong Li Jing Bei (Stele of Li Jing, Jingwu Duke of Wei State)
The 3rd year of Xianqing, Tang Dynasty (A.D. 658)

額篆書。許敬宗撰，王知敬書。石原在醴泉縣李靖墓前，後藏陝西醴泉縣昭陵博物館。

李靖（五七一—六四九年），字藥師，京兆府三原（今屬陝西）人，為唐初名將，重臣，封衛國公，凌煙閣二十四功臣之一，謚號「景武」。兩《唐書》均有傳，碑文記其生平，可互為參照。郭尚先《芳堅館題跋》：「唐《李靖碑》王知敬書。傳者如武后詩及《金剛經》，皆結法峻整，頗似于立政、殷令名。惟此碑容夷婉暢，有子敬《洛神》風軌，蓋師其外拓法也。」

明初拓本，白紙挖鑲剪裱蝴蝶裝。五行「出將氣蓋」之「氣」字，六行「子路」之「路」字，十行之「縣」字，十一行「誠」、「梁」二字，十二行「氊」字，十三行「哲」、「欽」等字未損，「斷鰲」之「鰲」，「班劍卅人」等字未損，較明中期拓本少損六十余字。附碑陰遊師雄題記。封面及扉頁均有朱翼盦題簽，後附頁有朱翼盦題跋，並鈐「翼盦審定金石書畫記」、「雙玉函齋」、「波蒼山人」、「翼盦珍秘」、「瀟江陸氏珍藏」、「王瓘之印」等鑒藏印十一方。

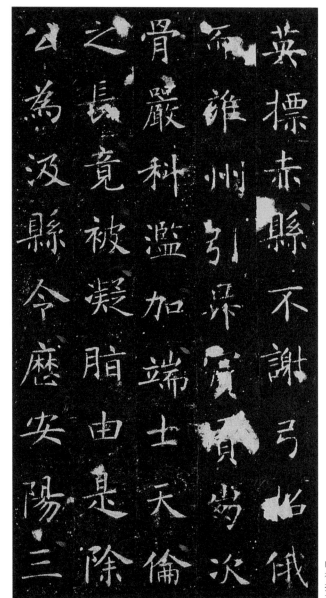

明初拓本

王居士磚塔銘

唐顯慶三年（公元六五八年）

楷書

Wang Jushi Zhuanta Ming (Stele Inscription on Layman

Wang's Brick Pagoda)

The 3rd year of Xianqing, Tang Dynasty (A.D. 658)

上官靈芝製文，敬客書。明萬曆年西安終南山出土，石藏陝西耀陽文化館。此銘書法筆法輕重得當，豐澤秀潤融冶眾長，歷來受到書家推崇。

明拓本，白紙挖鑲剪裱蝴蝶裝。七行「說罄」未損，八行「欣六年」、「永」字，九行「纏」字、「生減」二字，十一行「月」字，十二行「梗梓」二字，「風吟邃潤」四字、「雪」字、「危」字，十三行「曜」、「不刊分石」等字均未損，十四行「乃」字末筆未損。有楷書題簽，黃光烜題跋，並鈐「六峯閣藏」、「昆田私印」、「稻孫之印」、「翼盦鑑藏」等鑑藏印六方。

明拓本

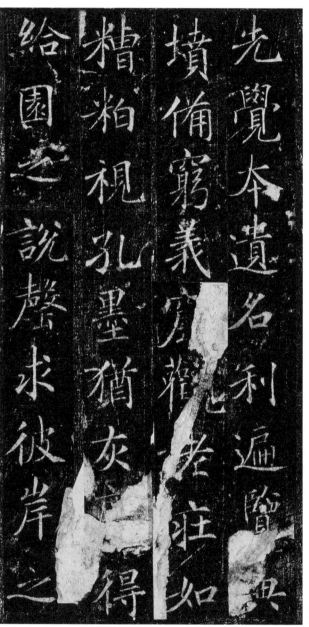

先覺本遺名利遍瞪典
墳備窮義宛籍老莊如
糟粕視孔墨猶灰得
給園之說磬求彼岸之

路屬粉七覽何十地石
勤肝食一麻歇六年
之顓頢方期授除煩惚
永離盖纏何怡積善始

148

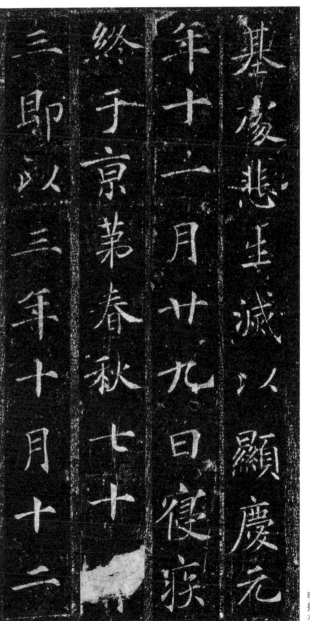

基像悲生滅以顯慶元
年十一月廿九日俥疾
終于京第春秋七十
三即以三年十月十二

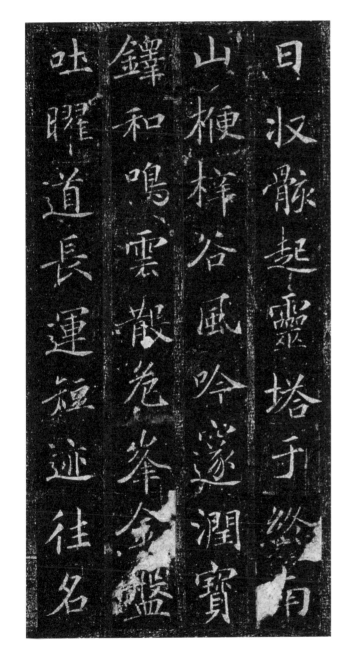

曰汲歊起靈塔于嶺南
山梗梓谷風吟邃潤寶
鐸和鳴雲散卷峯金鑑
吐曜道長運短迹往名

明拓本

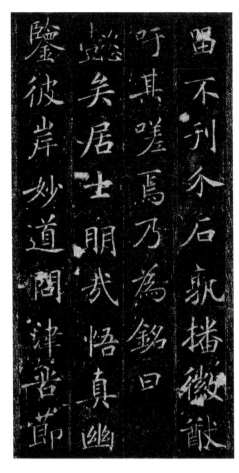

曰「不刊兮石泯播徽猷
吁其嗟焉乃為銘曰
懿矣居士明哉悟真幽
鑒彼岸妙道間津晉節

明拓本

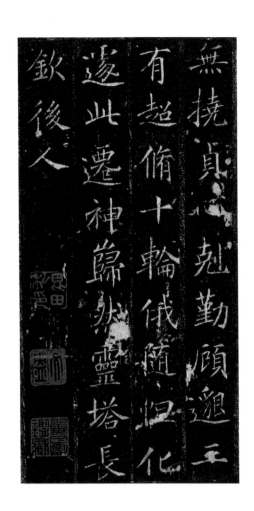

無撓貞志魁勤顧邈王
有超偹十輪俄隨坦化
遂此遷神歸欤靈塔長
欽後人

唐王居士塼塔銘明季出終南山梗梓谷中當時已裂為
三其大唐王居士塼塔之銘上半截五行旋即佚去其靈
芝製大敬客書下半截五行又裂為四其鑒求彼岸十一
行又裂為三下截亡五十餘字今郃陽庫中所存殘石僅
十之四耳是帙惟當裂紋處稍有剝蝕其餘一字不損洵
出土時初搨本至足寶也向藏朱民六峰閣今歸
遲園先生秘玩屬烜跋語爰識其顛末如右

黄光烜題跋

150

蘭陵公主李淑碑
唐顯慶四年（公元六五九年）
楷書

Lanling Gongzhu Li Shu Bei (Stele of Li Shu, the Princess Lanling)
The 4th year of Xianqing, Tang Dynasty (A.D. 659)

李義甫撰，駙馬竇懷哲書。石在陝西醴泉昭陵。蘭陵公主是唐太宗女，下嫁竇懷哲。趙崡《石墨鐫華》評此碑：「方整勁拔，亦歐、虞之流亞也。」

明拓本，白紙鑲邊剪裱經摺裝。第七行「女也原」、九行「因心必」、十二行「天子永言舅氏情深渭陽」、十三行「太穆皇后」、十六行「祖太尉」、「孫既」、「於楊敬玄」，二十行「詔寶氏既是」等字未損。有翦若木、棱伽山民題簽，棱伽山民題跋三段，並鈐「顧曾壽」、「劉彥沖」、「若木」、「米萬鍾」、「桂林」、「鐵石山房」、「蒯壽樞印」等鑑藏印二十五方。

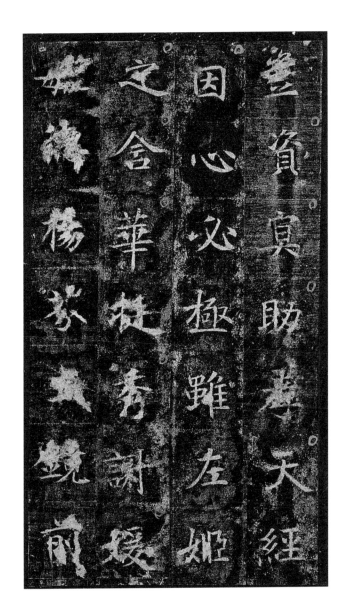

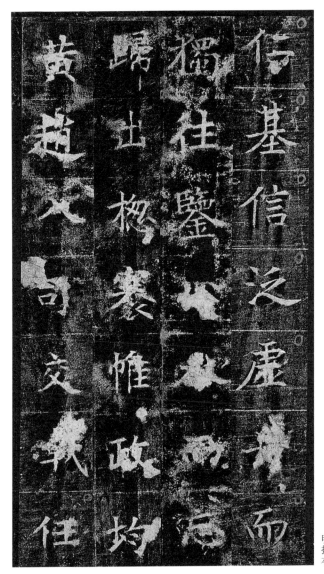

明拓本

同州聖教序

唐龍朔三年（公元六六三年）

楷書

Tongzhou Shengjiao Xu (Stele with an Introduction to the
Master of Tripitaka in Tongzhou)
The 3rd year of Longshuo, Tang Dynasty (A.D. 663)

後人添褚遂良書款，石原在陝西大荔縣，現
藏西安碑林。碑文內容與《雁塔聖教序》相
同，因龍朔三年刻於同州（今陝西大荔縣）
而得名。清孫承澤評云：「《同州》饒骨，
《雁塔》饒韻，如出兩手。《同州》猶有墜
石驚雷之勢。」

明拓本，白紙鑲邊剪裱蝴蝶裝。「垂拱而
治」、「風雲之潤治」的「治」字未封口（避
高宗李治名諱）。有朱翼盦題簽，並鈐「翼
盦鑑藏」、「翼盦審定金石書畫記」鑒藏印
二方。

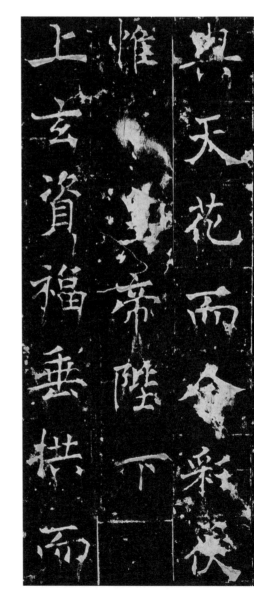

道因法師碑

唐龍朔三年（公元 六六三年）

楷書

Daoyin Fashi Bei (Stele of Buddhist Master Daoyin)

The 3rd year of Longshuo, Tang Dynasty (A.D. 663)

李儼撰文，歐陽通（歐陽詢之子）書，范素鑴。石在陝西西安碑林。碑文記益州多寶寺道因和尚生平。清何焯《義門題跋》說：「蘭台書，此碑肩吻太橫露，橫畫往往當收處反飛，蓋唐碑而參北朝字體者，亦因其父分書《徐州都督房彥謙碑》法也，然無一筆不鋒在畫中」。

宋拓本，一冊，白紙挖鑲剪條裱蝴蝶裝，黑墨氈蠟精拓，原為翁方綱舊藏。三行「道秘」之「道」字未損，四行「肇以遐騫」之「肇」字未損，七行「涅槃」之「槃」字未損，十行「高獨」之「獨」字未損，十一行「冰釋」二字未損，十二行「深厭」之「厭」字未損，十三行「善逝」二字未損，二十七行「仍出」之「仍」字未損，二十八行「喪善悲纏」之「喪」、「纏」字未損，第二十九行「彌」字「益」旁未損，三十一行「廓矣」之「矣」字未損，三十三行「斯盡」之「盡」字未損。有張運題簽，翁方綱題跋二段，並鈐「翁方綱印」、「李國松」等鑑藏印十一方。

宋拓本

孔宣碑

唐乾封元年（公元六六六年）

隸書

Kong Xuan Bei (Stele of Kong Xuan)

The 1st year of Qianfeng, Tang Dynasty (A.D. 666)

崔行功撰文，孫師範書，石在山東曲阜孔廟。孔宣即孔子，因唐代追謚為「文宣王」，故稱。明趙崡《石墨鐫華》評其書云：「此碑分隸是唐初法，亦有漢、魏遺意。」

明拓本，一冊，黑紙鑲邊剪裱經摺裝。四行「已周」下「組織」二字，十行「冥石」之「石」字未泐。有楷書題簽（無款），鈐「手蓉閣珍藏記」、「王宜印」等鑒藏印三方。

柯未遠粵惟上哲降

生圯運理接化先億

充造物財成義彌

是　妙　情　岫　綸

知　臻　風　山　跼

縫　殼　御　寄　巳

掖　椒　末　言　居

延　作　洙　於　多

蕚　羊　涂　獨　蕭

涛　多　通　善　兒

之　庸　莊　故

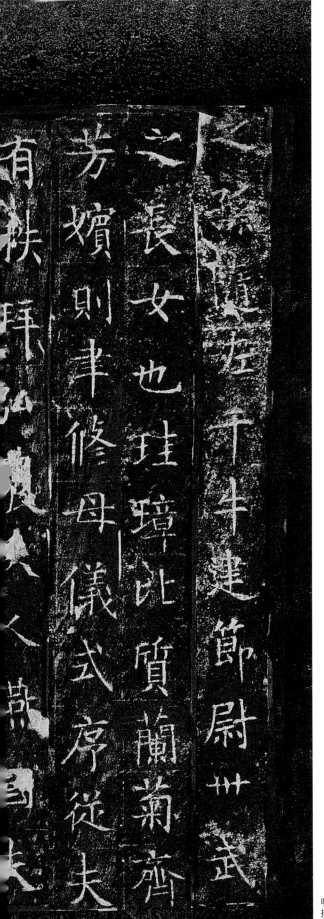

于志寧碑
唐乾封元年　（公元六六六年）
楷書

Yu Zhining Bei (Stele of Yu Zhining)
The 1st year of Qianfeng, Tang Dynasty (A.D. 666)

令狐德棻撰，于立政（志寧子）書。石在陝西三原。于志寧（五八八—六六五年），字仲謐，京兆高陵（今屬陝西）人。唐初大臣，學識淵博，秉性剛直，官至尚書左僕射，拜太子太師。書法清朗爽勁。

明拓本，一冊，黑紙鑲邊剪裱經摺裝。八行「調為」之「為」，九行「待時」之「時」，十行「歸漢」之「漢」，十四行「太宗」，十五行「詔」等字未損。有朱翼盦題簽。

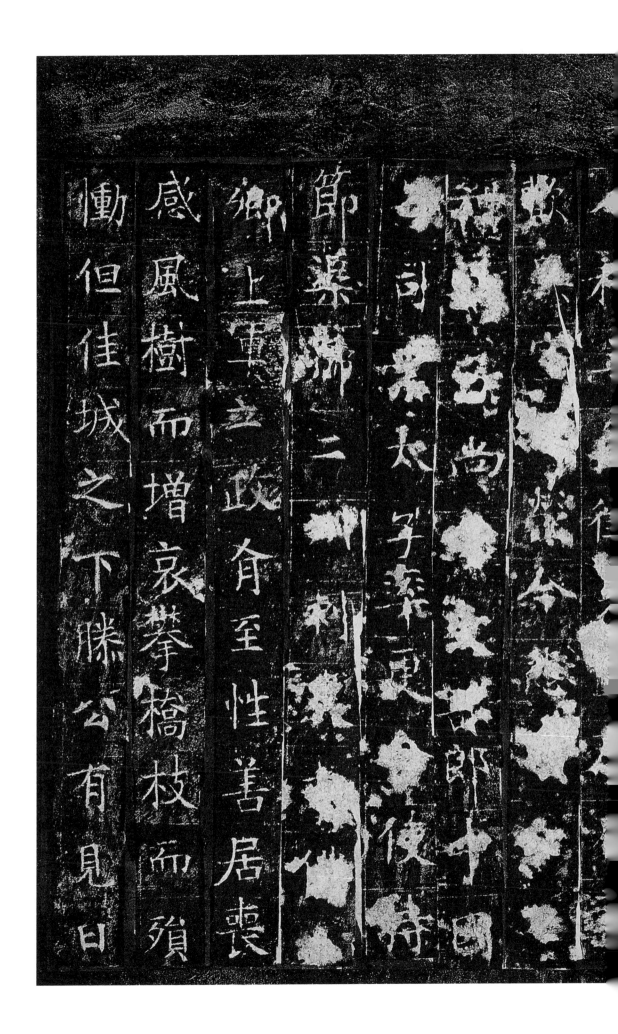

節樂州之二刺

鄉上軍立政育至性善居喪

感風樹而增哀攀橋枝而殞

慟但佳城之下滕公有見日

紀國先妃陸氏碑

唐乾封元年（公元六六六年）

楷書

Jiguo Xianfei Lushi Bei (Stele of Imperial Concubine Xian of the Ji State)

The 1st year of Qianfeng, Tang Dynasty (A.D. 666)

撰書者無考，石在陝西醴泉昭陵。太宗子李慎封紀王，此為其妻陸氏（六三一—六六五年）之墓碑。朱翼盦跋云：「紀國陸妃碑亦昭陵之一，書體極似皇甫而有褚意。」

明末拓本，一冊，白紙挖鑲剪裱蝴蝶裝。二行「氣」、「昭天」，三行「陽人」、「有」，四行「乘」、「天保」，五行「金」，六行「惠施」、「容」，七行「中」、「表」，八行「擢秀」，九行「常」，十行「鑒」，十二行「祖」，十三行「七年有詔」等字未損。朱翼盦題跋。

戊申孟冬假羅叔蘊
先生本覆校一過
蓄第二行
今本氣字下全泐

今本識字右上泐昭字
右剝一塊

今本天字右上剝一塊關
字右外微剝

於第三行

今本渝字中泐二小塊
陽字上泐人字右泐太
半

羅本有上泐畫泐
今本也字上剝數塊旦
連上剝有字上畫與下

代第四行

今本氏字右點泐乘右
下剝一塊

牛秀碑

唐

楷書

Niu Xiu Bei (Stele of Niu Xiu)

Tang Dynasty

無撰、書者名氏。石在陝西醴泉昭陵。牛秀，生卒不詳，字進達，唐初將領，曾參與平高昌之役，貞觀二十一年，指揮征高麗之戰，死後陪葬太宗昭陵。清陸紹聞《金石續編》評其書云：「筆法在歐、褚之間，與《昭仁寺碑》相近。」

明拓本。一冊，白紙鑲邊剪裱蝴蝶裝。首行「州都督上柱國」六字與其他共三十二字未損泐。有朱翼盦題簽，並鈐「翼盦鑑古之章」鑒藏印一方。

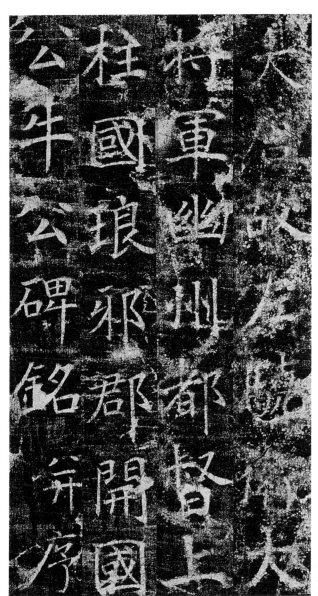

明拓本

碧落碑

唐咸亨元年（公元六七〇年）

篆書

Biluo Bei (Biluo Stele)
The 1st year of Xianheng, Tang Dynasty (A.D. 670)

無撰書人姓名，碑陰有唐咸通十一年（八七一）七月鄭承規書釋文。碑在絳州（今山西運城新絳縣）龍興寺。內容為唐宗室韓王李元嘉之子為紀念母親造碧落天真像祈福。此碑篆法極奇，異體別構，與甲骨文、金文多不合，有人指責其「乖於六書，妄作偽造」，然近年發現它與出土戰國文字頗合。李肇《國史補》載：「李陽冰見此碑徘徊數日不去，自恨其不如，以槌擊之，今缺處是也。」吾丘衍謂：「字雖多有不合法處，然佈置茂密，自有神氣。」

明拓未斷本，一冊，白紙挖鑲剪裱經摺裝。一行「龍」，三行「像」、「鼎」，四行「峒」，五行「蒙」，六行「陔」、「導」等六十二字未損。有篆書題簽（無款），並鈐「滇南蘇氏金石」、「櫟生曾觀」鑒藏印二方。

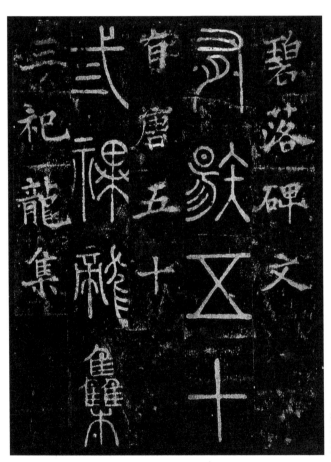

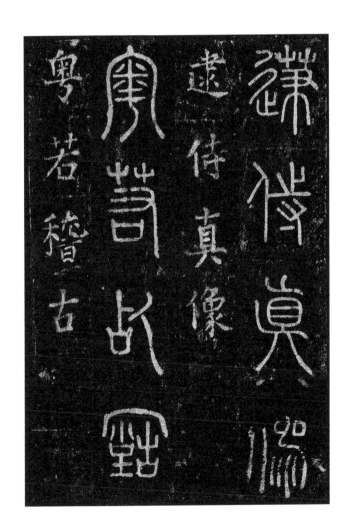

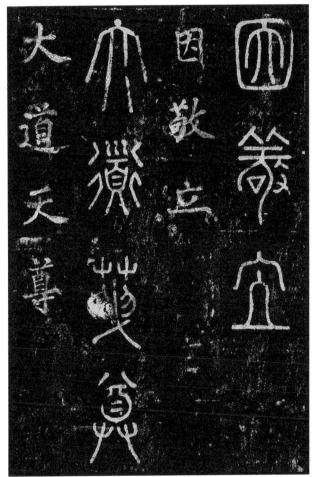

161

懷仁集王羲之書三藏聖教序
唐咸亨三年（公元 六七二年）
行書

Huairen Ji Wang Xizhi Shu Sanzang Sheng Jiao Xu (Stele with the Introduction to the
Master of Tripitaka Written by Wang Xizhi and Collected by Huairen)
The 3rd year of Xianheng, Tang Dynasty (A.D. 672)

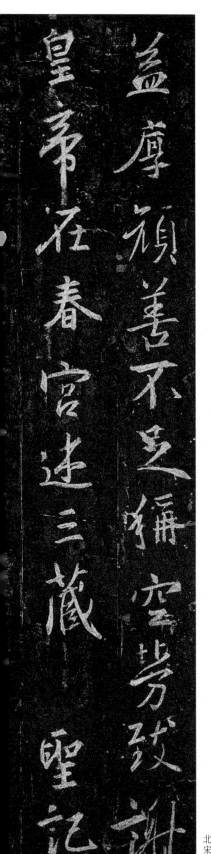

北宋拓本

沙門懷仁集王羲之書。于志寧、許敬宗等奉敕潤色。諸葛神力勒石，朱靜藏鐫字，石在陝西西安碑林。懷仁是長安弘福寺僧，能文工書，借內府王羲之書跡，歷時二十四年，集摹而成此碑，其內容與《雁塔聖教序》相同。宋黃伯思《東觀餘論》云：「今觀碑中字與右軍遺帖所有者纖微克肖。然近世翰林侍書輩多學此碑，學弗能至，了無高韻，因自目其書為院體。由唐吳通微昆弟已有斯目，故今士大夫玩此者少。然學弗能至者自俗耳，碑中字未嘗俗也。」

（一）北宋早期拓本，一冊，綾挖鑲剪剪裱經摺裝。未斷本。「聖慈所被」之「慈」字未損。有清代王鐸題跋二段，並鈐「米芾畫禪煙巒如觀，明說克傳圖章用錫」、「許氏漢卿珍藏」、「何子彰收藏金石書畫」、「何厚琦印」、「畫農秘笈」、「乾隆御覽之寶」等鑒藏印二十五方。

（二）北宋早期拓本，一冊，黑紙鑲邊剪裱經摺裝。有損齋、朱翼盦各題跋一段，並鈐「上齋題簽，損齋題跋，朱翼盦各題跋一段，並鈐「上郡馬氏珍藏」、「韓逢禧印」、「朝延氏」、「柳莊書院家藏」、「一畝園珍藏」等鑒藏印九方。

（三）南宋拓本，一冊，白紙挖鑲剪裱經摺裝。有蓮舫題簽，江恂、倪文蔚、翁方綱、許字損上半，然碑未斷裂。「聖慈所被」之「慈」志古、巴慰祖、梁巘、王柏心、陳兆慶、陳雲誥、張瑋等題跋十五段，並鈐「江恂之印」、「厚齋真賞」、「陳氏芹舫」、「吳乃琛盡忱鑑藏全石文字印」、「翁方綱」、「陳祀頤印」巴慰祖印」等石文字印」、「翁方綱」、「陳祀頤印」「巴慰祖印」等鑒藏印三十方。另有南宋拓本三種，不錄。

文崇闡澈之此贊莫能窮其
旨盡真如聖教者誄法之玄
宗衆經之軌躅也綜括宏遠
奧旨遐深極空有之精澈體
生犧之機要詞茂道曠尋之
者不究其源文顯義幽履之
者莫測其際故知聖慈所被

聖教敘致字本夫之遼遠此出自識府全書無軼天球重寶詎椒人間
爍華獨為聖教護持神物豈命育邑也天球豈可褻重厰南出月王鐸題
焚香靜坐觀其開闔轉折變化歸之唐敬之又道為詩為文為
人留可以識之即此可證道矣莆三月一日鐸又題

（一）王鐸題跋

世金容揜色召鏡三千
之光麗象開屬空滿四
八二相於是激之廣被
掬合類於三途遺訓遵
宣道羣生於十地然而
真教雜仰莫能一其自
歸曲學易遵邪正於焉
其旨醉以空有之論或習

（二）北宋早期拓本

164

其文崇闡激言北賢莫
能定其旨盡真如聖教者
諸法之玄宗衆經之軌
躅也綜括宏遠奧旨遐深

擬空有之精激體生滅二
機要詞茂道曠尋之者
不究其源文顯義幽履之
者莫測其際故知聖慈所

慈字猶小角南宋初拓之證

儀徵江氏所藏宋拓善本
庚戌十月北平翁方綱觀
是日得借寶音齋硏山同賞
二行文穆舊物信有緣也廿八日記

父林郎諸之為神力勤不
武騎尉朱静藏鐫字

165

棲霞寺明徵君碑

唐上元三年（公元六七六年）

行書

Qixia Si Mingzheng Jun Bei (Stele of Mingzheng Jun at Qixia Temple)

The 3rd year of Shangyuan, Tang Dynasty (A.D. 676)

唐高宗李治撰文，高正臣奉敕書，王知敬篆額。碑在江蘇南京棲霞寺門前。碑文為紀念棲霞寺的創始人明僧紹而製，明徵君是對明僧紹的尊稱。明僧紹，字承烈，號棲霞，平原人（今屬山東），南齊時建棲霞寺。皇帝幾次徵召，他都「稱疾不就」，隱居深山，故稱「徵君」。此碑書法融王羲之、褚遂良筆法自成一家。葉昌熾《語石》云：「風骨凝重，精光閃含，是善學褚者。」

明拓本，一冊，黑紙鑲邊剪裱經摺裝。第七行「橫經」之「經」字右半未損，三十二行「其十」二字，末行「上元三年」等字未泐。朱翼盦題跋，鈐「武鹿文」等鑒藏印三方。

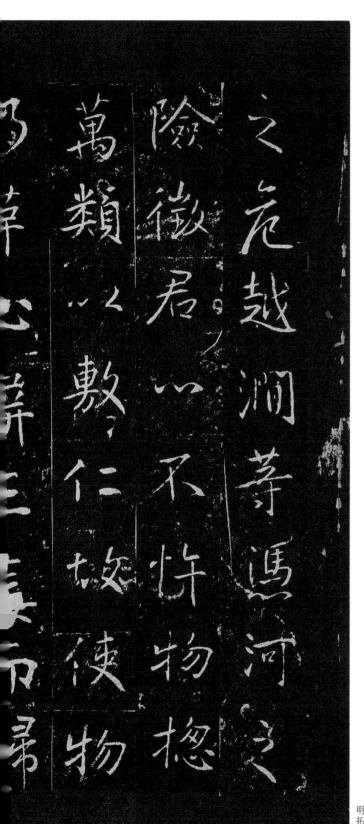

明拓本

惠興風斂墨邊承揆

鯁之惠游霧含章自

塏報珠之感于時齋

道方稱窨窳求賢於

明元年又微爲求國子

博士激君隱居求志

李勣碑

唐儀鳳二年（公元六七七年）

行書

Li Ji Bei (Stele of Li Ji)

The 2nd year of Yifeng, Tang Dynasty (A.D. 677)

唐高宗御書，石在陝西醴泉昭陵。李勣（五九四—六六九年），唐代政治家、軍事家，曹州離狐（今山東東明）人，封英國公，是凌煙閣二十四功臣之一。歷事唐高祖、唐太宗、唐高宗三朝，深得信任和重任，死後陪葬昭陵，高宗御製碑文以為紀。明趙崡《石墨鐫華》謂其碑：「行草神逸機流，後半尤縱橫自如，碑首『御製御書』四字大類褚登善。」

上半為早明拓本，下半為晚明拓本。白紙挖鑲剪裱蝴蝶裝。二行「御書」之「書」字，五行「稱兵」之「兵」等四十八字未損。鈐「吳榮光印」、「山陽朱氏小潛采堂收藏善本圖書之印」、「何瑗玉印」、「鼎榮墨緣」等鑒藏印九方。

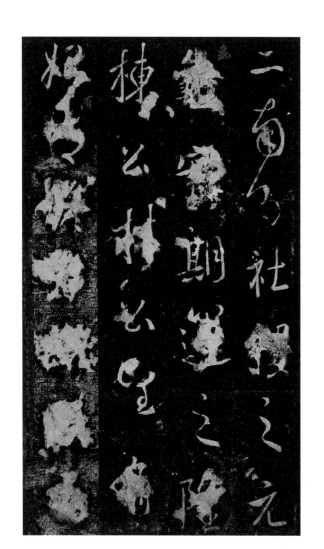

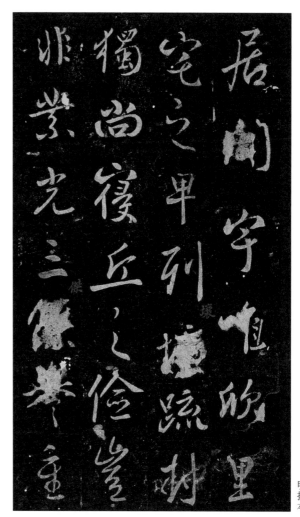

明拓本

封祀壇碑

武周萬歲登封元年（公元六九六年）

楷書

Fengsi Tan Bei (Stele of Fengsi Altar)

The 1st year of Wansui Dengfeng, Wu Zhou Period (A.
D. 696)

武三思奉敕撰，薛曜書。石在河南登封。碑述武則天稱帝後在嵩山舉行封禪祭祀天地的儀式。書法結構遒密，堪稱薛書之上品。文中多用武則天所造新字。

明拓本，白紙鑲邊剪裱蝴蝶裝。有蕭鞠同題簽；並鈐「蕭鞠同鑒藏璽」等鑒藏印。

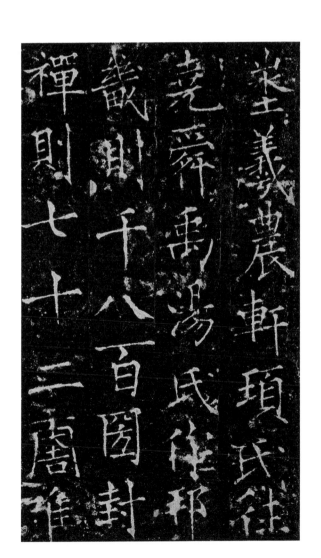

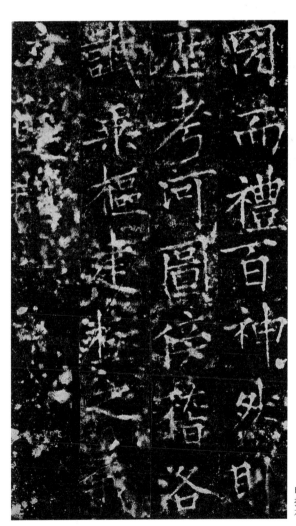

升仙太子碑

武周聖曆二年（公元六九九年）

行草書

Shengxian Taizi Bei (Stele of Prince Jin)
The 2nd year of Shengli, Wu Zhou Period (A.D. 699)

武則天御製御書。碑陰《雜言遊仙篇》，薛曜楷書。石在河南偃師縣緱氏山。武則天由洛陽赴嵩山封禪，返回時留宿於緱山升仙太子廟，一時觸景生情而撰寫碑文，並親為書丹。碑文表面記述周靈王太子晉升仙故事，實則歌頌武周盛世。此碑書法婉約有章草遺意，而無悍戾之氣。碑中使用武則天時創造新字，寫作楷、草兩體，甚獨特。

明拓本，白紙挖鑲剪裱經摺裝。有耐翁、褚德彝題簽，並鈐「陳德大印」、「蔣祖詒讀碑記」等鑑藏印十九方。

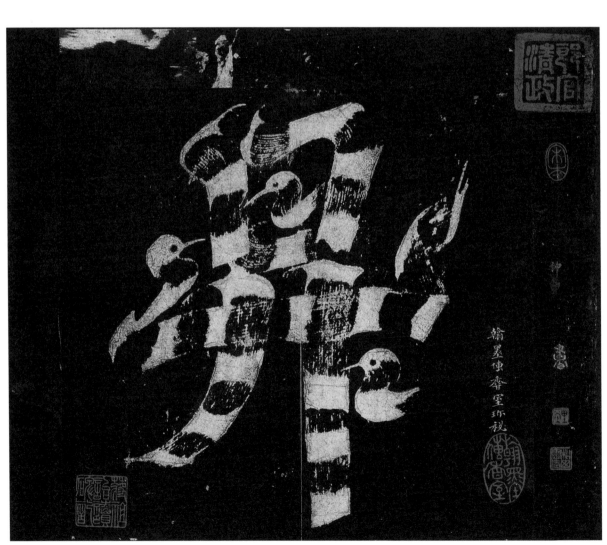

明拓本

170

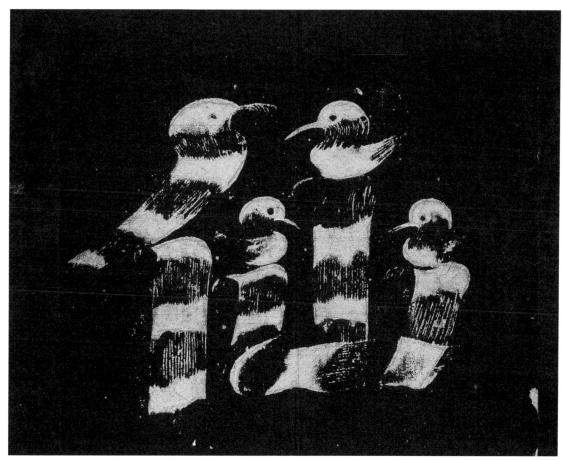

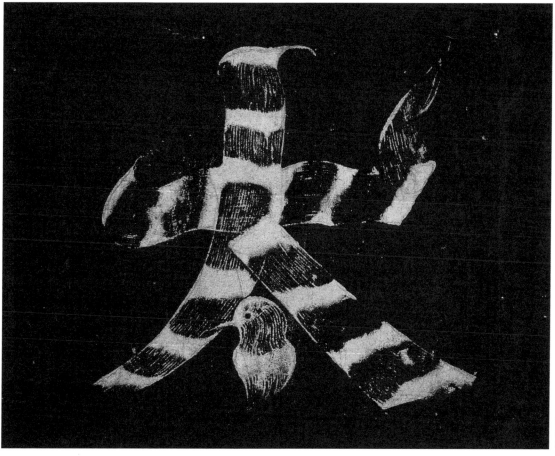

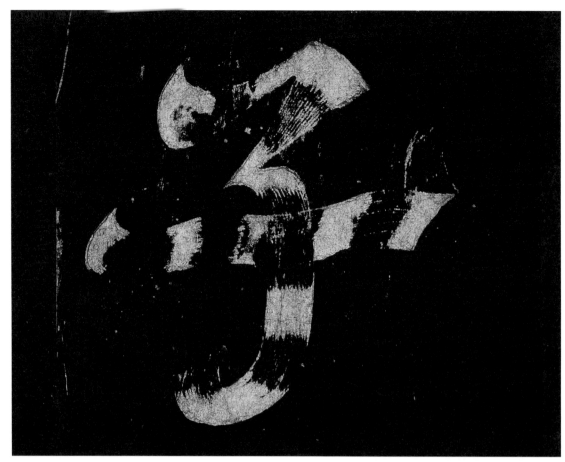

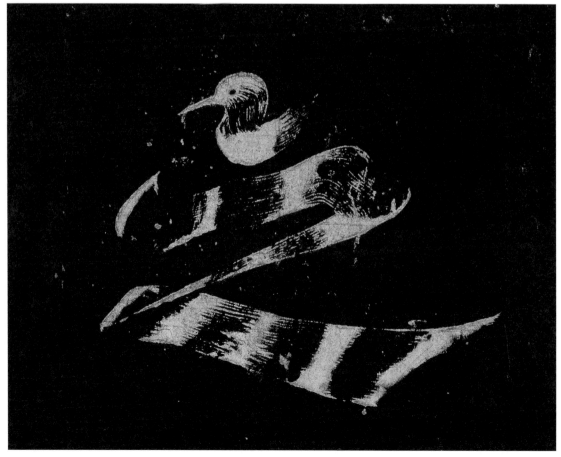

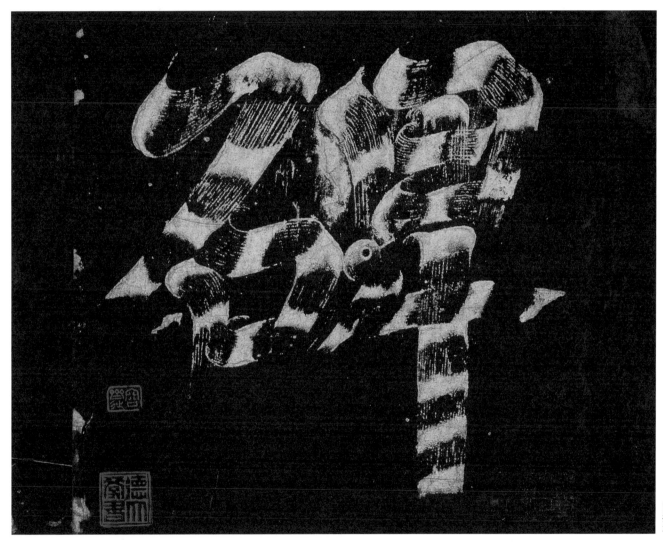

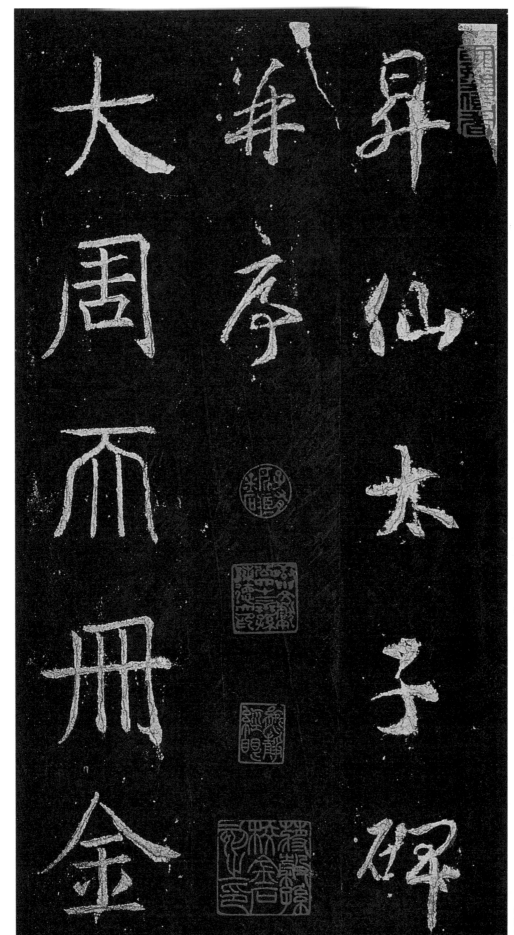

大周而冊金

兼序

昇仙太子碑

明拓本

174

輪疆神皇帝

御製御書

�地

挨守坐坐搂

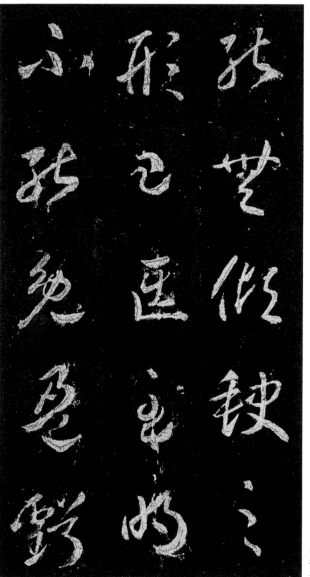

明拓本

于大猷碑

武周聖曆三年（公元七〇〇年）

楷書

Yu Dayou Bei (Stele of Yu Dayou)

The 3rd year of Shengli, Wu Zhou Period (A.D. 700)

撰、書者姓氏泐。石在陝西三原縣。于大猷（六四四—七〇〇年），唐大臣，曾任明堂令。

明拓本，白紙挖鑲剪裱經摺裝。有朱翼盦題簽，並鈐「雙玉幽齋」、「翼盦鑒藏」等鑒藏印四方。

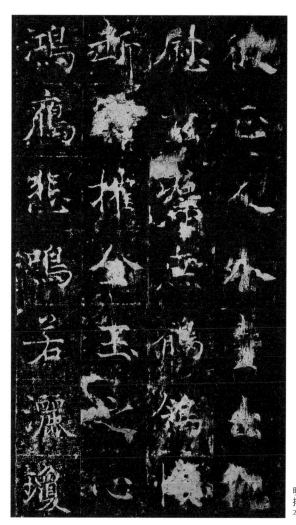

明拓本

契苾明碑

唐先天元年（公元七一二年）

楷書

Qibiming Bei (Stele of Qibiming)
The 1st year of Xiantian, Tang Dynasty (A.D. 712)

婁師德製文，殷玄祚書。碑在陝西咸陽博物館。契苾明是唐代著名
蕃將契苾何力（突厥鐵勒部人）之子，武周時任官，賀蘭州都督，
封梁國公。其書法瘦勁而跌宕多姿。

明拓本，裝裱成軸。三行「雲」、「乃」，四行「能」，六行「春」，
三十五行「嗣福」等字未損。有進學齋題簽。

明拓本

牛十一六絛散大夫太子禮

衣冠之領袖重以河山險通

揔箮待中姜恪為涼州鎮要

北征突厥累攉党醜勳績守

件稱長男遑三品以酬功居

絲言以隆爵命自也

二尋褆右豹韜衛大將軍而

楊衛大將軍餘並如故有未

賜族之恩弁及毋臨祧縣主

雲麾將軍李思訓碑

唐開元八年（公元七二〇年）

行書

Yunhui Jiangjun Li Sixun Bei (Stele of Yunhui General Li Sixun)

The 8th year of Kaiyuan, Tang Dynasty (A.D. 720)

李邕撰並書，石在陝西蒲城。李思訓（六五一—七一六年），字建景，唐宗室、書畫家，擅畫青綠山水。因曾任右武衛大將軍，畫史上稱他為「大李將軍」。明楊慎評此碑：「李北海書《雲麾將軍碑》為第一，其融液屈衍，紆徐研溢，一法《蘭亭》。但放筆差增其豪，豐體使益其媚，如盧詢下朝，風度嫻雅，縈轡回策，盡有蘊藉。」

岳雲齋」、「何厚琦印」、「子彰」等鑒藏印十五方。

（二）南宋拓本，一冊，白紙挖鑲剪裱經摺裝。二行「固以為天」之「固」字中稍損。有王夢樓題簽並跋，趙世駿、梁啟超、陶北溟、袁勵準、王樹常題跋，胡樹觀款，並鈐「王樹常」、「景賢審定」、「世駿印」、「馬家桐印」、「篁水珍賞」、「金輪精舍」、「飲冰室藏」、「碧落龕」、「清森閣書畫記」、「何氏元朗」、「增高私印」等鑒藏印三十五方。

（一）宋拓本，一冊，白紙挖鑲剪裱蝴蝶裝。六行「精慮眾藝」之「藝」字未損。有梁鼎芬題簽，朱翼盦題跋，張錫鑾觀款，並鈐「寶

「精慮眾」等五十八字未損。二行「固以為天」之「固」字中稍損。有王

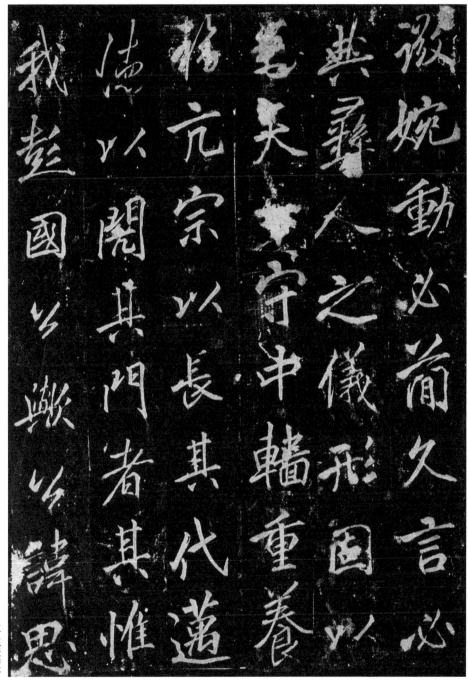

我趍國以嫩以辭思

德亢以閱其門者其惟

楊亢宗以長其代遘

昱天□守中轄重養

共聶人之儀形固以

淑婉動必前久必言必

觀夫地高以族于秀

國華德名昭宣沖用

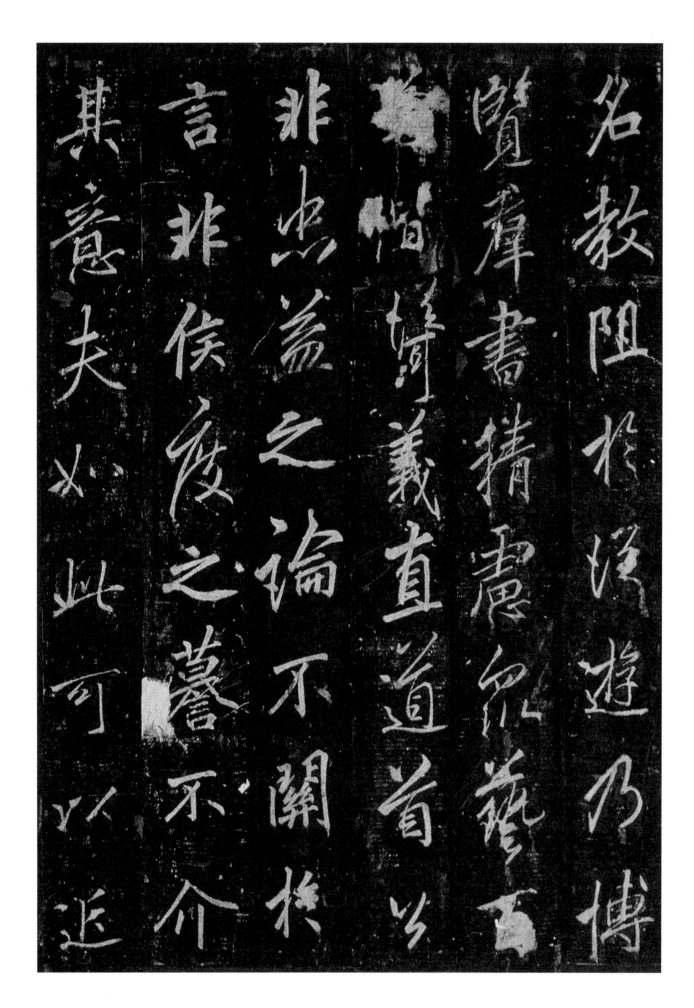

名教阻於經遊故博

覽群書精覈舊義

嗒導義直道首以

非忠益之論不關於

言非俟度之譽不介

其意夫以此可以述

182

大化浙窯工罷手

贅為甘生相秦莫可

浮而聞已十有四補

榮文生樂經明行脩

科甲明年走當以文

翰擢相致大夫滿歲

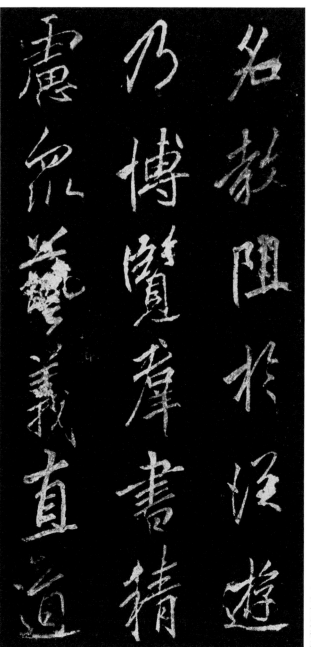

名教阻於汪游
乃博覽羣書精
慮衆藝義直道

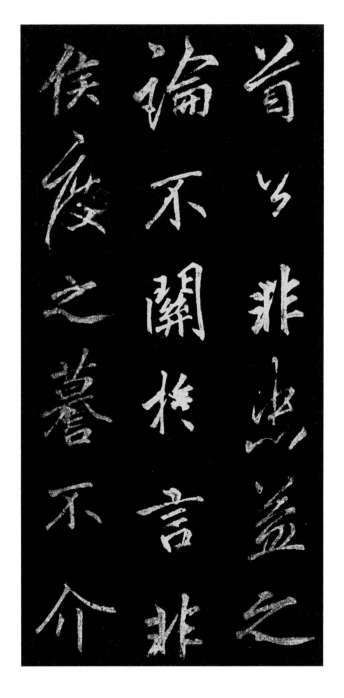

首以非些益之
論不闗枝言非
後度之譽不介

184

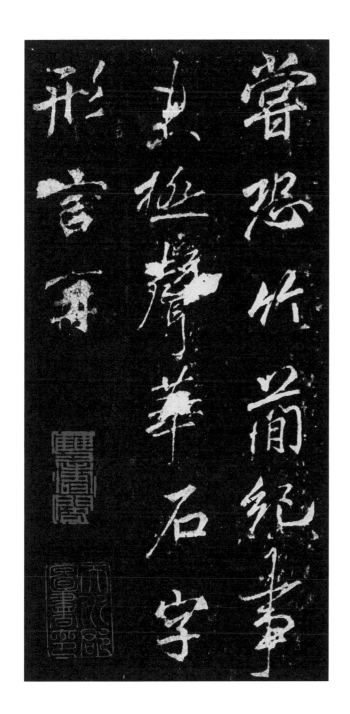

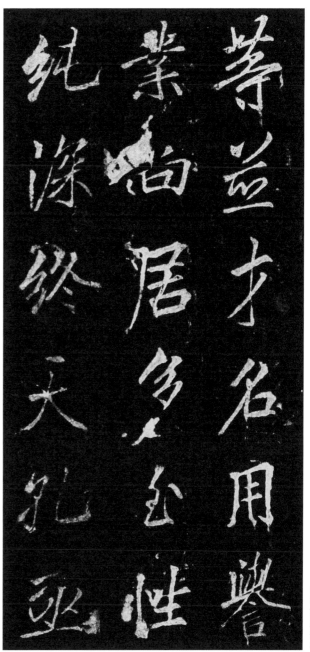

（二）南宋拓本

華嶽精享昭應碑

唐開元八年（公元七二〇年）

隸書

Huayue Jingxiang Zhaoying Bei (Zhaoying Stele on Mount Hua)

The 8th year of Kaiyuan, Tang Dynasty (A.D. 720)

咸廙撰，劉升書。石在陝西華山。此碑因朝廷命許國公蘇頲祭祀禱雨有應驗而建，其碑文據《金石錄補》云：「升素以書名，如《造觀音像》、《徐州刺史蘇誑碑》行於世。此碑隸法古勁，無唐人習氣，可愛也。」

明拓明裱，一冊，白紙鑲邊剪裱蝴蝶裝。三行「玉帛」之「玉」，四行「聖之」之「之」，十二行「制書」之「書」字，十六行「成物馨香」，十七行「天子禱於」之「禱」、又「陽肅」，十九行「御史」之「御」字，以上十一字未損。有楷書題簽（無款）。

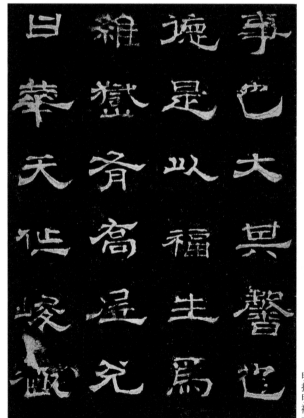

太宗文皇帝賜少林寺柏谷莊碑

唐開元十一年（公元七二三年）

楷書

Taizong Wen Huangdi Ci Shaolin Si Boguzhuang Bei
(Stele with Inscriptions Recording the Emperor Taizong's Commendation to the Monks of Shaolin Temple)
The 11th year of Kaiyuan, Tang Dynasty (A.D. 723)

玄宗李隆基題額「皇唐太宗文皇帝賜少林寺柏谷塢莊」。下截刻《賜田敕牒》。背面為裴漼《嵩岳少林寺碑》。石在河南嵩山少林寺。書法端莊，字體工整。《金石錄補》稱玄宗題額「字畫精拔如此」。

明拓本，一冊，白紙挖鑲剪裱經摺裝。有葉樹廉題簽並題跋，周慶雲題跋，並有葉樹廉鑒藏印二方。

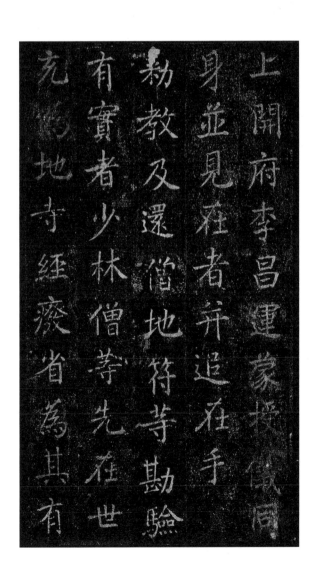

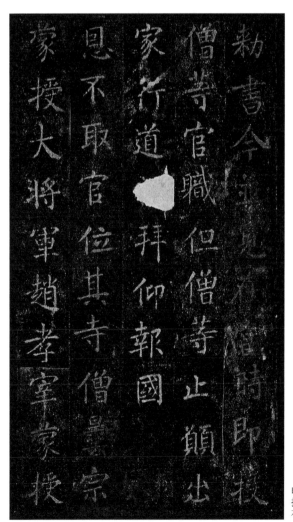

明拓本

紀泰山銘

唐開元十四年（公元七二六年）

隸書

Ji Taishan Ming (Cliffside Inscription on Mount Tai)
The 14th year of Kaiyuan, Tang Dynasty (A.D. 726)

唐玄宗御製御書。摩崖刻石，在山東泰山。是唐玄宗到泰山封禪時所刻。明王世貞說：「字徑六寸許。雖小變漢法，而婉縟雄逸，有飛動之勢。」（《弇州山人四部稿》）

明拓本，八冊，白紙鑲邊剪裱蝴蝶裝，明葉彬未挖補一百一十三字前拓本，為楊大瓢舊藏。其「人望既積」之「望」字中間缺，「在地之神」之「之」字泐，「多於前功」之「前」字完好，「震疊九寓」之「寓」字、「至於岱宗」之「岱」字完好。有隸書題簽（無款），楊大瓢題跋。

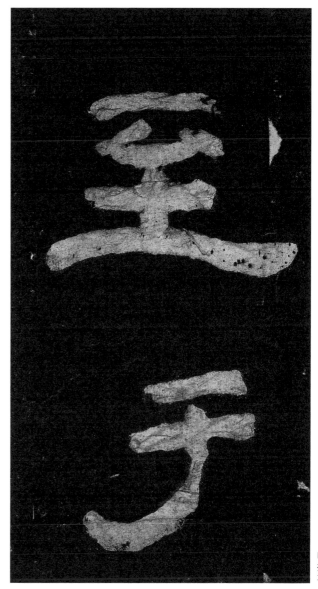

道安禪師碑

唐開元十五年（公元七二七年）
行書

Dao'an Chanshi Bei (Stele of Zen Master Dao'an)
The 15th year of Kaiyuan, Tang Dynasty (A.D. 727)

宋儋撰並書。碑在河南登封嵩山會善寺。碑文記述高僧道安禪師的生平與功德。此碑筆力雄健，致方為圓，有鴻鶴飛翔之勢。其書體行兼楷，別出門庭。

明拓本，一冊，白紙鑲邊剪裱蝴蝶裝。有楷書題簽（無款），張伯英題跋十段。

明拓本

嶽麓寺碑

行書

唐開元十八年（公元 七三〇年）

Yuelu Si Bei (Stele of Yuelu Temple)
The 18th year of Kaiyuan, Tang Dynasty (A.D. 730)

李邕文並書，黃仙鶴刻，又名《麓山寺碑》，石原在古麓山寺中，現藏湖南長沙嶽麓書院。碑文敍述了自晉太始四年（268）建麓山寺至唐立碑時，麓山寺的沿革和歷代住持禪師傳經弘法的情況，以及歷代官員對該寺所作的貢獻，是李邕行書碑刻中最著名者。宋黃庭堅《山谷集》謂此碑：「字勢豪逸，真復奇崛，所恨功力太深耳。」明王世貞《弇州山人槁》云：「鈎碟波撇雖不能復尋，覽其神情流放，天真爛漫，隱隱殘楮斷墨間，猶足傾倒眉山、吳興也。」

宋拓本，一冊，黑紙挖鑲剪裱經摺裝。十六行「冥搜」之「搜」字未剜本。有董月溪題簽，景賢、董月溪、郭治豐、楊守敬、趙世駿、馮汝玠、張瑋題跋，費英琦等觀款，並鈐「玄賞齋」、「董氏涵齋」、「月蹊」「鏡菡榭藏」、「董其昌印」等鑒藏印二百二十五方。

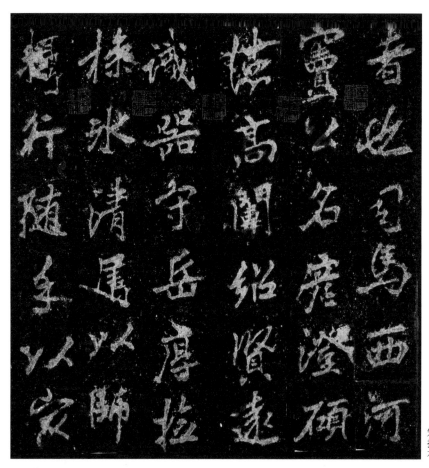

宋拓本

楊守敬跋

192

殷履直夫人顏氏碑

唐
楷書

Yin Luzhi furen Yanshi Bei (Stele of Yanshi, wife of Yin Luzhi)
Tang Dynasty

顏真卿撰並書，碑在河南洛陽玉虛觀。顏氏於唐開元二十六年（七三八）葬，後立碑，具體時間不詳。碑文係顏真卿為姑母錢塘縣丞殷履直夫人顏氏撰書。頌述顏氏聰明達、孝仁敬讓的品德和作為武則天女史的才器，為叔父顏敬仲割耳伸冤的義烈和對作者的教誨之恩。書法端莊中正，雄強遒勁，氣勢開闊。

宋拓本，畫心麻紙，一冊，黑紙鑲邊剪裱經摺裝。碑陽首行「唐故」之「故」字捺筆未損，「殷」字右未損，「府」字右大半未泐。有圓叟題簽，羅振玉等題跋，並鈐「禮卿府君遺物」、「蒯壽樞家珍藏」、「若木賞鑒」、「自聞聞齋收藏印」、「圓頓」、「蒯壽樞印」等鑒藏印十四方。

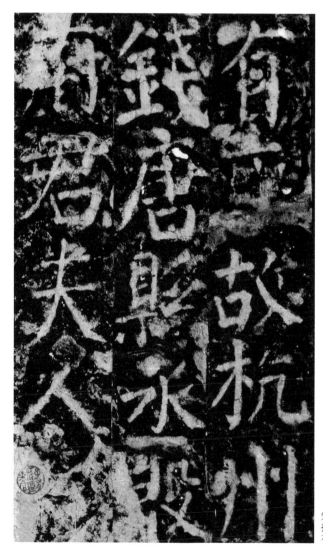

宋拓本

193

易州田公德政碑

唐開元二十八年（公元 七四〇年）

行書

Yizhou Tiangong Dezheng Bei (Stele Inscription
Recording Tiangong's Benevolent Rule in Yizhou)
The 28th year of Kaiyuan, Tang Dynasty (A.D. 740)

徐安貞撰文，蘇靈芝書，王希貞刻。石原位
於河北省易縣城內，現藏河北保定。係易州
刺史田琬（也稱田仁琬）於開元二十八年遷
官安西都護府時，州人懷念他的德政而為他
立的德政碑。清梁巘云：「沉着穩適，然肥
軟近俗，勁健不及徐浩。」

明拓本，黑紙鑲邊剪裱經摺裝。一行「高
陽」之「高」字中間未損，「田公」之「田」
字筆道未損，「求致其中」之「致」字左下
角未損。有漁山題簽。

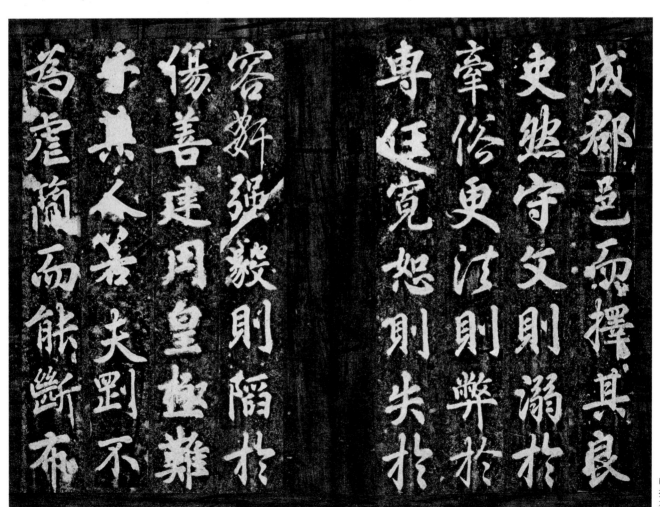

明拓本

雲麾將軍李秀碑
唐天寶元年（公元七四二年）
行書

Yunhui Jiangjun Li Xiu Bei (Stele of Yunhui General Li Xiu)
The 1st year of Tianbao, Tang Dynasty (A.D. 742)

李邕文並書，郭卓然摹並題額。石原在河北良鄉，明時被人琢為石磴，今在北京文天祥祠。碑文記唐代雲麾將軍李秀生平，書法奇偉倜儻。

宋拓本，一冊，錦面，白紙挖鑲剪裱蝴蝶裝。封面題簽李宗翰書。王存善、俞希魯、李宗翰、顧觀題跋。並鈐「嚴肅堂」、「第一希有」、「宗翰之印」、「李公博」、「陳昆藏」、「臨川李氏」、「吳榮光印」、「陳民利印」、「陳範私印」、「陳萬璋印」、「吳晉昌章」、「錢氏文善」、「胡娛室書畫記」等鑒藏印三十四方。

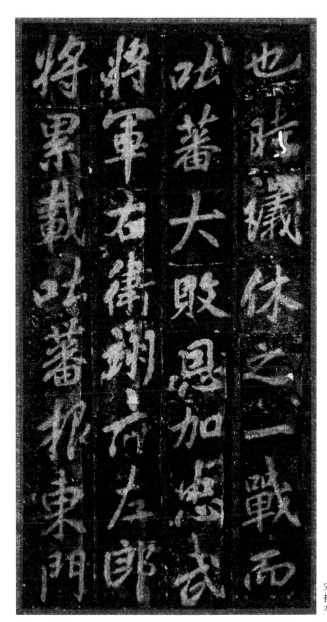

唐人方拙多能妻李北海亮當
時聲藝偷者以為東林嶽落
帖皆不及雲麾碑謂其況著痛快
中有含蓄渾融之妙世甘露之二
長老精於書法如決擇購乃此亦
龍風五年十月二日陪中齋俞先
生過方丈披閱如四景日顧觀

天寶元載歲在壬午
正月丁未朔十
慈感
琅昂寺鐘

陳潁川多心經碑

唐天寶元年（公元 七四二年）

楷書

Chen Yingchuan Duoxinjing Bei (Stele with the Heart Sutra by Chen Yingchuan)

The 1st year of Tianbao, Tang Dynasty (A.D. 742)

石早佚。碑文是《般若波羅密多心經》經文。

筆法清潤，似褚遂良。

明拓本，一冊，白紙挖鑲剪裱蝴蝶裝。有王鐸題簽，並鈐「筆精墨妙」、「翼盦鑑藏」、「翼盦審定書畫記」等鑒藏印四方。

明拓本

197

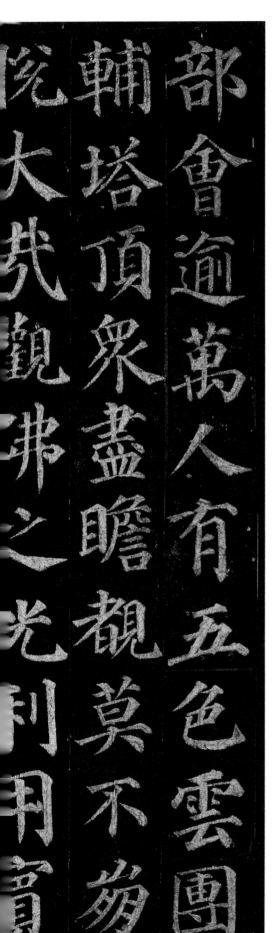

（一）宋拓本

西京千福寺多寶塔感應碑

唐天寶十一年（公元七五二年）

楷書

Xijing Qianfu Si Duobaota Ganying Bei (Stele of the "Abundant Treasure" Pagoda in Qianfu Temple in Xijing)

The 11th year of Tianbao, Tang Dynasty (A.D. 752)

岑勳撰，顏真卿書，徐浩題額，史華刻字。碑存陝西西安碑林。碑文敍述了唐代僧人楚金禪師靜夜誦讀《法華經》時，彷彿時時有多寶佛塔呈現眼前，遂發願興建多寶塔。此碑反映了顏書的早期面貌，《書畫題跋》云：「此是魯公最勻穩書，亦盡秀媚多姿，第微帶俗，正是近世掾史家鼻祖。」

字已塗墨。有一無款題簽，並鈐「乾隆御覽之寶」、「懋勤殿鑒定章」等鑒藏印三方。

（二）宋拓本，一冊，白紙挖鑲剪裱蝴蝶裝。臨川李氏十寶之一。考據同上。有王澍題簽，沈鳳、李宗瀚、王澍等題跋，並鈐「臨川李氏」、「雛君經眼」、「考齋鑑藏」、「公博」、「李宗瀚印」、「子孫永寶」、「鞠人心賞」等鑒藏印三十三方。「棲霞仙館珍藏」、

（一）宋拓本，一冊，白紙挖鑲剪裱蝴蝶裝。此為宋拓最佳本（康熙年宮內藏本）。「鑿井見泥」之「鑿」字未損，「我帝力」之「力」

198

運滄溟非雲羅之可頓心

于法王禅師謂同學曰殂

遊痾滅豈愛納之能加精

進法門菩薩以自強不息

夲期同行復遂宿心鑿井

見泥去水不遠鑽木未熟

得火何階凡我七僧奉懷

矣至二載勅中使楊順景宣百令禪師於花萼樓下迎多寶塔額遂總僧事備法儀

宸睠俯臨額書下降又賜絹百疋聖札飛毫動雲龍之氣象天文挂塔駐日月之光輝至四載塔事將就

表請慶齋歸功帝力時僧道四部會逾萬人有五色雲團輔塔頂衆盡瞻觀莫不悅大我觀佛之光利用賓

于法王禪師謂同學曰鶖運滄溟非雲羅之可頃心遊寂滅豈愛網之能加精進法門菩薩以自強不息本期同行復

（二）宋拓本

遂宿心鑿井見泥去水
不遠鑽木未熱得火何
階凡我七僧聿懷一志
晝夜塔下誦持法華香
煙不斷經聲遞續炯以

為常沒身不替自三載
每春秋二時集同行大
德四十九人行法華三
昧尋奉　恩旨許為
恒式前後道場所感舍

（二）李宗翰、王澍跋

金石萃編云新書傳真卿被害在興元元年年七十六舊傳云
其生在景龍三年是其書此碑年已四十四盧舟以為少時書
者約略之詞耳　宗瀚又書

多寶塔為魯公少時書魯公書碑遍
天下權輿於此〻碑以前荳顏書也書
法腴動絕有德度魯公書多以骨力古
健方工猶此疲肉健不騰骨以澤
而出風神以姿媚含文化正其年少群
華時烹到書也王元美論此碑云貴

在藏峯小遠大雅不若佑史之恨是則
固妙〻近世學顏書多玉粘枒骨立以
腴潤藻之正須從此覓拓南耳此宗時拓
本字畫風神織毫不失比余所收正在伯
仲潤信方寶也雍正辛亥二月初吉涀邪
王澍書跋

201

東方朔畫像贊碑

唐天寶十三年（公元七五四年）

楷書

Dong ang Shuo Huaxiang Zan Bei (Stele with an Eulogy
on the Portrait of Dongfang Shuo)

The 13th year of Tianbao, Tang Dynasty (A.D. 754)

西晉夏侯湛撰，顏真卿四十五歲時書，石在
山東陵縣。明趙崡《石墨鐫華》謂：「書法
峭拔奮張，固是魯公得意筆也。」

宋拓本，二冊裝，白紙挖鑲剪裱蝴蝶裝。
「跆籍賢勢」之「貴」字未刻為「貴」字。
有頑叟、孫多纑跋二段，鈐「孫多纑印」、
「小墨妙亭」等鑒藏印十二方。

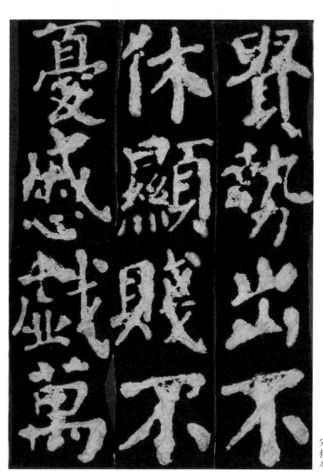

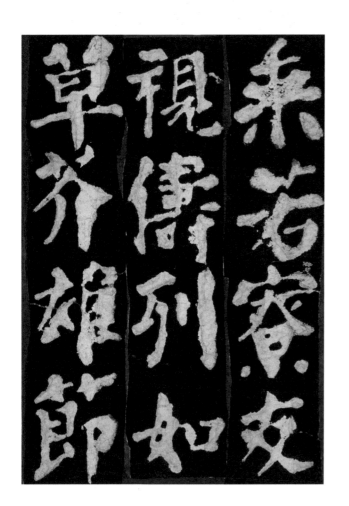

顏真卿謁金天王祠題記

唐乾元元年（公元七五八年）

楷書

Yan Zhenqing Ye Jintianwang Ci Tiji (Stele with
Inscription on Yan Zhenqing's Homage to Huashan
Memorial Hall)

The 1st year of Qianyuan, Tang Dynasty (A.D. 758)

顏真卿書。刻於陝西華山《華嶽頌碑》右
側，又名《華嶽題名記》。金天王即華山，
因唐玄宗封華山為「金天王」而得名。碑書
字跡奇偉，顏體已逐漸形成。

明末拓本，一冊，白紙鑲邊剪裱經摺裝。有
楷書題簽（無款），並鈐「翼盦審定金石書
畫記」等鑒藏印二方。

麻姑仙壇記

唐大曆六年（公元七七一年）

楷書

Magu Xian Tan Ji (Stele of Immortal Magu's Altar)

The 6th year of Dali, Tang Dynasty (A.D. 771)

顏真卿撰並書。石原在江西臨川，明季毀於火。碑文記顏真卿遊覽撫州南城縣麻姑山及仙人王方平與仙女相會的傳說。書法寬博端莊，雄深秀穎。宋歐陽修《集古錄》謂：「此記遒峻緊結，尤為精悍。筆畫巨細皆有法，愈看愈佳。」

南宋拓本，一冊，白紙挖鑲剪裱經摺裝。有朱翼盦題簽並題跋二段，並有朱翼盦鑒藏印三方。

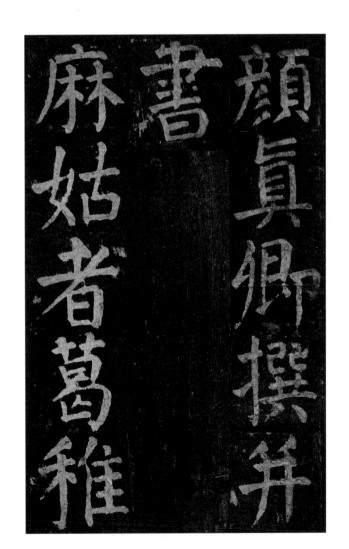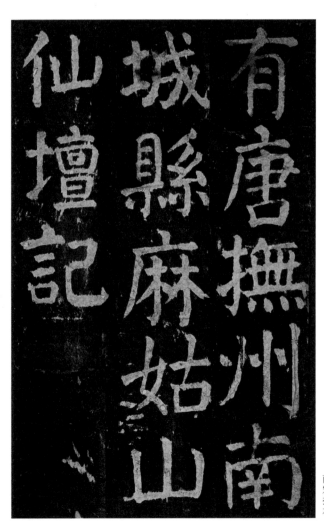

南宋拓本

是碑原石久佚海內所傳祇道州何氏一本最為烜赫
近年始見景印張叔未所藏本然為何本所掩多未
之知且未觀原蹟亦不敢定其高下也何本近歸連
平顏韵伯曾經寓目洵屬宋拓冊尾有何氏子孫歸
帖原札知原為彭氏物而為何氏所得者然失去何
跋其為真道州本抑另為一本不可知矣韵伯以予嗜
碑版約以歸予憺寡於資遂致不諧中懷玉今耿々
也歲除前數日索逋紛集敝買隸古齋亦循例持單

来適挾有此碑展閱之際欣為佳觀椎拓之古與顏
本當出一時彼為淡墨薄楮此則署濃厚耳故字
口往〻有淹灸㸃然究是廬山真面未可易視目亟與
議值購收納諸寶峻齋中興漢唐石墨聚霎一堂互
相輝暎所得古緣不既多耶曰亟書以志韋時在乙丑
嘉平廿八日寄居城北時也　翼盦題記
累日投覽精神煥越寶出額本上溯此世間
有晚出蕭山朱氏一本方駕道州而過之矣

朱翼盦跋

中興頌摩崖

唐大曆六年（公元 七七一年）

楷書

Zhongxing Song Moya (Cliffside Inscription on the Restoration of the Dynasty)

The 6th year of Dali, Tang Dynasty (A.D. 771)

元結撰，顏真卿書，石在湖南祁陽。碑文主要頌揚了唐政府平定「安史之亂」的盛德和功績，認為是唐代的「中興」。明王世貞《弇州山人稿》認為此碑：「字畫方正平穩，不露筋骨，當是魯公法書第一。」

宋拓本，二冊，白紙鑲邊剪裱蝴蝶裝。首行「业序」之「序」字未損。鈐「海上精舍藏本」、「孫爾準印」等鑒藏印五方。

宋拓本

宋拓本

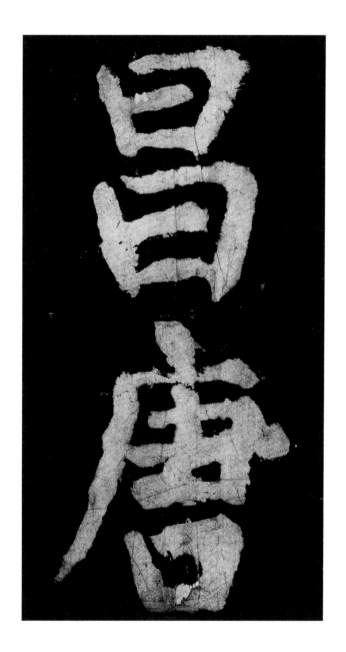

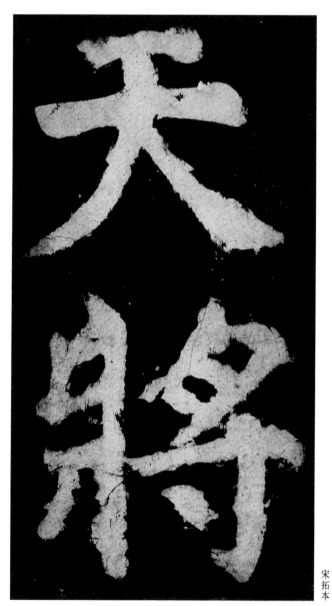

李玄靜碑

唐大曆七年（公元七七二年）

行書

Li Xuanjing Bei (Stele of Li Xuanjing)
The 7th year of Dali, Tang Dynasty (A.D. 772)

柳識撰，張從申書，李陽冰篆額。碑原在江蘇句容茅山玉晨觀，嘉靖三年（一五二四）毀，拓本少見。碑文為紀念茅山道士李玄靜之內容，書法具有李北海筆意，秀逸嫻雅。

宋拓本，一冊，白紙挖鑲剪裱蝴蝶裝。封面寶熙題簽，題跋。王鐸題內簽，沈曾植詩，陳寶琛、朱益藩、張瑋、趙世俊四人同觀題款觀款，並鈐「沈庵墨緣」、「子敬又印」、「寶熙長壽」等鑒藏印。

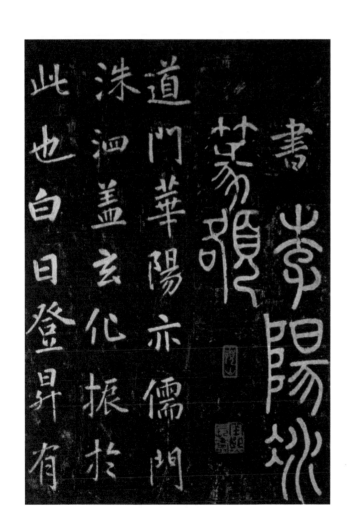

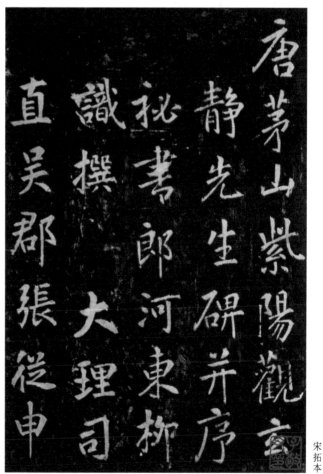

宋拓本

209

真精自持愛順而
玄人焉能窺玄科
祕訣本有冥期
大曆七

年八月十
四日建

元次山碑
唐大曆七年（公元七七二年）
楷書

Yuan Cishan Bei (Stele of Yuan Cishan)
The 7th year of Dali, Tang Dynasty (A.D. 772)

顏真卿撰並書，石在河南魯山。係顏真卿為好友元結親手撰寫並書丹的悼文，元結（七一九—七七二年），字次山，河南魯山人，天寶年間進士，唐代文學家，曾任道州刺史等職，政紀頗豐。此文為顏氏六十三歲所書，筆法淳涵深厚，縱橫有象。

明拓本，二冊裝，白紙鑲邊剪裱蝴蝶裝。首行「經略」二字間未損甚，「湖南都防」之「都」、「丞鼎」之「鼎」字未損。有楷書題簽（無款）。

明拓本

八關齋會報德記

唐大曆七年（公元七七二年）

楷書

Baguanzhai Baode Ji (Stele Inscription Showing Gratitude Activities in Baguanzhai Festival)

The 7th year of Dali, Tang Dyansty (A.D. 772)

顏真卿撰文並書，自唐會昌滅佛以後屢經毀壞，殘石在河南商丘。此石幢為紀念河南節度使出神功擊退安祿山部，解睢陽（今屬商丘市）之圍而建。而當時宋州（商丘）正在為田神功舉辦「八關齋會」（一種佛教儀軌），故以此為名。其文橫輕豎重，有篆書筆意。明王世貞《弇舟山人四部稿》謂：「方整遒勁中別具姿態，真蠶頭雁尾，得意時筆也。此書不甚名世，而其格不在《東方》、《家廟》下。」

元明間拓本，二冊裝，黑紙鑲邊剪裱經摺裝。碑文殘缺三十四字，缺大中五年崔綯刻跋。二行「顏真卿撰並書」之「真」字可辨，「有唐大曆壬子」之「有唐」二字未損，「歷」字存大半，「知省」之「知」字未損。有張運趨簽，彭紹升題跋，並鈐「槃齋珍秘」、「寶沙堂陳氏收藏印」、「含德堂」等鑒藏印四方。

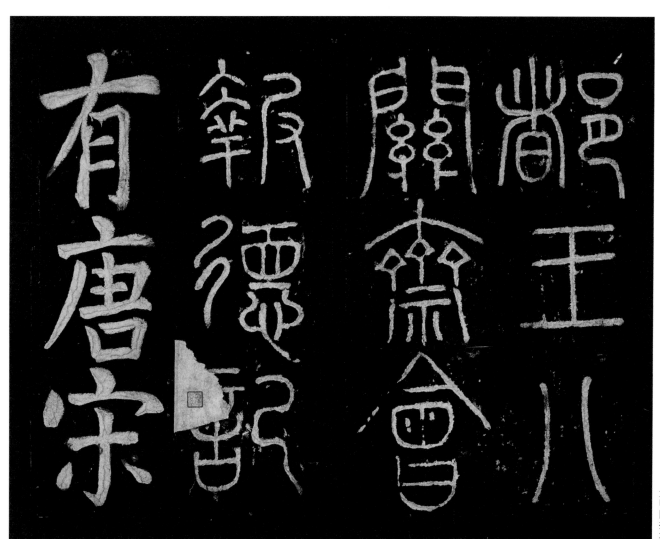

元明間拓本

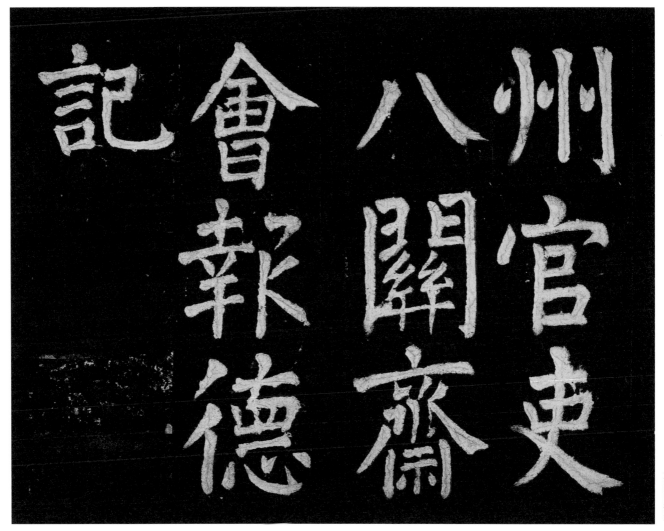

記　會　八　州
　　報　關　官
　　德　齋　吏

元明間拓本

般若台題額
唐大曆七年（公元七七二年）
篆書

Bore Ta Tie (Stone Board Inscribed with "Prajna Terrace")
The 7t year of Dali, Tang Dynasty (A.D. 772)

李陽冰書，石在福建福州烏石山。因昔有沙
門持誦《般若經》於此，故名般若台。其書
篆法妥婉圓轉，《天下輿地碑記》稱此刻與
《處州新驛記》、《縉雲縣城隍記》、《鏡
水忘歸台銘》為「四絕」。

明末拓本，一冊，白紙鑲邊剪裱蝴蝶裝。有
朱彝尊題簽，並有吳榮光鑒藏印二方、何瑗
玉印一方。

明末拓本

明末拓本

顏氏干祿字書

唐大曆九年（公元七七四年）

楷書

Ganlu Zi (Stele with Normalized Chinese Characters)
The 9th year of Dali, Tang Dynasty (A.D. 774)

顏元孫撰，顏真卿書。石原在浙江湖州，早
毀。宋代字文公在四川潼川重刻，稱蜀本。
顏元孫是顏真卿的伯父，其所撰《干祿字
書》是一本規範漢字形體的書，因主要供為
官和應試寫字參考，故名。此碑書法用筆精
到遒勁，文中的註釋近於小楷，比較少見。
宋歐陽修《集古錄》謂：「魯公書刻石者
多，而絕少小字，惟此註最小，筆力精勁可
法，尤宜愛惜。」黃伯思《東觀餘論》評其
書曰：「持重而不侷促，舒和而含勁氣。乃
盡魯公筆意也。」

明拓本，一冊，白紙鑲邊剪裱蝴蝶裝。有張
效彬題跋，並有張效彬鑒藏印一方。

削史籧之興備存往制筆
所籍之興備存往制筆
誤抑有前聞豈唯

祿大夫行湖、州刺史
上柱國魯郡開國公
真卿書

州刺史上柱國贈秘
朝議大夫滁沂豪三
書監顏元孫撰
第十三姪男金紫光

龍龍龍從從遙　馮雄虫蟲彤彤沖种　童僮蒙襄叢筒箇

邦邦雙雙支厄簕　庸禮鍾鍾恭恭審　逢

顏氏家廟碑

唐建中元年（公元七八〇年）
楷書

Yan shi Jiamiao Bei (Stele of the Yan Family Ancestral Hall)
The 1st year of Jianzhong, Tang Dynasty (A.D. 780)

顏真卿撰並書，李陽冰書書額。石在陝西西安碑林。顏真卿晚年累任高官，遂改祖宅為顏氏祠堂，替父親顏惟貞立廟，並撰此碑，歷數顏家世代成就。清王澍《虛舟題跋》云：「此《家廟碑》乃公用力深至之作。年高筆老，風力遒厚，又為家廟立碑，挾泰山巖巖氣象，加以俎豆肅穆之意，故其為書壯嚴，端愨如商、周彝鼎，不可逼視。」

南宋拓本，二冊裝，白紙挖鑲剪裱蝴蝶裝。「祠堂之頌」之「祠」字鈎筆未損本。有張瑋題簽，張瑋題跋三段，並鈐「固始張氏鏡菡榭世考藏鑒賞典籍吉金瑞玉名畫法書印」等鑑藏印六方。

大秦景教流行中國碑

唐建中二年（公元七八一年）

正書

Da Qin Jingjiao Liuxing Zhongguo Bei (Stele Marking
Spread of Nestorianism in China)
The 2nd year of Jianzhong, Tang Dynasty (A.D. 781)

釋景淨述，呂秀岩書。碑藏西安碑林，三十二行，行六十二字。呂秀岩，唐德宗時人，生平年月無考。碑額楷書三行九字，題「大秦景教流行中國碑」，碑蓮花座上刻十字架。碑下都刻敘利亞文。兩側刻僧眾中文、古敘利亞文題名。所謂「景教」，是唐時傳來中國的基督教的一個支派（聶思脫里派）。碑文主要記述貞觀九年（六三五）景教僧阿羅本至長安，十二年在義寧坊建大秦寺傳教事跡。明天啟年此碑自西安出土後，成為研究中國宗教史和古代歐亞文化交流的重要文物。書者呂秀岩雖書名不著，書法則秀麗天然，為唐碑上乘。

清拓本，整張裱本。第二行「造化」之「化」字末筆未損，又下「妙眾聖」之「聖」字完好。

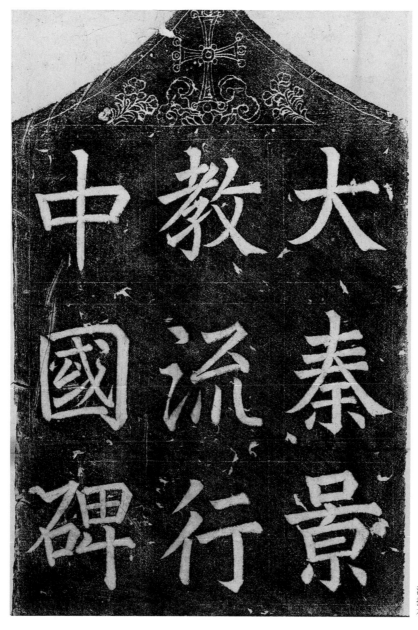

清拓本

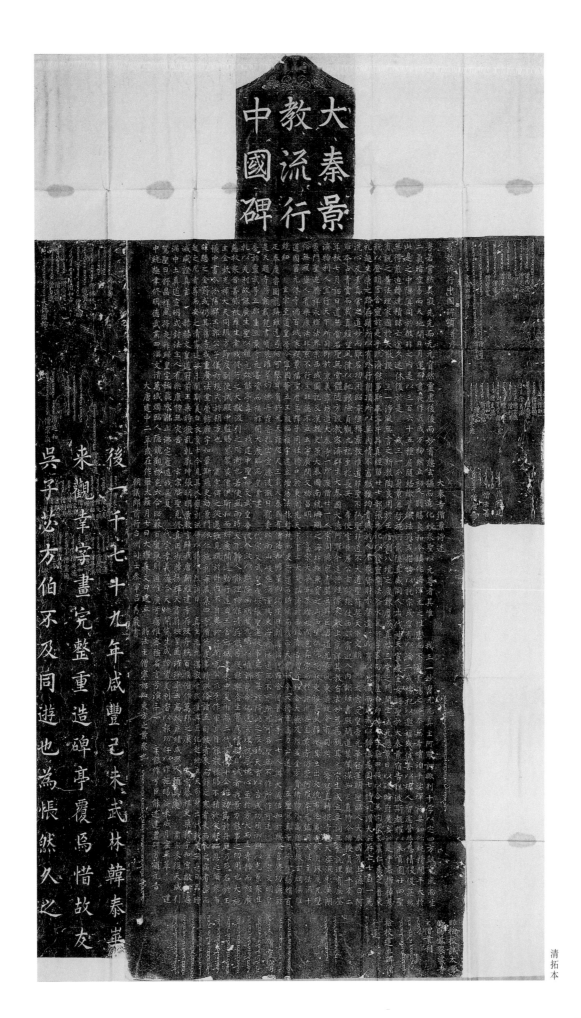

景教流行中國碑頌并序

粵若常然真寂先先而无宿

二氣暗空易而天地開日月運

此是之中隟冥同於彼非之内

無得前迴轉燒積昧云途之久迷

有以說之舊法理家國於是夫猷設

航以登明宮含靈於是乎既濟

礼趣生榮之路存顯所以有外

三藏不空和尚碑

唐建中二年（公元七八一年）

楷書

Sanzang Bukong Heshang Bei (Stele of Amogha-Bonze of Tripitaka)

The 2nd year of Jianzhong, Tang Dynasty (A.D. 781)

嚴郢撰，徐浩書。石在陝西西安碑林。碑文記述了佛教密宗的傳承歷史，以及榮任玄宗、肅宗、代宗三朝國師的不空和尚的業績。明趙崡《石墨鐫華》跋此碑云：「徐浩書」，結法老勁。世狀其書曰：怒猊抉石，渴驥奔泉。」

明拓本，一冊，白紙鑲邊剪裱經摺裝。八行「追諡大辯」之「大」字未損，十五行「異凡僧」之「凡」字中未損。有旭庭、王存善題簽，唐翰題跋，並鈐「唐翰題審定」等鑒藏印。

阿育王寺常住田碑

唐大和七年（公元 八三三年）

行書

Ayuwang Si Changzhutian Bei (Stele of Changzhutian in Ayuwang Temple, Ningbo, Zhejiang, China)

The 7th year of Dahe, Tang Dynasty (A.D. 833)

開元初立碑，萬齊融撰，徐嶠之書。原碑亡佚後范的重書並撰額，石在浙江寧波鄞州。

阿育王寺屬禪宗寺院，位於寧波太白山麓華頂峯下，始建於晉武帝太康三年（二八二）。碑文敍述阿育王寺在南朝元嘉二年（四二五）奉詔立「常住田」，以及梁武帝准許免其田賦的前因後果。葉昌熾評其書云：「范之視徐（嶠之），非買王得羊，直是積薪居上。」

明拓本，一冊，黑紙鑲邊剪裱經摺裝。十九行「小雨由」之「雨由」二字未損，以及其他三十一字未損。鈐「翼盦珍秘」、「翼盦審定書書畫記」鑒藏印二方。

明拓本

大達法師玄秘塔碑

唐會昌元年（公元八四一年）

楷書

Dada Fashi Xuanmita Bei (Stele of Xuanmi Pagoda Recording Master Dada's Life)

The 1st year of Huichang, Tang Dynasty (A.D. 841)

裴休撰，柳公權書並篆額。邵建和、邵建初鐫字。石在陝西西安碑林。大達法師為唐代高僧，一生歷經德宗、順宗、憲宗、穆宗、敬宗、文宗六朝，憲宗時曾詔其率緇屬迎佛骨於靈山。此碑最能體現柳體的特徵，點畫峻拔，勁媚。清王澍《虛舟題跋》謂：「《玄秘塔》故是誠懸極矜練之作。」

宋拓本，一冊，白紙挖鑲剪條裱蝴蝶裝。「上座」之「上」字未損本。有何紹基、王存善題簽，王存善題跋二段，並鈐「商邱陳氏圖書」、「英和私印」、「王存善讀碑記」、「夢禪室」等鑑藏印十二方。

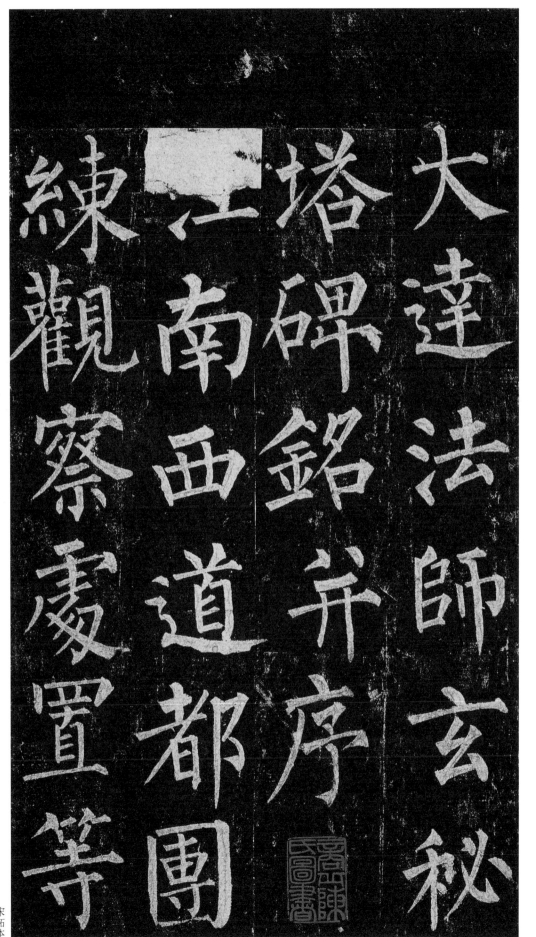

大達法師玄秘

塔碑銘并序

江南西道都團

練觀察處置等

國寺上座賜紫

馮宿碑

唐開成二年（公元八三七年）

楷書

Feng Su Bei (Stele of Feng Su)
The 2nd year of Kaicheng, Tang Dynasty (A.D. 837)

王起撰，柳公權書並篆額。石在陝西西安碑
林。馮宿（七六七—八三六年），字拱之，
婺州東陽（今浙江金華）人。中唐大臣，歷
仟工、刑二部侍郎、東川節度使等職。此碑
筆法圓潤結體寬博頗似虞世南。

明拓本，一冊，黑紙鑲邊剪裱經摺裝。首行
「上柱國」之「國」字未損，「上柱國晉陽
縣」六字清晰。有楷書題簽，趙嶇等題跋，
並鈐「阮氏家藏」等鑒藏印。

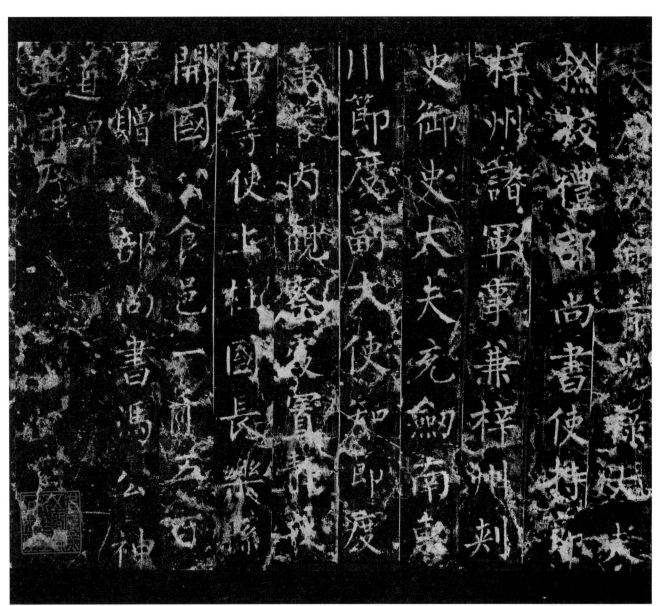

此碑柳書結字小差滕玄秘塔碑尚不堪

與薛稷雁行楊用修云亞于廟堂碑過矣

大都柳書筋骨太露不免支離宜米南宮

之鄙為惡扎而宣城陳氏之哎其不能

用右軍筆也

萬曆戊午秋七月中南敦物山人趙崡跋

227

圭峯禪師碑

唐大中九年（公元八五五年）

楷書

Gui Feng Chanshi Bei (Stele of Zen Master Gui Feng)
The 5th year of Dazhong, Tang Dynasty (A.D. 855)

裴休撰並書，柳公權篆額，邵建初刻字。石在陝西鄠都縣。圭峯宗密禪師（七八〇—八四一年），俗姓何，四川人，為唐代長安草堂寺高僧，華嚴宗第五代祖師，因常住圭峯蘭若，故名，宰相裴休常從受法要。卒後，唐宣宗追諡定慧禪師。明王世貞《弇州山人稿》謂此碑之書法清勁灑漓，大得率更筆意。

明拓本，一冊，黑紙鑲邊剪裱經摺裝。二行「同中書門下」之「同」字未損本。有楷書題簽（無款），朱翼盦題跋二段，並鈐「程恭壽印」、「翼盦鑑藏」鑑藏印五方。

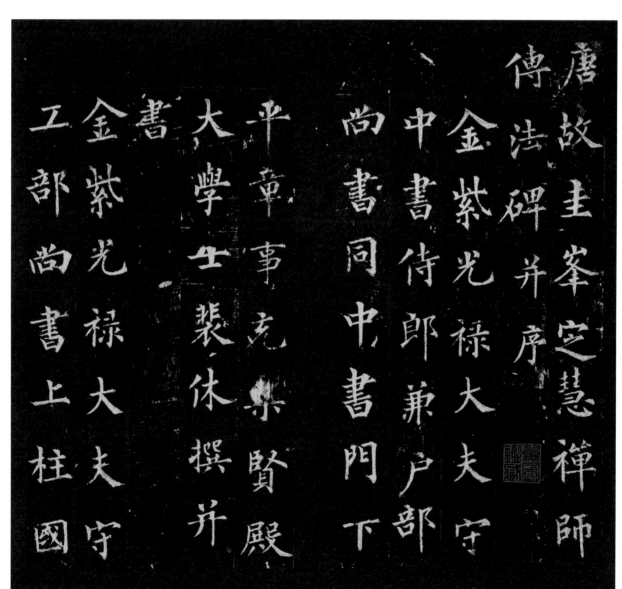

圭

河東郡開國公食

邑二千戶柳公權

篆額

圭峯禪師號宗密姓

何氏果州西充縣人

釋迦如來三十九代

法孫也　八十輝迦如

来在世八十年為無

重人天聲聞菩薩說

五戒八戒大　來戒

229

復東林寺碑

唐大中十一年（公元八五七年）

楷書

Fu Donglin Si Bei (Stele Inscription Recording the Reconstruction of Donglin Temple)
The 11th year of Dazhong, Tang Dynasty (A.D. 857)

崔黯撰文，柳公權書。碑原在江西廬山東林寺，早毀，僅存殘石。東林
寺為東晉慧遠禪師所建，屬淨土宗。碑記唐武宗會昌（八四一—八四六
年）滅佛後，于宣宗大中年間（八四七—八六〇年）復建東林寺之
事。此碑為柳公權七十六歲之作，風格與所書《金剛經》似，更加
老辣蒼古。

晚明拓本，整幅裝裱成軸。首行存「囗囗國公食邑三千戶柳公權書」
等字。有行書題簽（無款），張廷濟題跋一段，並鈐「嘉興張廷濟」
鑒藏印。

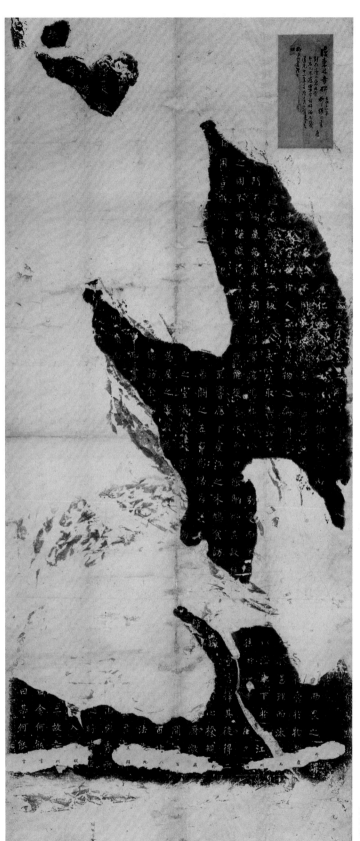

晚明拓本

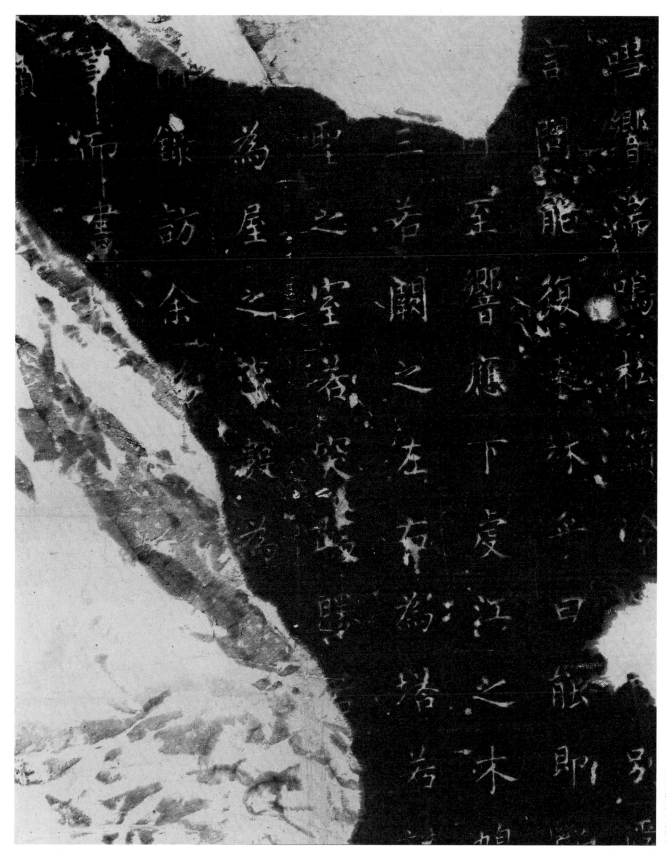

晚明拓本（局部）

231

大理司直題名石幢

唐開成（八三六—八四〇年）

重修武安君白公廟記

唐乾符五年（八七八年）

行楷書

Dali Sizhi Timing Shichuang (Stone Pillar Inscribed with the Autographs Given by the Officials of the Court of Judical Review)

Kaicheng Reigns of the Tang Dynasty (A.D. 836 ~ A.D. 840)

Chongxiu Wu'an Jun Baigong Miao Ji (Stale Inscriptions on the Renovations of the Bai Family Ancestral Hall)

The 5th year of Qianfu of the Tang Dynasty (A.D. 878)

《大理司直題名石幢》為趙袞立於長安大理司院內，並有開成五年（八四〇）、會昌元年（八四一）、咸通四年（八六三）等題記。此殘石拓本，碑文已不完全。

《重修武安君白公廟記》中武安君白公是秦將白起；白公廟為唐時所敕建。此已是殘碑拓本；立碑者張□□。

明拓本，一冊，黑紙鑲邊剪裱經摺裝。為兩件石刻拓本合裝。有楷書題簽（無款）；並鈐有「阮氏家藏」鑑藏印一方。

下圖是石幢中咸通四年李恭記文。